가야금 명인
황병기의

소리
백가락

초판 1쇄 발행 2013년 10월 25일
초판 4쇄 발행 2016년 1월 5일

지은이 황병기
펴낸이 홍석 | 전무 김명희
책임편집 김재실 | 표지 디자인 노승환 | 본문 디자인 서은경
표지 사진 노승환 | 전각 양성주
마케팅 홍성우··이가은·김정혜·김화영 | 관리 최우리

펴낸 곳 도서출판 풀빛 | 등록 1979년 3월 6일 제8-24호
주소 120-818 서울특별시 서대문구 북아현로 11가길 12 3층
전화 02-363-5995(영업), 02-362-8900(편집) | 팩스 02-393-3858
홈페이지 www.pulbit.co.kr | 전자우편 inmun@pulbit.co.kr

ISBN 978-89-7474-739-8 03600

이 책의 국립중앙도서관 출판시도서목록(CIP)은
e-CIP 홈페이지(http://www.nl.go.kr/ecip)와 국가자료공동목록시스템
(http://www.nl.go.kr/kolisnet)에서 이용하실 수 있습니다. (CIP제어번호: CIP2013019672)

*책값은 뒤표지에 표시되어 있습니다.

황병기의 가야금 명인

노어
백가락

풀빛

차례

1부

숨고르기

공자 말씀의 평범한 위대함

평범함의
진리

어느 소년이 아버지를 따라 유람선을 타고 여행길에 올
랐는데, 이 배에 윈스턴 처칠 경이 타고 있다는 소식을 듣
고 깜짝 놀랐다. 처칠 경은 이 소년이 평소에 가장 숭배하
는 위인이었기 때문에 자기와 한 배를 탔다는 것만으로도
너무나 기뻤다. 그런데 어느 날 아버지가 처칠과 만나기로
예약이 되었는데 너도 같이 가자고 하는 것이 아닌가. 소
년은 이 말을 듣고 흥분되어 숨이 막힐 것 같았다. 소년은
예약한 날이 되자 아침 일찍 깨어서 면도와 샤워를 하고
옷을 단정히 입고 몇 시간 전부터 약속 시간을 기다렸다.
드디어 아버지 뒤를 따라 처칠 경의 방을 방문했다.

그러나 소년은 실제로 처칠 경이 자기 아버지와 말하는 것을 옆에서 들으며 너무 실망하지 않을 수 없었다. 처칠 경은 전혀 특별한 사람이 아니고 자기 아버지와 비슷한, 오히려 자기 아버지만도 못한 사람으로 느껴졌기 때문이다. 처칠 경을 방문하고 나서 아버지와 함께 자기네 방으로 돌아온 소년은 허탈한 나머지 은근히 화가 나서 아버지에게 대들듯이 말했다. "그런데 처칠은 아주 평범한 사람이군요. 아버지만도 못한 사람 같아요." 그러자 아버지가 미소를 띠며 대답했다. "얘야, 그러니까 처칠이란다. 그러니까 위대하지." 오래전에 〈리더스 다이제스트〉에서 읽은 이 이야기가 잊히지 않는다. 사실 진짜 위대한 사람이나 말씀은 무엇보다도 평범한 데 있는 것 같다.

공자와 그 제자들의 말씀을 모아 놓은 《논어》처럼 평범하고 그래서 위대한 책은 없는 것 같다. 우리들이 일상적으로 흔히 쓰는 "지나친 것은 아니 미치는 것만 못하다."는 말도 《논어》에서 공자가 말씀한 '과유불급過猶不及'(〈선진〉편 15장)이라는 말씀이다. 이 말씀뿐 아니라 다른 《논어》의 말씀들도 평범하고 쉽고 시대를 초월한 진리의 말씀이 많기 때문에 누구나 가까이 두고 읽으면 칡뿌리처럼 씹을수록 맛이 나고 재미가 솟는다.

사실 《논어》의 공자 말씀처럼 평범하고 뻔한 것은 없을 것 같다. 따라서 이까짓 게 무슨 '경'이냐고 생각할 수도 있을 것 같다. 특히 다 같이 중국 고전으로 꼽히는 노자의 《도덕경》과 비교해 보면 《논어》의 평범함은 더 뚜렷해진다. 《도덕경》은 시작하는 말씀부터 범상치 않아 독자의 가슴을 설레게 한다. 무언가 우주의 신비를 풀어 주고 도통의 길을 열어 줄 것 같은 예감을 느끼게 한다. 이에 비해 《논어》의 시작은 다음과 같이 너무 평범하여 초라한 느낌마저 든다.

> 배우고 때때로 그것을 익히면 또한 기쁘지 아니한가?
> 벗이 있어 멀리서 찾아오면 또한 즐겁지 아니한가?
> 남이 알아주지 않아도 성내지 않으면 또한 군자답지 아니한가?
> -〈학이〉편 1장

이에 대한 자세한 해설은 다음 부에서 다시 하겠지만, 이 말씀이 누구나 그 뜻을 분명히 이해할 수 있는 평범한 말씀이면서도 우리 인생에 유용한 진리의 말씀임에는 누구나 동의하리라 생각된다. 천주교 사상 우리나라를 처음으로 방문한 로마 교황은 바오로 2세이다. 1984년 5월 3일 한

국 천주교 200주년을 축하하기 위하여 내한한 바오로 2세
는 그의 역사적인 도착성명에서 기독교 성경이 아니라 《논
어》의 유명한 구절 "벗이 있어 멀리서 찾아오면 또한 즐겁
지 아니한가?"를 한국어로 낭독하여 세계를 놀라게 했다.
이보다 더 적절한 말은 그 어디에서도 찾기 어려웠을 것
이다.

내가 초등학생 시절인 1940년대의 우리나라는 극히 가
난했다. 먹을 것이 부족했을 뿐만 아니라 읽을 책도 아주
부족했다. 당시 책방의 어린이 책을 내가 모조리 다 읽었
기 때문에 하는 수 없이 성인 소설을 읽기 시작했는데, 성
인 소설을 읽고 가장 놀라고 실망스러웠던 것은 그 이야
기들이 평범한 일상사라는 것이었다. 어린이 동화는 우리
주위에 없는 신기하고 환상적인 것이어서 재미있지만 어
른 소설은 극히 일상적인 소재여서 이런 것을 뭐하러 읽
나 하는 생각이 들었다. 당시 우리 집에 함께 기거하고 있
는 아저씨에게 여쭈어 보니, 아저씨는 "우리 주변에서 얼
마든지 일어날 수 있는 이야기니까 재미있지 우리 주변에
있지도 않은 이야기를 무슨 재미로 읽니." 하였다. 나는
그 이상 아무 말도 안 했지만 속으로 무척 놀랐고 그럴 법
하다는 생각이 들었다. 아마 내가 《논어》에 매료된 이유가

내 지척에서 일어나는 일들을 이야기하는 바로 그 평범함 때문이 아닐까 한다.

평범한 진리를 언급한 《논어》의 또 다른 말씀을 보자.

너에게 아는 것이 무언가를 가르쳐 주랴? 아는 것을 안다고 하고 모르는 것을 모른다고 하는 것, 이것이 아는 것이다.

-〈위정〉편 17장

설명할 필요도 없이 당연한 말씀이다. 그런데 사람들은 자신이 모르는 것을 안다고 생각하고 심지어 아는 것을 모른다고 생각하기 쉽다. 이러한 공자의 시각으로 보면 노자조차 과연 도를 알았는지 의심스럽다.

공자가 노자를 찾아가 만났다는 말이 있다. 이때 노자는 공자를 얕잡아 보았지만 공자는 노자를 대단히 높게 평가했다고 한다. 그러면서도 공자는 '나는 그를 따르지는 않겠다'고 한다. 그렇다면 공자가 노자보다 한 차원 높은 사람이 아닐까.

《장자》에서는 공자가 노자의 가르침을 받고 도를 깨우쳤다고 하지만, 《논어》에는 공자가 노자를 만난 기록이 없을 뿐만 아니라 "(나는) 아침에 도를 들으면 저녁에 죽어도

(나는) 아침에 도를 들으면 저녁에 죽어도 좋다.

朝聞道 夕死可矣
조 문 도 석 사 가 의
-〈이인〉편 8장-

좋다."(〈이인〉편 8장)라는 절실한 말씀으로 공자는 도를 모른다고 했다. 내가 보기에 노자는 《도덕경》에서나 《장자》에서나 도를 훤히 꿰뚫은 사람, 즉 도통한 사람이지만 공자는 도를 모르기에 추구한 사람이라는 게 특징이다. 사실 천지의 도를 다 안다고 스스로 생각하는 사람은 '용龍'처럼 위대하게 보이면서도 실상은 허황한 존재가 아닐까 싶다. 아침에 도를 들으면 저녁에 죽어도 좋다고 절실히 고백하는 사람이야말로 내가 진정 따르고 싶은 사람이다.

《논어》가
지루한 이유

　많은 사람들이 《논어》를 읽으려 했지만 따분하고 지루해서 못 읽겠다는 말을 한다. 또 공자의 말씀은 현대에 맞지 않는 시대에 뒤떨어진 것이라고도 한다. 이러한 말들은 다 일리가 있다고 나는 생각한다. 중국 고전을 전공하지 않은 보통 사람들이 《논어》를 읽으려면 어쩔 수 없이 한글 번역본을 읽어야 한다. 현재 손쉽게 고를 수 있는 《논어》 번역본들은 모두가 원문에 대한 친절하고 자세한 해설을 싣고 있는데, 이 해설들은 정확히 말해 공자의 말씀이 아니고 번역자의 해석이다. 번역자들은 중국 고전이나 한학을 연구한 학자들로 공자의 말씀을 해석할 때 알게 모르게 자

신의 유학적인 지식과 가치관을 반영하게 된다. 이러한 해설이 일종의 설교와 같을 때가 있어 《논어》가 지루하고 따분하게 느껴지는 하나의 이유가 아닐까. 물론 《논어》의 번역서들이 없다면 일반 독자들은 《논어》의 원문에 접근하기 쉽지 않고 번역자들이 오랜 세월을 두고 연구한 업적에 대하여 존경하고 감사한 마음이지만, 때로는 이러한 책을 읽으며 독자들이 지루하고 따분하게 느끼는 것은 어쩔 수 없는 노릇 같다. 《논어》를 번역서를 통해서 읽노라면 번역마다 다 달라서 종잡을 수 없을 때도 많다. 가령 '현현역색賢賢易色'(〈학이〉편 7장)의 번역들을 보면 '호색하는 마음을 바꾸어 어진 사람을 어질게 여기며'(김학주 역, 서울대출판부), '어진 사람을 어질게 여기며 여색을 경시하고'(장기근 역, 명문당), '어진 이를 어질게 여기고 여색을 경시하며'(김종무 역, 민음사), '아내에 대해 인품을 중히 여기되 용모를 중히 여기지 않으며'(박종현 역, 을유문화사), '현자를 높이어 받들되 여색 좋아하듯 하며'(박일봉 역, 육문사) 등, 역자마다 제각기 다 다르다.

또한 내가 보기에 《논어》에 나오는 공자 말씀 자체도 현대인에게 실질적으로 꼭 필요하지 않은 것들도 많고 이해할 수 없는 것과 심지어 시대에 맞지 않는 말씀도 있다.

예를 들어 《논어》 3편 〈팔일〉 첫 장의 "공자께서 계씨에 대하여 말씀했다. 팔일무를 자기 뜰에서 추게 하니, 이를 참고 넘긴다면, 그 누구를 참고 넘길 수가 없겠느냐."를 보자. 팔일무는 고대에 황제를 위한 춤인데, 실내가 아니라 뜰에서 추는 춤이다. 춤추는 사람들이 줄을 서서 정사방형을 이루고 추는데 좌우로 8열을 이루어 64명이 추기 때문에 팔일무라고 한다. 원래 일무佾舞 즉 줄 춤을 출 때, 제후를 위해서는 육일무六佾舞, 사대부를 위해서는 사일무四佾舞, 일반 선비를 위해서는 이일무二佾舞를 추는 제도가 있었다. 조선시대에는 우리나라 왕이 제후 수준이었기 때문에 종묘제례에서 육일무를 추어야 했는데 고종이 대한제국을 선포하면서부터 팔일무를 추었다. 위의 공자 말씀은, 계씨라는 노나라의 세도가가 방약무인인 나머지 자기 집안에서 황제의 예에나 맞는 팔일무를 추게 한 데 대한 비난의 말씀이다. 나는 국악인이기 때문에 팔일무에 대하여 잘 알고 있지만 일반 독자들에게는 뜻을 짐작하기 힘든 낯선 이야기라는 생각이 든다.

《논어》의 말씀 중 이해할 수 없는 예가 있다. "유비라는 사람이 공자를 뵈려 하자 공자는 병을 핑계로 거절했다. (하지만) 말 심부름하는 사람이 문을 나가자 슬(거문고)을

타면서 노래를 불러 그로 하여금 듣게 했다."(〈양화〉편 20장)
실제로 병이 나지 않았는데 병을 핑계로 거절한 행동이 내
가 보기엔 옹졸하게 느껴지는데, 공자 같은 성인이 이런
태도를 보인 까닭이 잘 이해가 되지 않고 따라서 깊이 새
길 필요를 느끼지 못한다.

《논어》에서 시대에 맞지 않는 대표적인 예는 다음과 같
이 여성을 비하하는 발언이다. "오직 여자와 소인은 다루
기가 어렵다. 가까이 하면 불손해지고 멀리하면 원망을 하
기 때문이다."(〈양화〉편 25장) 21세기의 독자들이 볼 때 공자
도 당시 봉건사회의 남존여비 한계를 넘지 못했음을 여실
히 보여 주는 말씀이라 하지 않을 수 없다.

여전히
많은 사람이
《논어》를 읽는 이유

　전 이화여자대학교 총장 김활란 여사는 독실한 기독교
인이자 우리나라 여성 운동의 선구자로 공자의 남존여비
적인 생각을 누구보다도 혐오했을 법한데, 논어의 유명한
구절 "德不孤 必有隣"(덕불고 필유린, 덕이 있는 사람은 외롭
지 않다. 반드시 이웃(알아주는 사람)이 있기 때문이다.)(《이인》편 25
장)을 휘호로 써서 조카딸인 김정옥 여사에게 주었다. 나는
이화여대 재직 시절에 당시 학생처장이었던 김정옥 여사
의 방에 걸려 있는 이 휘호를 보며 김활란 여사나 김정옥
여사가 대단한 분들이라고 생각했다. 아마도 그들이 공자
의 말씀을 휘호해서 매일 가슴에 새기는 노력을 했던 것은

《논어》는 남존여비라는 공자의 전근대적 사상을 덮을 만큼 더 큰 진리를 담고 있기 때문이 아닌가 싶다. 그리고 두 여사는 바로 그런 《논어》의 사상을 제대로 배우고 소화했기 때문에 공자의 말씀을 포용할 수 있었던 게 아닐까 생각한다.

내가 서울대 법대를 다니던 1950년대 서울대의 학사 행정은 지금 회고해 보면 참으로 엉망이었다. 청운의 뜻을 품고 설레는 가슴으로 등교한 신입생들이 제일 먼저 놀라고 실망하는 일은 거의 모든 교수들이 수업시간이 약 삼십 분 정도는 지나야 나타난다는 것이었다. 당시 한 강좌는 세 시간 연강이었는데 삼십 분쯤 늦게 시작되고 또 삼십 분쯤 일찍 끝나는 것이 관례여서 대학을 몇 달 다니다 보면 이것에 익숙해져서 별로 불평하는 학생이 없었다. 그러나 문리대 철학과의 박종홍 교수만은 정확히 제 시각에 강의를 시작하고 끝내는 교수로 유명했다. 박종홍 교수의 강의는 당시 젊은 지성인들 사이에 풍미하던 실존주의 철학이었는데, 특히 하이데거 철학 강의가 명강의로 이름을 떨쳤다. 실존주의 철학가나 문학인들은 인간은 고독한 존재라는 말을 많이 했고 당시 지성인들 사이에 인간은, 특히 지성인은 고독하다는 생각이 일종의 유행처럼 퍼져 있

덕이 있는 사람은 외롭지 않다.

반드시 이웃(알아주는 사람)이 있기 때문이다.

德不孤 必有隣

덕불고 필유린

-〈이인〉편 25장-

그렇다면 덕은 무엇으로 갚겠느냐.

정직함으로 원한을 갚고 덕을 덕으로 갚는 것이다.

何以報德 以直報怨 以德報德

하이보덕 이직보원 이덕보덕

-〈헌문〉편 35장-

었다. 하지만 박종홍 교수는 말년에 동양철학에 관심을 기울였고 유학 중에서도 《논어》의 평범한 말에 심취되어 그의 《철학의 모색》에서 '덕불고 필유린'을 높이 샀다. 《논어》의 말씀들은 유별날 게 없는 지극히 일상적이고 평범한 것이나 그 안에 삶의 진리가 녹아 있기에 서양 학문에도 커다란 조예가 있는 지성인들의 사고의 중심을 흔들고 새로운 중심으로 자리할 수 있는 것이라 생각한다.

공자는 이 세상을 어떻게 살아갈 것인가만을 생각했던 것 같다. 어떤 사람이 전쟁터에서 적군의 독화살을 팔에 맞았다면 그가 해야 할 일은 당장 그 화살을 뽑는 것이다. 그런데도 화살을 뽑지 않고 이 화살을 누가 만들었으며 누가 쏘았으며 이 화살에 묻은 독은 어떤 약품이며 등을 연구한다면 어처구니없이 어리석은 일일 것이다. 공자는 말씀한다. "자기가 원하지 않는 것을 남에게 베풀지 말라."(〈안연〉편 2장) 이렇게 살아야 함이 옳다는 것은 동서고금을 통해 누구나 공감할 것이다. 예수는 "너의 원수를 사랑하라."라고 말씀했는데, 노자의 "원한을 덕으로 갚으라."(《도덕경》 63장)라는 말씀도 예수와 같은 맥락에 있다. 하지만 공자는 "그렇다면 덕은 무엇으로 갚겠느냐. 정직함으로 원한을 갚고 덕을 덕으로 갚는 것이다."(〈헌문〉편 35장)

라고 현실적이고 윤리적인 말씀을 했다.

《논어》에 의하면 공자는 무위자연의 노장사상으로 산림에 은일하는 사람들을 오히려 비판하고 있다. 세상을 피해서 살고 있는 걸익桀溺이라는 사람이 공자의 제자 자로子路에게 "세상을 피해 사는 사람을 따르는 게 낫지 않겠소."(〈미자〉편 6장)라고 했다는 말을 듣고, "공자는 언짢은 듯이 말했다. 새나 짐승과는 같은 무리로 어울릴 수가 없다. 내가 이 세상 사람들의 무리가 아니라면, 누구와 더불어 어울릴까? 천하에 바른 도가 행해지고 있다면, 나는 개혁하려 들지 않았을 것이다."(〈미자〉편 6장) 또한 숨어 살면서 뛰어난 듯이 사는 인물들을 평하는 말씀에서 "나는 이들과 다르니, 꼭 그래야 한다는 것도 없고 그래서는 안 된다는 것도 없다."(〈미자〉편 8장)라고 했다.

세상이 속되고 허무하다고 세속을 등지고 홀로 고고하게 도를 닦는 사람들이 사실은 무책임하고 이기적인 사람이라고 공자는 생각한다. 사회를 도피하기보다 참여해야 한다고 생각했다. 노장사상에서 무위를 추구하고 범우주적인 진리를 추구하는 것이 그럴듯하게 보이지만, 공자는 어디까지나 범우주적 진리보다는 인간세계의 진리를 추구하려고 하면서, 어짊을 위한 노력까지 헛되게 하는 도

가적 은자들은 덕을 도둑질하는 것이라고 다음과 같이 비판하였다. "시골에서 그럴듯하게 사는 사람은 덕의 도적이다."(〈양화〉편 13장)

내가 만든
논어 명언집

《논어》에 버금가는 유가의 고전에 《맹자》가 있다. 《맹자》는 공자보다 1세기 후의 위인인 맹자와 그의 제자들이 기록한 책인데, 맹자의 말씀 중 "대인은 어린 시절의 마음을 잃지 않은 사람이다."(《맹자》〈이루下〉 12장-229)나, "사람은 하지 않는 것이 있은 다음에라야 하는 것이 있게 된다."(《맹자》〈이루下〉 8장-228)와 같은 말씀은 참으로 탁월하다. 하지만 멋있는 《맹자》보다 평범한 《논어》가 나에게는 역시 더 매력이 있다.

나는 여러 가지 변역서를 참고하여 《논어》를 정독한 후, 장황한 이야기로 초스피드시대의 현대인에게는 읽을 가치

가 없는 말씀, 이해하기 어려운 말씀, 현대에는 맞지 않는 시대에 뒤진 말씀 그리고 중복되는 말씀 등을 모두 빼고, 시대를 초월하여 여전히 보석처럼 빛나는 말씀만 100문장을 모아서 나만의 '논어 명언집'을 만들었는데 타이핑해 보니 A4 용지로 5쪽 분량밖에 안 되었다. 원래 《논어》는 500장쯤 되니 5분의 1도 안 되는 짧은 분량이다. 이것을 복사해서 외출할 때 품에 지니고 다니며 자투리 시간이 날 때마다 읽는다. 요즘 젊은이들은 스마트 폰과 논다고 하지만 나는 《논어》와 노는 셈이다.

내가 이 책을 쓸 때 나의 뇌리를 떠나지 않은 공자의 말씀은 "말이란 뜻이 통하면 그뿐이다."(〈위령공〉편 40장)였다. 우리는 글을 쓸 때 자신도 모르게 현학적으로 멋스러운 글을 쓰려 하기 쉽다. 누구나 다 알 수 있게 평이하고도 뜻을 분명히 전달하는 글쓰기가 그리 쉽지 않은 일이지만 나는 공자의 이 말씀을 늘 새기며 그렇게 노력하려고 한다.

2부

배움과 벗과 군자다움이 있어
인생은 행복하여라

행복의 시작,
배움으로 열다

사람은 행복하기 위해서 산다고 할 수 있다. 즉 행복은 우리 삶의 목적이다. 그래서 고래로 행복이란 무엇이고 어떻게 하면 우리가 행복해질 수 있는가에 대해 많은 논의가 이루어졌으며, 이런 논의는 책으로 엮여 '행복론'이라는 제목으로 여러 가지 책들이 나왔다. 알랭의 《행복론》과 러셀의 《행복론》, 칼 힐터의 《행복론》이 유명한데, 근자에는 달라이 라마의 《행복론》도 큰 인기를 얻고 있는 것 같다. 알랭의 《행복론》은 프랑스의 철학자이자 문학자인 알랭이 다년간 신문에 연재한 칼럼 중에서 행복에 관한 94편의 단상을 모은 수필집인데 행복에 관한 따스한 감성을 느끼게

한다. 영국의 철학자이자 수학자이며 정치 사상가이기도 했던 러셀의 《행복론》은 빈틈없는 논리로 인간의 불행을 철저히 분석하고 이러한 불행에서 벗어나 세계인으로서 행복의 길로 나아가기를 제시코자 한 책이다. 스위스의 철학자 힐터의 《행복론》과 티베트의 성자 달라이 라마의 《행복론》은 각기 기독교적인 감사의 마음과 불교적인 자비심으로 인생을 살아갈 때 행복할 수 있다고 주장하였다. 이렇듯 행복에 대한 논의는 꾸준히 계속되고 있고 행복에 이르는 방법론도 여러 가지이며 각기 그 양도 상당해서 두툼한 책 한 권을 이루고 있다. 하지만 공자는 《논어》 첫 편 1장에서 불과 세 줄로 인생의 행복을 말하고 있다.

배우고 때때로 그것을 익히면 또한 기쁘지 아니한가?

벗이 있어 멀리서 찾아오면 또한 즐겁지 아니한가?

남이 알아주지 않아도 성내지 않으면 또한 군자답지 아니한가?

-〈학이〉편 1장

공자가 말한 세 가지 행복은 바로 배움의 기쁨, 벗을 사귀는 즐거움, 그리고 다른 사람이 몰라주어도 개의치 않는 군자다움이다. 공자가 정리한 이 세 가지는 가장 평범하

고 일상적이지만, 내가 삶에서 느끼는 행복의 원천과 동일
하다. 일상에서 인간이 가질 수 있는 공기와 같은 행복을
이야기한 공자의 행복에 대한 정의는 형이상학적이고 복
잡한 논의보다도 훨씬 더 간명하고 현실적이다. 이 세 가
지를 마음으로 느끼고, 올바르게 실천한다면 인생의 행복
은 바로 우리 가까이에 있는 것이 아닐까 싶다.

　사실 공자가 세 가지의 행복을 얘기하고 있지만, 그 첫
번째로 제시한 것이 배움인 만큼 《논어》는 배움에 가장 큰
비중을 두고 있다고 해도 과언이 아니다. 인간이 인간으로
서 자립할 수 있는 길은 바로 배움에 있다라는 생각 때문
일 것이다. 그렇다면 배움이란 무엇이고 그것의 기쁨은 무
엇일까?

　흔히 '배운다'고 하면 학교 공부를 연상하게 되고, 공부
는 하기 싫은 것인데 공자는 기쁘다고 하니 역시 《논어》의
말씀은 처음부터 골치 아픈 것이 아니냐고 생각하기 쉽다.
공부의 반대는 노는 것인데, 학생들이 공부는 싫어하고 놀
기를 좋아한다는 것은 상식이다. 나도 초등학생 시절에 공
부하는 것을 쓴 약 먹기보다 싫어하고 밖에 나가서 친구들
과 노는 것이 천국처럼 즐거웠다. 하지만 공부가 싫은 가
장 중요한 이유는 시험을 보아서 남보다 잘해야 한다는

배우고 때때로 그것을 익히면 또한 기쁘지 아니한가?

벗이 있어 멀리서 찾아오면 또한 즐겁지 아니한가?

남이 알아주지 않아도 성내지 않으면 또한 군자답지 아니한가?

學而時習之 不亦說乎
학이시습지 불역열호
有朋自遠方來 不亦樂乎 人不知而不慍 不亦君子乎
유붕자원방래 불역락호 인부지이불온 불역군자호
-〈학이〉편 1장-

강박감 때문이지 배우는 것 자체가 싫기 때문이 아닌 것 같다. 요즘 아이들이 누구나 전자게임을 좋아한다고 하지만, 그렇게 좋아하는 전자게임조차 선생님이 시험을 보아서 점수를 매긴다고 하면 아마도 대부분 학생들이 바로 싫어하게 될 것 같다. 여기서 모든 학생이 아니라 대부분의 학생이라고 한 이유는, 소수의 학생들은 시험을 보아도 계속 좋아하거나 오히려 더 좋아할지도 모르겠기 때문이다. 그러한 학생들은 그 방면에 유달리 소질이 있어서 높은 점수를 받을 수 있는 학생들임에 틀림없을 것이다.

누구나 어린 시절에는 호기심이 많고 무엇이나 배우려고 눈을 반짝였다. 첫돌 무렵부터 땅에서 손을 떼고 일어서려고 노력을 하면서 무엇이나 보는 대로 "그게 뭐야?" 하면서 부단히 배우려고 한다. 이처럼 배우려는 데는 아무 목적이 없다. 그저 배우고 싶을 뿐이다. 그러나 적령기가 되어 학교에 입학하면서부터는 배움이 제도화되어 이른바 '국·영·수'라는 주요 과목 위주의 교과목으로 나뉘고, 시험이 치러지고, 점수가 매겨진다. 학교는 물론 가정에서도 열심히 하라, 잘하라는 독려의 말을 들으며, 공부는 싫지만 인내심을 가지고 해야 한다는 강박감에 시달리게 된다. 그러면서 학생들은 공부 말고 놀고 싶다는 욕구를 강하게

갖게 된다. 며칠 후면 시험인데도 밤을 새워 가며 소설을 읽기도 하고 영화를 보기도 하며 운동장에서 공을 차는가 하면 겨울에는 스케이트를 타고 산에 오르기도 한다.

그러나 이러한 노는 행위도 사실은 모두 배우는 것임에 다름 아니다. 뿐만 아니라 일반적으로 노는 행위를 피나는 공부로 삼는 사람들도 얼마든지 있다. 문예창작과 학생에게는 소설을 읽는 것이 공부이며, 영상학과 학생에게는 영화를 보는 것이 공부이다. 박지성 선수에게는 공을 차는 게 공부이며 김연아 양에게는 스케이트를 타는 게 공부이다. 나는 김연아 양을 그녀가 고등학생 시절에 만날 기회가 있었는데, 일주일에 하루만 휴식을 취하고 매일 일곱 시간씩 스케이트를 탄다고 해서 그 피나는 노력에 참으로 감탄했다.

내가 가야금을 한 것도 같은 경우일 것 같다. 내가 중학교 3학년 때 가야금을 배우려 하자 부모님이 학교 공부하기에도 시간이 없는데 무슨 가야금을 배우려 하느냐고 반대했었다. 나는 아무 목적도 없이 오직 좋아서 가야금을 배웠고 지금까지도 좋아서 가야금을 계속하고 있다. 나의 큰아들은 대학에서 물리학을 전공했는데 3학년 때부터 수학의 재미에 빠져들기 시작했다. 그 이래 그에게는 이 세

상에서 가장 재미있고 즐거운 일이 수학 문제를 푸는 것이 되어 버렸다. 대학교 3~4학년 때 그가 한 공부는 고3 때 대학 입시 공부와는 비교가 안 될 정도로 치열해 보였다. 도시락을 세 개 싸 가지고 학교에 가면 귀가하지 않고 밤을 새우며 학교도서관에서 공부하는 날이 허다했다. 그는 아무런 명예욕은 물론 목적도 없이 순수하게 수학이 좋아서 했을 뿐이다. 그 결과 지금 고등과학원 교수로 행복한 수학자의 길을 걷고 있다.

나는 요즈음 자녀 교육에 대한 질문을 많이 받는다. 나의 2남 2녀가 모두 학창 시절에 공부를 잘한 편이며 장성해서 나름대로 행복하게 살고 있기 때문이다. 사실 나는 자녀 교육을 특별히 시킨 일도 없고 잘 알지도 못하는데 이런 질문을 받으면 스스로에게 질문을 한다. 우리 집 아이들이 모두 책 읽고 공부하기를 좋아했는데, 어째서일까? 사람은 누구나 이래라저래라 하는 말을 들으면 오히려 싫어지기 마련이다. 그래서 부모로부터 공부하라는 말을 들으면 오히려 공부가 싫어지는 것이 아닐까 한다. 나와 집사람은 대체로 책 읽고 공부하기를 좋아해서 아이들이 그러한 가정 분위기 속에서 자신들도 모르게 책 읽기를 좋아하게 되지 않았나 싶다. 자식들에게 말로 강요하기보다는

실천으로 보여 주는 것이 부모들이 해야 할 참다운 가정교육이 아닌가 하는 생각이 든다.

배움의
참맛

"배우고 때때로 그것(배운 것)을 익히면 (이) 또한 기쁘지 아니한가?" 나는 이 문장의 묘미가 강요하지 않는 여유로운 태도에 있다고 본다. 먼저 '열심히'라고 하지 않고 '때때로'라고 한 것에 눈길이 간다. '열심히'는 강요하는 어투인데 '때때로'는 '틈틈이' 또는 '네가 하고 싶을 때에'처럼 듣는 이에게 넉넉한 기분을 주는 부드러운 어투이다. 그리고 '이것이' 또는 '이것이야말로'가 아니라 '(이) 또한'은 '다른 것도 있겠지만 이것도'처럼 여유로움을 느끼게 한다. 그리고 마지막에 '기쁘다'라고 단정하지 않고, '기쁘지 아니한가'라고 듣는 이의 의견을 묻는 형식을 취한 것은 참으로

민주적인 화법이라 하겠다. 얼마나 여유롭고 부드러운 물음인가!

　나는 현재 공자보다도 더 오래 살고 있지만, 인생 칠십에 배우는 것보다 더 기쁜 일이 없음을 깨닫고 있다. 지금 이 나이에 배워서 뭐하느냐는 말들을 하지만 사람은 죽을 때까지 배워야 하고, 배우지 않을 수 없는 존재이다. 어디에 써먹으려고 배우는 것보다도 배우는 것 자체가 기쁘고 행복하기 때문이다. 아무리 노인이 되어도 뭔가를 알고 배우려는 게 사람이다. 노인도 세상 뉴스는 알고 싶고 손주들이 어떻게 지내는지 궁금하지 않을 수 없는데 이것도 배움의 일종이다. 그런 것을 알아서 무엇하느냐고 할 수 없는 것이다.

　나는 몇 년 전에 처음으로 러시아에 연주 여행을 가게 되었다. 러시아 문자라도 읽을 수 있는 게 좋겠다는 생각이 들어, 떠나기 불과 일주일 전에 《러시아어 기초》를 구입해서 문자 읽는 법을 공부하기 시작했다. 러시아 문자처럼 생소하고 어려워 보이는 문자가 없지만, 배워 보니 세 가지 유형으로 나눌 수 있었다. 영어와 모양과 발음이 다 같은 문자, 모양은 영어와 같지만 발음이 전혀 다른 문자, 모양조차도 영어에 없는 문자, 이렇게 세 유형으로 분류할

수 있었다. 이렇게 분류하여 외워 보니 불과 며칠 만에 러시아어 알파벳을 모두 읽을 수 있게 되었는데, 일단 읽고 보니 많은 단어의 뜻이 영어와 동일하여 의미까지 알 수 있어서 신기했다. 모스크바에 도착하여 간판이나 게시물을 내가 거침없이 읽었더니 현지 안내인들이 내 앞에서는 함부로 통역을 못하겠다고 하여 다 같이 웃었다. 나는 러시아에 체류하는 동안 여러 가지 배운 바가 많았지만, 러시아 문자를 '때때로' 익힐 수 있었던 것이 참으로 기뻤다.

2001년에 30년 가까이 재직한 이화여대를 퇴임한 후, 홍익대 강사와 연세대 특별초빙교수로 강의한 적이 있다. 홍익대에서는 최우수 강사로 뽑혀 상금도 받았고 연세대에서도 내 강의를 수강생들이 무척 좋아했다. 젊은 강사들이 내 강의의 비결이 무어냐고 묻기도 했다. 나는 학생들이 내 강의를 듣는 동안 가능한 한 배움 그 자체가 기쁜 것이 되도록 했다. 학생들이 나에게 강의를 듣는 시간이 곧 행복한 시간이 되어야 한다고 생각한 것이다. 시험의 스트레스를 최소화하기 위하여 모든 학생에게 커닝 페이퍼를 사용하도록 했다. 강의를 듣는 것이 마치 음악회에 참석한 것처럼 아무런 목적이 없이 그저 기쁘도록 한 것이다.

내가 나이가 들어서인지 나의 주변에는 나이 든 사람들

이 많은데 이들은 시간 보내는 것을 무료하게 생각한다. 내 생각에 노인들이 무료함을 없애는 가장 좋은 방법이 바로 '배움'이다. 집사람이 나보다 연상이어서 이미 팔십 대에 들어섰는데, 나의 격려로 지난해부터 문화센터에서 중국어, 수채화, 미술사, 사교춤 등을 배우고 집에 오면 '때때로' 익히면서 기뻐하는 것 같아 다행이었다. 배워서 무엇하느냐고 생각하지 말고 배우는 것 자체가 바로 기쁨이요 행복임을 깨우칠 일이다.

그런데 공자는 배우는 사람이 무턱대고 배우지 말고 스스로 생각하면서 배워야 함을 다음과 같이 강조한다.

배우기만 하고 생각하지 않으면 어두워지고, 생각만 하고 배우지 않으면 위태로워진다.
- 〈위정〉편 15장

아무리 배움이 중요하다고 해도 자신이 주체적으로 생각하지 않고 배운 것을 무턱대고 받아들여서 믿어 버리는 태도를 취하면 어두워진다는 말씀이다. 어두워진다는 것은 맹목적으로 무언가에 씌운 듯이 되어 버린다는 뜻인데, 사실 우리는 이런 사람들을 주위에서 많이 볼 수 있다. 배

운 것을 무조건 맹신해서는 안 되고 주체적인 생각을 하는 게 중요하다.

나의 중학생 시절 물리 문제 중 '빈 병을 뜨거운 물에 거꾸로 박으면 어떠한 현상이 일어나나?'라는 문제가 있었다. 정답은 '빈 병의 공기가 열을 받고 팽창하여 병 밖으로 나오기 때문에 물속에 물방울이 생긴다.'는 것이었다. 하지만 나는 과학 시간에 '빈 병'은 '진공 상태의 병'이어야 하는데 무슨 공기가 열을 받아 팽창하는가'라고 항의를 해서 선생님을 당황케 하였다. 배운 것을 무턱대고 믿지 않고 나름대로 주체적인 생각을 한 것이다.

이와 반대되는 태도가 배우지는 않고 오직 생각만 하는 태도이다. 배우지 않고 생각만 하는 사람은 균형감이 없이 독단적인 말과 행동을 하기 때문에 어디로 튈지 모르는 위태로움을 저지르기 십상이다. 내가 항의한 위의 물리 문제에 있어서, 나는 그 당시 빈 병이 진공 상태의 병이라고 생각했지만, 대학생 때 현대 물리학을 배우게 되자 인간이 진짜 아무것도 없는 진공 상태를 만들 수 없음을 알게 되었다. '진공 상태', 즉 아무것도 없는 상태가 과학적으로는 존재할 수 없고, 어디까지나 일상생활의 실용적인 것에 불과한 것이니 중학생 시절의 나의 똑똑함이 사실은 어리석

었음을 깨닫게 되었다.

또한 배우는 것은 어디까지나 자기 향상을 위한 것이지 남에게 잘 보이려고 또는 남을 지배하려고 하는 것이 아님을 공자는 다음과 같이 강조한다.

옛날의 배우는 사람들은 자기 충실을 위해 하였으나, 지금의 배우는 사람들은 남에게 인정받기 위해 한다.
-〈헌문〉편 25장

여기서 공자가 말한 '옛날'에 대해서 잠시 설명하고자 한다. 결론부터 말하면 공자가 말한 옛날은 요순시절로 대표되는 이상적인 태평성대를 의미한다. 지금도 우리는 태평성대를 요순시절이라고 하는데 이것이 바로 유교적 전통에서 나온 것이다. 동서고금을 통해서 인류는 미래 즉 먼 후일에 이상적인 사회가 올 것이라고 믿은 일은 없다. 오히려 인류의 미래는 파국 또는 종말을 맞게 될 것이라는 게 일반적인 견해인 것 같다. 반면, 태곳적 사회는 이상적인 사회였는데 점차로 악화되고 타락하여 현재와 같이 되었다고 생각하는 것이 일반적이다. 기독교의 에덴동산이나 중국의 요순시절이 다 이러한 사고를 반영한다고 할 수

있다. 다만 소수의 종교 집단은 현재가 더 바랄 것 없는 이상적인 사회라고도 한다. 한때 세상을 떠들썩하게 한 미국의 '인민사원People's Temple'이 그 대표적 예일 것이다. 인민사원은 짐 존스Jim Jones라는 사람이 1956년에 샌프란시스코에 세운 사이비 종교단체이다. 존스는 여덟 살에 성경을 모두 외우고 인디애나대학 재학 중에 감리교 교회 목사로 근무할 정도로 우수한 기독교인이었다. 하지만 그는 감리교회를 탈퇴하고 독자적으로 인민사원이라는 사이비 종교단체의 교주로 교세를 크게 확대해 나갔는데, 1973년에 남아메리카의 가이아나 서부 정글에 약 367,200평 규모의 토지를 구입하여 지상 천국이라는 존스타운을 건설하였다. 그러나 이곳은 실제로는 폭력이 자행되는 끔찍한 존스의 독재집단이었다. 1978년 미국 하원의원 레오 라이언Leo Lyan 일행이 존스타운을 방문하여 그 진상을 규명하게 되자, 11월 18일 교주 존스의 명령으로 914명이 일시에 자살하는 사상 최악의 집단자살 사건이 발생한 것이다. 이들은 먼저 미성년자와 어린이부터 독약을 먹여 죽이고 어른들도 스스로 독약을 마셨는데, 교주인 존스 자신도 권총으로 자살을 했다. 그들은 '신자 전원이 함께 죽음으로, 그 이후에 다른 혹성에서 영원한 행복을 얻게 된다'는 교주의 가르침을 군

배우기만 하고 생각하지 않으면 어두워지고,

생각만 하고 배우지 않으면 위태로워진다.

學而不思卽罔 思而不學卽殆
학이불사즉망 사이불학즉태
-〈위정〉편 15장-

옛날의 배우는 사람들은 자기 충실을 위해 하였으나,

지금의 배우는 사람들은 남에게 인정받기 위해 한다.

古之學者 爲己 今之學者 爲人
고지학자 위기 금지학자 위인
-〈헌문〉편 25장-

산을 쌓는 것에 비유하자면 한 삼태기가 모자라서 그만두었어도

내가 그만둔 것이다.

땅을 메우는 것에 비유하자면 비록 한 삼태기를 덮었더라도

내가 나아간 것이다.

譬如爲山 未成一簣 止 吾止也 譬如平地 雖覆一簣 進 吾往也
비여위산 미성일궤 지 오지야 비여평지 수복일궤 진 오왕야
-〈자한〉편 18장-

게 믿었다고 한다.

아무튼 공자는 옛날, 즉 태평성대의 성인들은 자기 충실을 위해서 배웠는데 지금 사람들은 남에게 인정받기 위하여 배운다고 한탄한다. 그것은 아마도 공부하는 사람의 태도가 그 사회를 만들어 간다는 전제가 깔려 있어서가 아닐까 싶다. 학문을 하는 사람이 자기 수양에 중점을 두어 공부를 하면 그 사회는 다툼이 없고 각자가 행복한 이상 사회로 발전할 수 있겠지만, 남에게 인정받기 위한 과시나 경쟁의 수단으로 학문에 접근하니 지금의 혼란이 만들어졌다는 가르침을 주고자 했을 것이다. 이런 옛날 사람들의 공부하는 자세를 배워 지금 사람들도 자신의 충실을 위해서 공부를 해야 한다고 공자는 주장하고 있다. 남에게 인정받기 위해 공부를 했을 때, 공부는 수단이지 목적이 아니다. 수단을 위한 배움은 그 목적을 달성했을 때 필요성 또한 끝나는 한계가 있다. 배움이 자기 내면의 충실을 위해, 그리고 배움 그 자체의 즐거움을 위한 것이었을 때 진정한 기쁨으로 계속될 수 있는 것이다.

이렇게 자기 자신을 위해서 배우는 사람은 모든 일에서 책임감과 긍지를 느끼게 되는데, 이것을 《논어》에서는 다음과 같이 말하고 있다.

산을 쌓는 것에 비유하자면 한 삼태기가 모자라서 그만두었어도 내가 그만둔 것이다. 땅을 메우는 것에 비유하자면 비록 한 삼태기를 덮었더라도 내가 나아간 것이다.

-〈자한〉편 18장

몇 백이나 몇 천 삼태기의 흙을 부어서 산을 쌓을 경우 내가 한 삼태기를 덜 부어서 완성하지 못했다면 그 한 삼태기는 자기가 안 부은 것이니 남의 탓을 해서는 안 되며, 반대로 땅이 움푹하게 팬 곳을 메울 경우, 겨우 한 삼태기의 흙을 부었어도 그만큼 자기 성취를 한 것이니 가치 있는 일이라는 이야기다. 이러한 자세로 모든 일에 임한다면 성취했다고 오만하거나 앞날이 요원하다고 좌절하지 않고 오직 자신에게 충실한 길을 가게 될 수 있을 것이다. 한때 가톨릭에서 내놓은 표어로 우리 사회에서 상당한 호응을 받은 '내 탓이오'가 바로 이러한 맥락에서 나온 말인 것 같다.

배울 때는
모두가
스승이다

배우는 사람으로서 지켜야 할 태도에 대하여 공자는 다음과 같이 준엄한 태도를 촉구했다.

배울 적에는 미치지 못한다 여기듯이 하고, 그것을 놓치지 않을까
두려워해야 한다.
-〈태백〉편 17장

이 말씀은 얼핏 딱딱하게 들리지만 배움을 참으로 기쁘게 생각하는 사람은 저절로 취하게 되는 태도일 것 같다. 배움을 기뻐하는 사람은 항상 자신의 배움을 부족한 듯이

여기고 모처럼 배운 것을 놓치지나 않을까 두려운 생각이 들게 마련이다. 이 말씀은 특히 음악을 연주하는 사람들에게 절실한 말씀이다. 어느 악기의 명인이라도 최상의 소리를 내는 사람은 없다. 아무리 좋은 소리를 내더라도 그보다 더 좋은 소리가 있기 때문에, 항상 미치지 못하는 듯이 연습을 하지 않을 수 없다. 내가 가야금을 배운 지 60여 년이 되었지만 여전히 미치지 못한다고 생각한다. 뿐만 아니라 조금만 연습을 소홀히 하면 모처럼 얻은 성음聲音을 놓치지 않을까 두려운 마음이 든다. 그래서 판소리 명창 성우향은 "소리 공부는 호랑이 꼬리를 쥐고 있는 것 같다. 조금만 놓치면 바로 물리기 때문이다."는 명언을 남겼다. 이처럼 배움에는 끝이 없고 그렇기 때문에 배우는 맛이 있는 것이다.

또한 자기의 충실을 위해서 배우는 사람은 반드시 대단한 스승에게만 배우는 것이 아니라 누구에게나 배울 수 있게 되는데, 이 점에 대하여 공자는 다음과 같이 말씀했다.

세 사람이 길을 가게 되면 반드시 내 스승이 있다. 좋은 점은 가려 따르고, 좋지 않은 점으로는 자신을 바로잡기 때문이다.
-〈술이〉편 21장

배울 적에는 미치지 못한다 여기듯이 하고,

그것을 놓치지 않을까 두려워해야 한다.

學如不及 猶恐失之

학여불급 유공실지

-〈태백〉편 17장-

세 사람이 길을 가게 되면 반드시 내 스승이 있다.

좋은 점은 가려 따르고, 좋지 않은 점으로는

자신을 바로잡기 때문이다.

三人行 必有我師焉 擇其善者而從之 其不善者而改之

삼인행 필유아사언 택기선자이종지 기불선자이개지

-〈술이〉편 21장-

자기보다 나은 사람한테 그 장점을 배울 수 있음은 물론, 자기만 못한 사람으로부터도 그 단점을 보고 자신을 반성하고 고칠 수 있다는 말씀이다. 기하학에서 두 점만으로는 직선을 이룰 뿐 면을 이루지는 못한다. 세 점 이상이 되어야 면을 이루어 1차원이 2차원으로 달라진다. 사람 관계에서도 두 사람으로는 '나와 너'의 관계에 그칠 뿐인데, 여기에 한 사람이 더 들어가서 세 사람이 되면 복합적이고 다양한 사회관계가 형성된다. 우리가 실제로 두 사람이 대화를 하고 세 사람이 대화를 해 보면 둘과 셋의 차이가 얼마나 큰가를 즉각 느낄 수 있다. 하지만 세 사람 이상으로 수가 많아지면 점점 자신의 초점이 흐려진다. 그래서 공자는 나, 나보다 나은 사람, 나보다 못한 사람, 이렇게 세 사람이 '길을 가게 되면'이라는 상황을 설정하여 내가 사람들로부터 어떻게 배울 것인가를 머리에 쏙 들어오도록 가르쳐 주려고 한 것 같다.

여기서 '함께 있고'라고 하지 않고 '길을 가게 되면'이라고 한 것은 단순히 모여 있는 상황이 아니라 '함께 어떠한 일을 하게 되면'이라는 뜻인 것 같다. 중요한 것은 자기보다 나은 사람으로부터만이 아니라 자기보다 못한 사람으로부터도 배울 점이 있다는 점이다. 사실 자신의 동료는

물론 심지어 자신이 가르치는 학생으로부터도 많은 것을
배울 수 있기에 이 말씀은 일상에서 자주 음미하게 되는
구절이다.

인생의 보물,
벗에 대하여

　공자는 인생의 행복 가운데 배움 다음으로 벗이 주는 즐거움을 "벗이 있어 멀리서 찾아오면 또한 즐겁지 아니한가?"라고 말하고 있다. 인생에서 친구를 만나 흉금을 털어놓고 이야기하는 것보다 더 즐거운 일도 없을 것이다. 벗은 대체로 자기와 비슷한 연배인 것이 일반적이지만, 넓게 보면 나이와 신분을 뛰어넘어 이해관계가 없이 말이 통할 수 있는 모든 사람이 될 수 있다.

　세계적인 첼리스트 장한나는 나보다 50년 가까이 젊고 서양악기를 전공하며 뉴욕에 거주하는 여성이지만, 내가 스스럼없이 대화할 수 있는 좋은 친구이다. 그녀는 일 년

에 한두 번밖에 내한하지 못하고 한국에 체류하는 동안 스케줄이 꽉 차 있어서 시간 내기가 어렵지만, 그래도 꼭 한번은 만나서 대화를 나눈다. 피차 최근의 체험담이나 예술과 음악에 대한 이야기로 시간 가는 줄을 모르게 된다.

나는 장한나를 2001년 여름 어느 잡지사의 소개로 서울 한국의 집에서 처음으로 만나 점심을 함께했다. 그녀는 나와 여러 가지 점에서 달랐지만, 한 가지 공통점이 있었다. 둘 다 음악가면서도 음악대학을 다니지 않았다는 것이다. 나는 서울대 법대를 졸업했는데, 그녀는 당시 음악대학이 아니라 하버드대학교 철학과에 입학해서 세인의 주목을 받았다. 그녀를 처음으로 만나서 내가 놀라고 기뻤던 것은 그녀가 서양악기를 전공하는 사람인데도 국악에 관심이 많았고, 특히 내 음악을 이미 다 들었고 아주 좋아했다는 점이다. 그녀는 나에게 가야금을 꼭 배우고 싶다고 해서 어느 비 오는 날 우리 집에서 가야금을 배우고 수제비를 함께 먹기도 했다.

2003년은 한국인이 미국 이민을 시작한 지 100주년이 되는 해여서, 호놀룰루 심포니에서 그 첫 행사로 1월 3일과 5일, 두 차례에 걸쳐 한국음악가에게 초점을 맞춘 음악회를 열었다. 공교롭게도 그 음악회의 전반은 내가, 후반은 장

한나가 주인공으로 초청을 받았다. 우리는 같은 호텔에 머물면서 함께 리허설을 다녔다. 이때 나는 자작곡인 가야금과 서양 오케스트라를 위한 〈새봄〉을 협연했는데, 장한나는 이 곡이 인상 깊었던 모양이다. 그녀가 근년에 지휘자로 차츰 두각을 나타내게 되자, 〈새봄〉을 자신이 지휘하고 내가 가야금 협연을 하는 공연을 하고 싶어 했다. 금년 4월 29일 '코리안 월드스타 시리즈'의 일환으로 장한나가 예술의전당 콘서트홀에서 지휘를 맡게 되자, 나에게 가야금 협연을 부탁했다. 이 음악회는 우리에게는 '우정 콘서트'였는데 청중들이 열렬히 환호해서 커튼콜을 일곱 번이나 받았다.

나의 초등학교 동창인 K라는 친구는 당시 청진동에서 빈대떡 장사를 하는 누나 집에 얹혀살았다. 그 빈대떡집 한쪽 천장에 뚫린 구멍으로 나무 사다리가 꽂혀 있고 그 위로 기어오르면 내 친구의 다락방인데, 그 방에 친구들이 모여 앉아 오순도순 이야기를 하던 즐거움이 지금도 가슴 속에 남아 있다. 나는 K 그리고 또 다른 친구 한 명과 셋이서 매일 새벽에 삼청동 뒤의 북악산 중턱까지 오른 다음에 아침을 먹고 등교를 했다. 일요일에는 북악산 정상까지 오르기도 했다. 비나 눈이 오는 날도 거르지 않고 새벽 산행

을 강행했는데 초등학교를 졸업할 때까지 약 이 년간을 계속했다. 이 무렵에 나는 일기도 매일 썼는데, 그 일기장들이 6.25 전란 중에 분실되어 참으로 아쉽다.

초등학교를 졸업하고 나는 경기중학교에, K는 경복중학교에 진학하면서 우리는 일단 헤어지게 되었고, 중학교 2학년 때 6.25 전쟁이 발발하여 나는 부산으로, K는 경주로 피란을 갔다. 멀리 떨어져 살았어도 그가 부산 우리 집에 몇 번 찾아와 서로 변함없는 우정을 나누었다. 나는 부산 피란지에서 가야금을 배우기 시작하고 환도 후 서울대 법과대학에 입학했는데, K는 단국대학 영문과에 입학한 뒤 경제 사정이 여의치 못하여 중퇴하고 통역 장교를 지낸 후 자영업에 뛰어들었다. 하지만 K는 내가 부모의 상례를 치를 때, 아이들을 결혼시킬 때, 큰일을 겪을 때면 빠지지 않고 찾아와 내 옆에서 알뜰하게 도와주었다.

1970년대 초에 K는 광화문에서, 아마도 옛날 자기 누나의 빈대떡 집 부근에서 칼국수 식당을 개업하게 되었는데, 나는 내 일처럼 열심히 도왔다. '귀거래 칼국수'라는 상호도 지어 주었고 당시 나에게는 꽤 큰돈인 천만 원을 아무 조건 없이 기쁜 마음으로 대 주었다. 개업 초기에는 신바람 나게 잘되었지만 끝내 그는 파산을 하고 말았다. 무일

푼의 가장이었지만 그래도 근면과 성실함은 그의 전 재산이었다. 그래서인지 그 뒤로 합정동에서 세 낸 여관(정확하게 '장#'급 호텔)을 하게 되었는데, 그 뒤 비교적 안정된 삶을 살았고, 나에게 빌린 천만 원도 조금씩 나누어 다 갚았다. 하지만 여관을 운영하려면 밤새도록 손님을 받아야 하고 잠은 낮에 겨우 쪽잠을 자는 것으로 만족할 수밖에 없었다. 이러한 생활을 수십 년을 하다 보니 자신도 모르는 사이에 골병이 들어, 이렇다 할 병이 없었는데도 작년에 타계하고 말았다. 학벌이나 직업, 그리고 세월을 뛰어넘은 좋은 친구였는데, 나로선 인생의 큰 보물을 잃은 셈이다. 우리는 근년에도 가끔 안부 전화를 했고 일 년에 몇 차례는 직접 만나서 저녁을 함께하며 흉금을 털어놓았다. "애, 병기야, 사람이 누구나 확실히 알 수 있는 것과 절대로 알 수 없는 것이 있다더라. 내가 동네 노인학교 선생한테서 들은 얘긴데, 사람은 반드시 죽는 것을 누구나 확실히 알고 있지만, 언제 죽는지는 절대로 모른단다." 하고 웃던 K의 비쩍 마른 선량한 모습이 지금도 눈에 선하다.

이렇게 인생에서 보물처럼 귀중한 것이 벗인데, 《논어》에는 친구와 사귀는 데 있어서 친구의 감정을 살펴야 한다는 상당히 실용적인 교훈의 구절이 있다.

(벗을) 충실하게 일러주고 잘 이끌어 주되,

잘 안 되면 그만두어 스스로 욕을 보지는 말아야 한다.

忠告而善道之 不可卽止 無自辱焉

충고이선도지 불가즉지 무자욕언

-〈안연〉편 23장-

(벗을) 충실하게 일러주고 잘 이끌어 주되, 잘 안 되면 그만두어 스스로 욕을 보지는 말아야 한다.

-〈안연〉편 23장

친구를 충고하고 선도한다고 해도 지나치고 격하게 하면 친구의 감정을 해쳐서 역효과를 내고 오히려 욕을 보게 될 수도 있다. 이것은 꼭 친구 간의 문제만이 아니고 모든 인간관계에 적용할 수 있는 문제일 것이다. 상대방을 논리적으로 밀어붙인다고 문제가 해결되지 않는 경우가 허다하기 때문이다. 상대방이 속으로부터 스스로 납득해야 그의 견해가 달라지지, 밀어붙여서는 감정만 격하게 만들기 쉽다. 특히 상대방의 인생관이나 가치관이 다를 때는 더 그렇다. 따라서 상대방이 나의 충고나 선도를 받아들이지 않는다면 자신의 인덕이 부족한 것이기 때문에 상대방을 제압하려고만 하기보다는 스스로 반성해 보는 게 필요하다.

남이 나를 몰라보아도
내가 남을 알아주니
행복하다

《논어》첫 장의 문장은 다음과 같이 끝을 맺는다. "남이 알아주지 않아도 성내지 않으면 또한 군자답지 아니한가?" 이 말씀은 군자다움이란 무엇인지 알게 해 주는 일종의 힌트와 같다. 공자는 무엇보다 배움을 통한 적극적인 자기 성찰과 수양을 강조했고, 그것을 일상생활에 적용하는 구체적 실천 태도를 중요하게 여겼다. 때문에 모든 기쁨과 즐거움의 시작과 끝을 자기 자신의 마음가짐과 실천 태도에서 찾고, 이를 이해하기 가장 쉽고 현실에 적용할 수 있는 가르침으로 이야기한 것이다. 때때로 배우는 기쁨, 멀리서 찾아오는 벗이 있기에 생겨나는 즐거움, 그리고 이

문장에서 얘기하듯 다른 사람이 알아주든 알아주지 않든 그것에 대한 초연하고 의연한 군자다움이 바로 그것이다. 공자는 이들 세 개를 함께 묶어 인생의 즐거움으로 설명하고 있다. 군자 혹은 군자다움에 대한 자세한 이야기는 다음 부에서 따로 할 것이다.

'남이 나를 알아주지 않는다'는 말의 진정한 뜻이 무엇일까? 가정이나 직장, 그 외의 사회생활에서 일어나는 모든 분란과 불만, 그리고 고통과 고민은 결국 '남이 나를 알아주지 않는다'는 원망의 마음에 근원을 둔다고 해도 과언이 아닐 것이다. 아버지는 자식이 알아주지 않는다고, 자식은 아버지가 알아주지 않는다고 한다. 형제간에도 서로 자신을 알아주지 않는다고 하고, 부부간에도 서로 상대방이 자기를 알아주지 않는다고 한다. 직장에서는 상사와 부하, 동료 간에 자기를 알아주지 않는다고 하고, 학교에서도 선생님과 학생 그리고 친구끼리도 자기를 알아주지 않는 것이 문제가 된다.

하지만 잘 생각해 보면 남이 나를 알아주지 않는다는 것은 결국 내가 먼저 상대방을 알아주지 않고 있음을 말하는 것과 다를 바 없다. 상대방이 자신을 알아주지 않는다는 서운한 그 마음을 자기에게 적용해 보면, 결국 나도 상

대방이 자신을 알아주지 않을 때 서운해한다는 것을 알 수 있다. 내 마음에 비추어 상대방을 바라보다 보면 이상하게 만 생각되었던 상대방의 마음이 자연스럽게 이해가 된다. 인간관계의 첫 번째는 바로 상대방의 입장이 되어 보는 것 이다. 그 과정이 있을 때 서로에 대한 서운한 마음은 한층 줄어들 수 있을 것이다. 같은 맥락에서 공자는 이런 말씀 도 했다.

> 사람들이 자기를 알아주지 않는 것을 걱정하지 말고, 내가 남을 알 지 못하는 것을 걱정하라.
> -〈학이〉편 15장

사람들이 서로 자기를 알아주지 않는다고 하지만, 그 것은 각자의 주관에서 비롯된 것이다. 원망하는 나는 상 대방을 알아주려는 노력을 했는지 먼저 생각해 볼 필요가 있다. 사실은 내가 남을 알아보지 못하고 상대방을 원망하 는 것은 아닌지 반성하는 것이 첫째다. 다른 사람들에게 인정받고 싶은 것이 사람의 일반적 속성이다. 그렇기 때문 에 무언가 좋은 일, 칭찬받을 만한 일을 행하고서 은근히 다른 사람의 인정을 기다리게 된다. 하지만 어디까지나 인

간의 속성은 다른 사람보다는 자기 자신에게 치중되어 있기 때문에 다른 사람이 잘한 것에 대해 적극적으로 칭찬하기란 쉽지 않다. 인정받는 것이 그만큼 어렵다는 이야기다. 인정을 받지 못하더라도 다른 사람을 탓하거나 화내지 않고 묵묵히 자기 소신대로 자신의 길을 가는 것, 그것이 바로 공자가 말하는 군자다움이다.

이렇듯 군자다움이란 상대방의 입장을 먼저 생각해 보는 것, 내가 상대방을 이해하고 있는지 반성해 보는 것, 그리고 다른 사람이 나를 알아주지 않아도 그로 인해 화내거나 원망하는 마음을 갖지 않는 것이다. 즉 마음을 크게 쓰고, 바르게 쓰고, 또 나를 먼저 반성하는 것이다. 〈학이〉편 1장의 "남이 알아주지 않아도 성내지 않으면 또한 군자답지 아니한가?"는 바로 이러한 자세를 이야기한다고 할 수 있겠다.

사람은 누구나 자신이 어떻게 해서 왜 이 세상에 태어났는지 모른다. 실존주의 철학자들의 말처럼 누구나 내던져진 존재일 뿐이다. 우리가 확실히 아는 것은 사람은 반드시 죽는다는 것이다. 한마디로 우리는 무에서 와서 다시무로 돌아간다. 우리들이 돌아가야 할 무의 세계를 허무하

게 생각하는 것은 본능적인 반면, 우리가 태어나기 이전의 무의 세계를 허무하게 생각하는 사람은 없다. 하지만 공자는 이러한 것에 대하여 말하지 않는다. 이런 것은 다 부질없는 생각이기 때문이다. 우리는 살아 있는 인간으로서 살아 있는 동안 무엇을 해야 할 것인가가 문제인데 《논어》〈학이〉편 1장은 배움과 진정한 벗의 사귐과 군자다움으로 어떻게 살아야 할 것인가를 말해 주고 있다. 〈학이〉편 이외의 많은 문구들도 들어 설명했지만, 그 내용은 결국 1장의 세 문구로 모아진다.

학자들은 〈학이〉편 1장이 《논어》를 대표하는 백미라고 한다. 내가 좋아하는 시가 만해 한용운의 〈찬송〉인데, 그 중에서도 님을 "아침볕의 첫걸음이여!"라고 찬송한 구절을 유달리 좋아한다. "배우고 때때로 그것을 익히면 또한 기쁘지 아니한가? 벗이 있어 멀리서 찾아오면 또한 즐겁지 아니한가? 남이 알아주지 않아도 성내지 않으면 또한 군자답지 아니한가?"는 《논어》 전체로 들어가는 '아침볕의 첫걸음'이라 하겠다.

3부

군자는 그릇이 아니다

和而不同
화이부동

사람의
잘못에 대하여

　공자의 가르침은 군자가 되는 길을 가르친 것으로 볼 수
있다. '군자'는 '이상적인 사람'이라는 뜻이지만, '소인小人'
과 대비되는 '큰 사람'이라 생각하는 게 이해하기 쉽다. 군
자와 소인은 우리가 다 아는 말이지만 영어로 어떻게 번역
되는가를 보면 그 뜻이 더욱 명료해진다. 보통 영어에서
군자는 Gentleman, 소인은 Small Man이라고 번역된다. '군
자'를 국어사전에서 보면 1)학식과 덕행이 높은 사람, 2)
벼슬이 높은 사람, 3)아내가 남편을 이르는 말 등의 뜻으
로 풀이하고 있지만, 《논어》에서 군자라는 말은 특별한 사
람이기보다는 그저 Gentleman 즉 신사를 의미한다고 생각

한다. 물론 여자인 경우는 Lady 즉 숙녀에 해당될 것이다.

예전의 어느 대학교 입학식에서 총장의 입학식 축사는 "오늘부터 여러분들을 신사와 숙녀로 대접하겠습니다."라는 한마디가 전부였다고 한다. 이 축사에 대하여 사람들은 그 이상 무슨 말씀이 필요하겠느냐고들 했다. 사람이 성년의 나이가 되고 최고학부인 대학에 입학했으면 신사 또는 숙녀의 자격을 갖춘 것이라 할 수 있다. 사실 내가 어렸을 적에 대학의 권위는 대단했다. 대학을 졸업한 사람이 책을 썼을 때에는 표지에 xx학사 아무개라고 밝힐 정도였다. 당시의 학사 학위는 지금의 박사 학위 이상의 권위를 가지고 있었기 때문이다. 1950년대에 내가 서울대를 다닐 때에도 대학교의 젊은 교수나 강사들이 학생들과 대화할 때에는 높임말을 썼다. 선생들이 대학생들을 신사로 대했던 것이다. 또 나의 가야금 스승이었던 김윤덕 선생님은 자신의 제자들을 호칭할 때 '제자님'이라고 했다. 그런데 1970년대에 내가 이화여대 교수로 취임하고 놀란 점은, 선생들이 학생들에게 존대어를 쓰기는커녕 '아이들'이라 부른 것이었다. 나는 처음에는 당황하고 거부감이 들었지만 몇 년 지나다 보니 나 자신도 대학생들이 '아이들'로 생각되어 버렸다. 하지만 이처럼 대학생들을 낮추어 보는 풍토는 고쳐

야 할 것이라 생각한다.

《논어》에서 의미하는 군자와 소인의 정의가 무엇인가를 내가 설명하는 것은 부질없는 짓일 것 같다. 공자 자신이 이러한 설명을 하지 않고 그때그때 군자는 이렇고 소인은 저렇다고 했기 때문에, 우리도 《논어》를 읽어 가면서 은연 중에 군자와 소인의 차이점을 이해해야지 군자와 소인의 개념을 미리 정하면 자칫 편견을 가지고 《논어》를 읽게 되기 십상이다. 참고로 이와 유사한 음악 용어에 대하여 밝혀 두고 싶은 점이 있다. 고급스러운 음악을 흔히 '대악大樂'이라 부르기 때문에, 이에 대비되는 음악을 '소악小樂'이라고 부를 법하지만 '속악俗樂'이라는 말은 있어도 소악이라는 말은 쓰지 않는다. 대악과 같은 뜻으로 '정악正樂'이란 말이 있으며, 공자는 《논어》에서 훌륭한 음악을 '아악雅樂'이라고 처음으로 부른 것으로 유명하다. 그러나 공자는 좋지 않게 생각한 정鄭 나라의 음악을 악樂이라고 하지 않고 성聲이라고 불러서 '정나라의 소리' 즉 '정성鄭聲'이라고 했다. 즉 음악에서 소악이라는 용어법은 없는 것이다. '속악俗樂'이라는 말은 물론 대악, 정악, 아악의 대칭으로 속된 음악이라는 뜻이지만, '속악'이 반드시 나쁜 음악을 의미하는 것은 아니다. 그림에서 민화民畵가 나름대로의 예술적 가치가 있듯

이, 속악에도 예술적 가치가 높은 음악이 있는 것이다.

소인은 영어로 Small Man으로 번역되는 데서 알 수 있듯이 좀스러운 사람 즉 좀팽이를 말하는데, 이에 대해 공자의 제자 자하子夏(자공)는 이렇게 얘기했다.

> 소인은 잘못을 저지르면 반드시 까닭을 꾸며 댄다.
> -〈자장〉편 8장

사람은 누구나 잘못을 저지르기 마련이기 때문에 잘못 자체는 너그럽게 보아줄 수 있지만, 잘못한 후에 어떻게 하느냐는 그냥 넘길 수 없는 중요한 문제여서 이렇게 말했을 것이다. 자기가 잘못했으면 솔직하게 인정해야지 이리저리 구차하게 핑계를 대는 것은 좀스러운 짓이라는 것이다. 공자의 제자 자공이 한 말을 보자.

> 군자의 잘못은 일식이나 월식 같아서, 그가 잘못하면 사람들이 모두 보게 되고, 그가 잘못을 고치면 사람들이 모두 우러러보게 된다.
> -〈자장〉편 21장

군자라도 사람인 한 잘못을 저지를 수 있다. 하지만 사

람들이 배우고 따라야 할 군자의 잘못은 일식이나 월식처럼 사람들의 눈에 띄기 마련이니, 군자가 자신의 잘못을 허심탄회하게 인정하고 고칠 때에는 모든 사람이 그를 우러러보게 된다는 것이다. 그렇다면 잘못이란 무엇일까? 《논어》에서 공자는 그에 대해 이렇게 답했다.

> 잘못하고도 고치지 않는 것, 이것을 바로 잘못이라 한다.
> -〈위령공〉편 29장

참으로 가슴이 서늘해지는 말이 아닐 수 없다. 사람이 잘못하는 것은 어쩔 수 없는 일이다. 군자라도 잘못을 저지른다. 하지만 잘못한 것을 알고도 고치지 않는 것은 용서받을 수 없는 잘못이라는 것이다. 이처럼 공자는 잘못을 고치지 않는 데 대하여는 아주 엄격했다. 우리나라 속담에 "소 잃고 외양간 고친다."라는 말이 있다. 소를 잃기 전에 외양간을 튼튼하게 고쳤어야지 소를 잃은 다음에 고쳐야 무슨 소용이 있느냐는 뜻으로 사용되는 속담이다. 내가 고등학생 시절에 한 선생님이, 소를 잃었는데도 외양간을 안 고치면 어떻게 하느냐, 다음번에는 절대로 잃지 않도록 늦게나마 반드시 고쳐야 된다고 해서 다 같이 웃었던 일이

소인은 잘못을 저지르면 반드시 까닭을 꾸며 댄다.

子夏曰 小人之過也 必文
자하왈 소인지과야 필문
-〈자장〉편 8장-

군자의 잘못은 일식이나 월식 같아서, 그가 잘못하면 사람들이 모두

보게 되고, 그가 잘못을 고치면 사람들이 모두 우러러보게 된다.

子貢曰 君子之過也 如日月之食焉 過也 人皆見之 更也 人皆仰之
자공왈 군자지과야 여일월지식언 과야 인개견지 경야 인개앙지
-〈자장〉편 21장-

잘못하고도 고치지 않는 것, 이것을 바로 잘못이라 한다.

過而不改 是謂過矣
과이불개 시위과의
-〈위령공〉편 29장-

사람들의 잘못은 각기 그의 부류(집단)를 따르게 된다.

잘못을 보면 곧 그의 사람됨(얼마나 인仁한가)을 알 수 있다.

人之過也 各於其黨 觀過 斯知仁矣
인지과야 각어기당 관과 사지인의
-〈이인〉편 7장-

있다. 하지만 사실은 그 선생님의 말이 옳은 것 같다.

공자가 사람들의 잘못에 대하여 지적한 다음 말씀은 그 통찰력에 놀라게 된다.

> 사람들의 잘못은 각기 그의 부류(집단)를 따르게 된다. 잘못을 보면 곧 그의 사람됨(얼마나 인仁한가)을 알 수 있다.
>
> -〈이인〉편 7장

사람의 잘못은 그가 어느 부류에 속하느냐에 따라 다르게 된다. 예를 들어, 그 사람이 속한 정당, 경제적 계층, 직업에 따라 잘못의 내용이 다르게 된다. 사람들의 잘못은 대부분 집단이기주의에 의하여 생겨나기 때문이다.

요즈음 거의 모든 직장에 노동조합이 있다. 현대 사회에서 노동조합은 꼭 필요하다고 생각한다. 일반 직원이나 특히 노동자들은 지도층이 일방적으로 결정한 사항이 아무리 불합리하고 억울하게 생각되어도 이의를 제기하거나 반대할 수 없고 항상 끌려갈 수밖에 없기 때문이다. 직원들이 아무리 올바른 의견을 제시해도 묵살되는 상황에서 자신들의 의견을 검토하고 받아들이게 하려면 서로 뭉쳐서 목청을 돋우고 파업도 단행하는 집단행동을 벌이게

마련이다. 하지만 노조가 보장되면 자신들의 이익을 지키기 위한 집단이기주의가 생겨나기도 한다. 이런 문제점은 특히 내가 알고 있는 예술 관계 노조에서도 드러난다. 그들은 예술적 정진보다도 직업의 안전성 확보를 중요시하여 세칭 '철밥통'을 지키려는 노력을 기울이기도 한다. 본래 예술단체는 무엇보다도 우수한 공연을 해야 하고 그러기 위해서는 단원들의 기량을 엄격하게 평가하는 오디션이 실시되어야 하지만, 이러한 오디션은 단원들의 지위에 위협이 되기 때문에, 노조 입장에서는 있으나 마나 한 형식적인 오디션이 되게 하거나 심지어 오디션 자체를 실시하지 못하도록 투쟁하기도 한다. 이런 모습을 보며 '사람들의 잘못은 각기 그의 부류(집단)를 따르게 된다'는 공자의 예리한 지적이 새삼 떠오르게 된다.

군자는 의에 밝고
소인은 이익에 밝다

다음은 군자와 소인의 차이를 극명하게 나타낸 공자의
유명한 말씀이다.

군자는 화합하나 서로 다르고, 소인은 서로 같으면서도 화합하지
못한다.
- 〈자로〉편 23장

군자는 스스로의 주관과 개성을 뚜렷하게 가지고 있기
에 서로 다르다. 하지만 각자 자기 충실에 힘쓰기 때문에
남과 다투지 않고 화합할 수 있는데, 소인은 자신의 뚜렷

한 소신도 없고 개성이 없기에 서로 같으면서도 남과 다투며 불화한다는 것이다. 이 말씀은 오늘을 사는 우리 모두가 깊이 새겨야 할 말씀이지만, 특히 정치인들이 뼈아프게 새겨들을 말씀이다. 정파 간에 치열하게 싸우면서도 사실은 서로 다를 바 없는 사람들인 경우가 대부분이기 때문이다. 알고 보면 그 사람이 그 사람인데도 서로 이전투구하니 몰골사나워 보인다. 이를 더 알기 쉽게 직설적으로 설명한 말씀도 있다.

> 군자는 두루 화친하되 편당적이지 않고, 소인은 편당적이어서 두루
> 화친하지 못한다.
> -〈위정〉편 14장

두 가지 말씀이 결국 같은 뜻이지만, 앞의 말씀은 포괄적인 데 비하여, 뒤의 말씀은 구체적이고 직설적이라 하겠다. 군자와 소인의 이러한 차이는 각기 다른 가치관을 갖는 데서 비롯된다. 군자는 올바른 사람이 되고자 노력하고 공평무사하게 처신하는 데 힘을 기울이는 데 반해 소인은 눈앞의 사사로운 이익에만 매달리기 때문이다. 이 점에 대하여 공자는 다음과 같이 말씀했다.

군자는 의에 밝고 소인은 이익에 밝다.

-〈이인〉편 16장

　소인이 이익에 밝은 것은 눈앞의 사사로운 이익에 밝은 것인데, 군자는 더 큰 대의를 바라볼 뿐 사사로운 이익에는 관심이 없다는 것이다. 따라서 군자는 가까이하고 친해지기는 쉽지만 눈앞의 이익을 제공하는 것으로는 그를 기쁘게 하기 어려운 반면, 소인은 가까이하고 친해지기는 어렵지만 이익을 제공하면 쉽게 기쁘게 할 수 있다는 말씀도 했다.

　군자는 섬기기는 쉬우나 기쁘게 해 주기는 어렵다. 기쁘게 하려 할 때 올바른 도를 따르지 않으면, 그는 기뻐하지 않는다. 또한 사람을 부림에 있어 그릇처럼 능력에 따라 쓴다.
　소인은 섬기기는 어려우나 기쁘게 해 주기는 쉽다. 기쁘게 하려 할 때 비록 올바른 도를 따르지 않아도 기뻐한다. 또한 사람을 부림에 있어 능력을 다 갖추고 있기를 바란다.

-〈자로〉편 25장

　군자는 아무리 친해져도 올바르지 못한 길을 택하면 기

군자는 화합하나 서로 다르고,

소인은 서로 같으면서도 화합하지 못한다.

君子 和而不同 小人 同而不和

군자 화이부동 소인 동이불화

-〈자로〉편 23장-

군자는 두루 화친하되 편당적이지 않고,

소인은 편당적이어서 두루 화친하지 못한다.

君子 周而不比 小人 比而不周

군자 주이불비 소인 비이불주

-〈위정〉편 14장-

군자는 의에 밝고 소인은 이익에 밝다.

君子喩於義 小人喩於利

군자유어의 소인유어리

-〈이인〉편 16장-

군자는 섬기기는 쉬우나 기쁘게 해 주기는 어렵다.

기쁘게 하려 할 때 올바른 도를 따르지 않으면, 그는 기뻐하지

않는다. 또한 사람을 부림에 있어 그릇처럼 능력에 따라 쓴다.

소인은 섬기기는 어려우나 기쁘게 해 주기는 쉽다.

기쁘게 하려 할 때 비록 올바른 도를 따르지 않아도 기뻐한다.

또한 사람을 부림에 있어 능력을 다 갖추고 있기를 바란다.

君子 易事而難說也 說之 不以道 不說也 及其使人也 器之
군자 이사이난열야 열지 불이도 불열야 급기사인야 기지
小人 難事而易說也 說之 雖不以道 說也 及其使人也 求備焉
소인 난사이이열야 열지 수불이도 열야 급기사인야 구비언

-〈자로〉편 25장-

뻐하지 않기 때문에 함부로 기쁘게 할 수 없는데, 소인은 친하지 않은 사이라도 작은 이익만 제공하면 쉽게 기쁘게 할 수 있다는 것이다. 비근한 예로, 군자에게는 뇌물을 주어 기쁘게 할 수 없지만 소인은 뇌물을 주면 좋아하기 때문에 쉽게 흔들 수 있다.

위의 말씀에서, 군자는 사람을 부릴 때 그 능력에 따라서 쓰지만, 소인은 부리는 사람이 모든 능력을 다 갖추었기를 바란다는 것이 예사롭지 않다. 어떤 사람에게 일을 맡길 때에 그 사람의 능력부터 파악하여 능력에 맞는 일을 하도록 해야지 그 사람이 모든 능력을 다 갖추었기를 기대하는 것은 어리석은 일이기 때문이다.

1960년대에 미국의 베스트셀러였던 《피터의 원리Peter's Principle》라는 책이 있다. 실제 사례들을 모아 분석한 책인데, 그 사례들이 흥미롭다. 한 예를 들어 본다. 어느 자동차 수리 기사가 기술이 너무 뛰어나서 입사한 지 몇 달 안에 지사장으로 발탁되었다. 하지만 이 유능한 기사는 지사장으로는 실격이었다. 지사장은 소속 기사들의 능력을 파악하고 지휘감독을 해야 하는데, 자신의 수리 능력이 워낙 뛰어나고 이를 즐기기 때문에 부하 기사들은 지사장이 수리하는 것을 둘러서서 구경을 하게 되자, 지사 전체의 실적

이 오히려 악화된 것이다. 이 지사장은 부하 기사들이 자기처럼 자동차 수리 능력을 다 갖추었기를 기대했는데 그렇지 못하자 자신이 직접 수리하려고 했던 것이 실패의 원인이 되었다. 한 지사를 통솔하는 지도자라면 자신이 할 수 있는 기술적 능력을 알려 주는 데에 집중할 것이 아니라, 자신이 부리는 사람의 능력을 파악하고 각각의 직원이 자신이 가진 실력을 발휘할 수 있도록 독려하고 사기를 고취하는 분위기를 만드는 데 더 치중하는 것이 먼저일 것이다. 지사장이 된 이 기술자의 오류는 자리에 따른 자기 역할을 인식하지 못하고, 부하에게 요구해야 할 것이 무엇인지 판단하지 못한 데에 있을 것이다. 바로 공자가 지적한, '사람을 부림에 있어 능력을 다 갖추기를 바라는' 소인의 오류를 범한 것이다. 그러므로 큰 그릇, 군자의 덕목을 가졌다고 말할 수 없다. 이에 대한 반증으로 공자는 군자는 큰일을 해낼 수 있지만 소인은 그렇지 못하다는 말씀도 했다.

군자는 작은 일은 몰라도 큰일은 맡을 수 있다. 소인은 큰일은 맡을 수 없어도 작은 일은 안다.
-〈위령공〉편 33장

군자는 자질구레한 일은 모르지만 큰일은 맡아 잘해 낼 수 있고, 소인은 자질구레한 일은 잘 알지만 큰일을 맡아서 해낼 수가 없다는 뜻이다. 공자가 말한 군자를 설명할 아주 적절한 예는 아닐지 몰라도 비근한 예로 은행의 지점장이 친구여서 지점장실에 찾아가면 간단한 업무도 잘 몰라서 대리를 불러 묻는 경우를 보았다. 물론 은행장은 자질구레한 은행 실무를 더더욱 모른다. 지점장이나 은행장의 임무나 능력은 창구 직원의 자질구레한 실무를 잘하는 것과 다른 것이다. 지점이 고객들에게 최고의 서비스를 제공하기 위해 어떻게 해야 하는지 고민하는 것, 지점의 직원들이 각기 자기 자리에 맞는 업무 능력이 있는지 파악하는 것, 지점을 상대로 개인고객이 아닌 기업고객을 찾아내는 것 등 훨씬 더 큰 업무 능력을 발휘하는 것이 지점장의 일이다. 그러므로 직원들이 업무상 알아야 하는 능력을 꼭 갖추는 것이 지점장의 자질과 동일한 것은 아니라는 이야기다.

이러한 업무의 차이를 가장 극명하게 보여 주는 예를 오케스트라의 연주에서 찾을 수 있다. 지휘자는 어느 악기의 연주를 잘하는 사람이 아니라, 지휘봉으로 각 악기 파트의 적절한 연주와 조화를 이끌어 내는 사람이다. 20세기

의 전설적 지휘자였던 토스카니니는 간단한 노래도 음정을 틀리게 불렀던 것으로 유명하다. 목소리에 있어서는 음치와 같은 사람이었지만, 그의 귀는 비상하게 예민하고 정확하여 오케스트라의 명지휘자가 된 것이다. 바로 이런 차이를 두고 공자는 군자는 작은 일은 몰라도 큰일은 맡을 수 있다고 한 것이다. 어쩌면 우리에게 필요한 것은 첫째로 자신의 현재 그릇을 파악하고, 둘째 그 그릇에 맞는 역할을 수행해 나가며, 셋째 그것을 바탕으로 자신의 그릇이 커질 수 있도록 노력하는 것이 아닐까 한다.

아울러 군자는 남의 선한 점을 살리고 북돋아 크게 이루게 해 주지만 남의 악한 점은 이루지 못하도록 막아서 사회 전체를 잘되도록 하는데, 이래야 큰일을 맡아 잘해 낼 수 있을 것이라고 공자는 지적했다. 당연히 소인은 그 반대라 하겠다.

군자는 남의 아름다운 점은 이룩되도록 해 주고 남의 악한 점은 이룩되지 못하게 하는데, 소인은 이와 반대다.
-〈안연〉편 16장

지금까지 공자가 말씀한 군자와 소인의 차이점으로 보

군자는 작은 일은 몰라도 큰일은 맡을 수 있다.

소인은 큰일은 맡을 수 없어도 작은 일은 안다.

君子 不可小知 而可大受也 小人 不可大受 而可小知也
군자 불가소지 이가대수야 소인 불가대수 이가소지야
-〈위령공〉편 33장-

군자는 남의 아름다운 점은 이룩되도록 해 주고

남의 악한 점은 이룩되지 못하게 하는데, 소인은 이와 반대다.

君子成人之美 不成人之惡 小人反是
군자성인지미 불성인지악 소인반시
-〈안연〉편 16장-

군자는 태연하나 교만하지 않고, 소인은 교만하나 태연하지 않다.

君子 泰而不驕 小人 驕而不泰
군자 태이불교 소인 교이불태
-〈자로〉편 26장-

아, 군자는 불안하고 초조할 것이 없어서 태도가 언제나 태연하지만, 소인은 항상 불안하고 초조할 수밖에 없을 것 같다. 또한 군자는 자신에게 충실할 뿐 남에게 뽐내거나 교만하지 않는 데 반하여, 소인은 남을 의식하여 교만하게 되기 쉽다. 이러한 군자와 소인의 차이에 대하여 공자는 다음과 같이 말씀했다.

> 군자는 태연하나 교만하지 않고, 소인은 교만하나 태연하지 않다.
> -〈자로〉편 26장

내가 가까이서 본 인물 중 태연하면서도 교만하지 않은 사람을 꼽으라면 김옥길 전 이화여대 총장을 꼽고 싶다. 김 총장의 가장 두드러진 특징은 아무리 긴박한 상황에서도 태연하여 함께 있는 사람들의 마음까지 푸근하게 해 주었다는 점이다. 그는 1961년부터 1979년까지 18년간 총장으로 있었는데, 이 시절은 박정희와 전두환 대통령의 군사 독재 시절이어서 대학마다 정보요원이 상주하고 학원에 대한 정부의 감시가 심했다. 툭하면 학생과 교수가 연행되는 시절이었지만 학원의 자율과 총장의 권위를 의연히 지키면서 언제나 태연한 모습을 보여 교수들의 마음을 안정시키

고 푸근하게 해 주었다. 당시 이화여대의 대강당은 3천 석이었는데, 한번은 총장이 진행하는 채플 도중에 정전이 되어 강당 전체가 깜깜해지고 마이크가 불통이 되어 버렸다. 하지만 총장은 전혀 당황하지 않고 육성으로 끝까지 말씀을 계속해서 교직원과 학생들을 감동시켰다.

김 총장이 한 학기의 처음과 마지막 인사 때, 꼭 수위 아저씨와 청소 아주머니들에게 감사하다는 말씀을 잊지 않은 것도 무척 인상적이었다. 더구나 김 총장은 장관으로부터 수위에 이르기까지 지위 고하를 불문하고 손님을 초대하여 자기 집에서 직접 뽑은 냉면과 빈대떡을 똑같이 대접하기로 유명했다. 그런데 총장과 마주 앉아 냉면을 먹는 사람들이 소리가 크게 날까 조심하곤 했다. 하지만 총장은 "우리 집에서 냉면을 드실 때 제일 중요한 원칙은 되도록 소리를 크게 내는 것입니다."라고 하여 좌중은 웃음을 터뜨렸다. 그는 과연 태연하면서도 교만하지 않은 인물이었다.

군자는
그릇이 아니다

다음은 공자가 군자의 자질에 대하여 한마디로 규정한 명언이다.

군자는 그릇이 아니다.

-〈위정〉편 12장

그릇은 모두 일정한 쓰임새가 있는데, 군자는 일정한 쓰임에 한정되지 않고 크다는 뜻으로 한 말씀이다. 이처럼 쓰이지 않음으로써 오히려 크게 쓰인다는 생각은 얼핏 도가적인 색채를 띤다 할 수 있다. 《장자》의 〈인간세〉편에

나오는 거대한 가죽나무 이야기와 같은 맥락에 있기 때문이다. 이 가죽나무는 둘레가 백 아름이나 되지만 쓸모가 없는데, 쓸모가 없기 때문에 이렇게 커졌고, 그래서 수많은 사람들이 쉴 수 있는 큰 그늘을 드리울 수 있으니 사실은 더 크게 쓰인다. 공자가 말한 군자가 그릇이 아니라는 의미 또한 형체가 분명하지 않기 때문에 쓸모 없는 것이 아니라, 그것이 담을 수 있는 내용이 크고 언제든 성장할 수 있다는 뜻에서 군자라는 의미이다. 그러나 공자가 말하는 군자는 무위자연의 태도로 세상사에 초연하게 살아가라는 의미보다는 보다 큰 쓰임을 위해 엄청난 정진을 해야 한다는 말이다.

> 군자가 널리 학문을 연구하고 예禮로써 단속한다면, 비로소 도를 어기지 않게 될 것이다.
>
> -〈옹야〉편 25장

군자라 할지라도 널리 학문을 연구하고 예로써 스스로를 단속해야만 도에 어긋나지 않을 수 있다는 것이다. 즉 군자는 끊임없이 정진해야 한다는 뜻이다. 이것은 군자란 태생적으로 만들어진 사람이 아니라, 부단한 노력에 의해

만들어지는 사람이라는 말씀과 같은 연장선상에 있다. 여기서 공자 철학의 특징이 드러나는데, 가만히 있으면서 한 번에 도를 깨치고 깨달음의 경지에 오르는 것을 기대하지 말고 학문을 통해 부단히 알기를 노력하고 그 안 것을 예에 따라 바르게 실천하려는 노력을 경주할 때만 도에 이를 수 있다는 권고가 바로 그것이다. 내가 공자의 말씀에 매료되는 이유 또한 여기에 있다. 《논어》의 말씀을 되새기며 지금보다 나아질 수 있다는 희망을 언제든 가질 수 있고, 또한 그와 반대로 지금에 안주해서는 안 된다는 긴장감을 항시 늦추지 않게 되기 때문이다. 그것은 공자가 인간에 대한 차별에 역점을 두지 않고 인간의 가능성에 초점을 맞추어 현실 안에서 꾸준히 정진하고 실천하는 자세를 강조했기 때문이 아닐까.

이어서 공자는 군자가 초조함이 없이 항상 태연한데 그 이유는 다음과 같이 열린 마음을 지니고 있기 때문이라고 하였다.

군자는 천하에 반드시 그래야 한다는 것도 없고 절대로 안 된다는 것도 없다. 의로움을 따를 뿐이다.

-〈이인〉편 10장

보통 사람들은 어떤 일은 반드시 해야 하고, 어떤 일은 절대로 해서는 안 된다고 생각하는데, 이것은 고정관념이나 선입견에 사로잡혀 있기 때문이다. 무슨 일이든 주관적인 편견을 가지고 반드시 해야 한다든가 하면 안 된다고 미리 생각하지 말고, 허심탄회하게 마음을 비우고 오직 의로움에 따라서 하면 된다는 것이다.

사람들이 자신도 모르게 편협한 선입견을 갖고 있는 경우는 의외로 많다. 오늘날 음악을 애호하는 많은 지식인들이 서양의 클래식을 최고의 음악으로 생각하는 것도 그 한 예로 볼 수 있다. 이 사람들이 즐겨 듣는 클래식 음악은 18세기와 19세기의 옛 서양음악이지 현대의 서양음악이 아니다. 대체로 서양 클래식 음악 애호가들은 현대 음악을 몹시 싫어한다. 물론 동양음악이나 한국 전통음악도 외면한다. 반면에 많은 국악인들은 한국 사람이라면 국악을 좋아해야 한다고 생각한다. 하지만 이것도 편견의 하나라고 생각한다. 음악을 애호하는 것에까지 애국심을 발휘할 필요가 없기 때문이다. 인류의 많은 음악 유산 중 서양의 클래식 음악이 최고라고 생각하는 것도 문제지만, 한국 사람이니까 한국 음악을 좋아해야 한다는 생각도 편견이다. 음악을 감상할 때도 편견 없이 마음을 비우고 허심탄회하게

듣노라면 인도 음악, 인도네시아 음악, 티베트 음악 그리고 한국 음악의 아름다움을 저절로 이해하고 좋아하게 될 것이다.

《논어》에는 군자의 덕목을 포괄적인 이론으로 설명하지 않고 군자다운 행위를 구체적으로 예시한 말씀이 많이 나오는데 다음은 평범하면서도 사실은 기발한 말씀이라고 생각한다.

> 군자는 말을 근거로 사람을 천거하지 않고, 사람을 근거로 말을 무시하지 않는다.
> -〈위령공〉편 22장

우리는 사람의 자질을 그 사람의 말에 의거하여 판단하기 쉽다. 그러나 사람의 됨됨이를 말만으로 판단해서는 안 되며, 반대로 어떤 사람에 대한 선입견 때문에 그 사람이 하는 말이 옳다거나 그르다고 생각해도 안 된다는 것이 공자의 말씀이다. 누가 하는 말이건 그 말 자체가 사리에 맞는지를 객관적으로 판단해야 한다는 뜻이다. 보잘것없다고 생각하는 사람의 말이라도 좋은 말이면 받아들여야 할 것이다. 말을 잘한다고 높이 보지도 않고 보잘것없는 사람

군자는 그릇이 아니다.

君子 不器
군자 불기
-〈위정〉편 12장-

군자가 널리 학문을 연구하고 예禮로써 단속한다면,

비로소 도를 어기지 않게 될 것이다.

君子博學於文 約之以禮 亦可以弗畔矣夫
군자박학어문 약지이례 역가이불반의부
-〈옹야〉편 25장-

군자는 천하에 반드시 그래야 한다는 것도 없고

절대로 안 된다는 것도 없다. 의로움을 따를 뿐이다.

君子之於天下也 無適也 無莫也 義之與比
군자지어천하야 무적야 무막야 의지여비
-〈이인〉편 10장-

군자는 말을 근거로 사람을 천거하지 않고,

사람을 근거로 말을 무시하지 않는다.

君子不以言擧人 不以人廢言
군자불이언거인 불이인폐언
-〈위령공〉편 22장-

의 말이라고 무시하지 말아야 공평무사할 수 있는 것이다.

나의 큰아들은 1995년 서울대 수학과 교수 공채에 응모했을 때에, 32세의 나이로 미국 노트르담 대학교의 수학과 교수로 재직하고 있었다. 응모 직후에 아들은, 이번 서울대 공채에 자기는 절대로 안 될 것이라고 했다. 수학과의 어느 선배 교수 말에, 너는 다른 응모자에 비하여 나이도 제일 어리고 실적 즉 논문 편수도 제일 적고 서울대 교수로 임용되어야 할 절실함도 떨어지기 때문에 가능성이 없다고 했다는 것이다. 그러나 그 교수는 네가 다른 응모자들보다 한 가지 유리한 점이 있는데, 그것은 너의 지도교수 추천서가 다른 사람들의 추천서보다 월등히 잘 쓰였다는 점이라고 했다. 형식적인 추천서가 아니라 4~5장에 걸쳐 엄청나게 정성 들여 쓴 추천서라고 하며, 웃더라고 했다. 모든 점에서 부족하고 추천서 하나만 좋다니 내가 생각해도 가망이 없는 것 같았다. 아들은 서울대 교수 공채를 포기했는지, 홍콩에 볼일이 있다고 한국을 떠나고 없던 어느 날 오후에, 서울대로부터 교수 임용 통지서가 집으로 우송되어 왔다. 아들은 학부는 서울대를 나왔지만, 하버드대학교에서 박사 학위를 받았기 때문에 하버드 지도교수가 추천서를 써 주었는데 그 내용은 극비여서 볼

수 없었지만, 얼마나 성의 있고 절절한 내용의 추천서였는
지 가히 짐작할 수 있었다. 나는 이 추천서의 위력을 보면
서 사람을 추천할 때는 신중히 그리고 성의를 다해야겠다
는 자성을 하게 되었다.

지혜로운 사람과
어진 사람

《논어》에는 지자知者와 인자仁者를 대비한 말씀이 많이 나온다. 지자는 지혜로운 사람이고 인자는 어진 사람인데, 군자는 지혜로우면서도 어진 사람일 법하지만 구태여 지자와 인자를 대비하여 말씀한 데에는 그만한 이유가 있을 것 같다. 공자가 말씀한 '군자'는 공자가 생각한 '이상적인 사람'인데 현실적으로 완전한 군자는 있기 어려운 것이고, 상당한 경지에 달한 사람이라도 지혜로움이나 어짊 중 한편에 더 강하게 들어맞기 쉽다. 다음은 지자와 인자를 대비한 가장 유명한 말씀이다.

지자는 물을 좋아하고 인자는 산을 좋아하며, 지자는 동적이고 인자는 정적이며, 지자는 즐겁게 살고 인자는 오래 산다.

-〈옹야〉편 21장

이 말씀을 보면 지자와 인자 중 어느 쪽이 더 낫다고 할 수 없다. 다만 지자와 인자의 미묘한 뉘앙스를 나타냈을 뿐이다. 지자는 물을 좋아하고 동적이고 즐겁게 사는 데 반해, 인자는 산을 좋아하고 정적이고 오래 산다고 했을 뿐이지 어느 것이 더 낫다고는 안 했다. 주자는 이 대목에 대해 지혜로운 사람은 사리에 통달하고 두루 흘러서 막힘이 없는 것이 물과 유사하기 때문에 물을 좋아하는 것이고, 어진 사람은 의리에 편안하고 무게를 옮기지 않는 것이 산과 유사하기 때문에 산을 좋아하는 것이라고 설명하였다. 그러면서 지자는 동적이어서 막힘이 없기 때문에 즐거운 것이요, 인자는 정적이어서 일정하기 때문에 장수하는 것이라 했다. 지금의 시각으로 보면 지자는 서양적이고 인자는 동양적인데, 공자는 지자보다는 인자를 선호한 것 같은 느낌이 든다. 〈이인〉편 2장을 보면 공자가 지자보다 인자를 더 높이 여겼음을 좀 더 분명히 알 수 있다.

인자는 어짊에 몸을 편히 맡기고, 지자는 어짊을 이롭게 여긴다.

-〈이인〉편 2장

　지자는 어짊이 이로운 것임을 인식하고 어짊을 추구하는 단계지만, 인자는 절대 선인 어짊에 몸을 맡기고 무엇에도 흔들리지 않고 편히 사는 사람이니 지자보다 한층 높은 경지에 달했다 할 것이다. 그러나 이 양자는 서로 하나일 수도 있는 것이다. 동중정動中靜, 정중동靜中動이라는 말이 있듯이, 어진 사람은 지혜롭기도 하며, 지혜로운 사람은 어질지 않을 수 없는 것이다. 지자는 물을 좋아하고, 인자는 산을 좋아한다고 했지만, 물을 좋아하는 사람은 산도 좋아하고, 산을 좋아하는 사람은 물도 좋아하는 법이다. 나중에 다시 자세히 살피겠지만, 사람이 무엇을 아는 것보다도 그것을 좋아하고 더 나아가서 즐기는 단계에까지 달해야 한다는 것이 공자 말씀의 요체일 것 같다. 그래서 공자는 인생의 마지막 단계인 칠십에 이르니 '하고 싶은 대로 해도 법도에 맞는다'고 한 것이 아니겠는가.

　《논어》에는 지자와 인자 외에 용감한 사람 즉 '용자勇者'라는 용어도 나온다. 그러나 이 세 가지 용어는 세 가지 사람을 따로 말한 것이 아니라, 군자를 세 가지 측면으로 나

누어 설명한 것이라 생각된다.

지혜로운 사람은 미혹되지 않고, 어진 사람은 걱정하지 않고, 용감
한 사람은 두려워하지 않는다.

-〈자한〉편 28장

즉 군자는 지혜로워서 미혹되지 않고, 어질기 때문에 걱
정을 안 하고, 용감해서 두려워하지 않는다는 뜻이라 해석
된다. 반대로 말하면, 사람이 미혹되는 것은 지혜롭지 못
하기 때문이고 걱정하는 것은 어질지 못하기 때문이며 두
려워하는 것은 용감하지 못하기 때문이라는 것이다. 지혜
롭고 어질고 용감한 것, 바꾸어 말해서 미혹되지 않고 걱
정하지 않고 두려워하지 않는 것은 남에게 잘 보이기보다
는 자기완성을 위하여 정진하는 군자의 당연한 지향점일
것이다. 이것을 음악가나 무용가 같은 공연예술가에 적용
해 본다. 공연예술가가 남에게 잘 보이려고 하면, 자기 공
연에 대한 평에 관심이 쏠려 미혹 상태에 빠지게 된다. 주
로 미국에서 활동하던 어느 무용가가 오랜만에 국내 공연
을 할 때의 실화를 하나 든다. 공연에 앞서 어느 평론가
가 모 일간지에 호평을 써 주겠다는 조건으로 수백만 원을

지자는 물을 좋아하고 인자는 산을 좋아하며,

지자는 동적이고 인자는 정적이며,

지자는 즐겁게 살고 인자는 오래 산다.

知者樂水 仁者樂山 知者動 仁者靜 知者樂 仁者壽
지자요수 인자요산 지자동 인자정 지자락 인자수
-〈옹야〉편 21장-

인자는 어짊에 몸을 편히 맡기고, 지자는 어짊을 이롭게 여긴다.

仁者 安仁 知者 利仁
인자 안인 지자 이인
-〈이인〉편 2장-

지혜로운 사람은 미혹되지 않고, 어진 사람은 걱정하지 않고,

용감한 사람은 두려워하지 않는다.

知者不惑 仁者不憂 勇者不懼
지자불혹 인자불우 용자불구
-〈자한〉편 28장-

받았는데, 약속한 평이 실리지 않고 돈도 돌려받지 못하
자 일어난 고소사건이 신문 기사로 실린 일이 있다. 이 사
건으로 그 무용가와 평론가는 국내에서 자취를 감추게 되
었다. 무릇, 사람이 무언가를 행할 때는 자기 원칙과 근거
가 있어야 할 것이다. 그것이 다른 사람의 평가와 현실 타
협이라는 근시안적 목적에 기반을 두었을 때는 그 얄팍함
이 곧 드러나고 만다. 삶의 큰 원칙을 세우는 지혜로움과
그것을 실천하는 진정한 용기, 그리고 그것이 다른 사람에
게 인정을 받는 것에 신경 쓰지 않는 의연함을 가지는 것
이 군자의 덕목일 것이다. 나는 이 대목을 항시 새기며 작
은 일에서부터 음악 창작에 이르기까지 세속의 영화라는
작은 것에 휩쓸리지 않으려고 노력한다.

미워할 수 있는
자격

우리는 어렸을 때부터 남을 미워해서는 안 된다는 교육을 받아 온 것 같다. 심지어 예수는 "너의 원수를 사랑하라."라는 말씀을 해서 놀라고 감명 깊었던 기억이 있다. 그렇기 때문에 공자의 다음 말씀은 의외라고 하지 않을 수 없다.

오직 어진 사람만이 남을 사랑할 수도 있고 미워할 수도 있다.
-〈이인〉편 3장

사람은 남을 사랑할 수도 있지만 미워할 수도 있다는 말

씀이다. 그런데 공자는 그 가능성에 일정한 자격 요건이 있다고 했다. 즉 사람을 올바르게 좋아하고 미워하는 것은 인을 체득한 사람만이 가능하다는 말씀이다. 사람들은 자신에게 아첨하고 이익을 주는 사람은 물론 심지어 자기보다 못한 사람을 좋아하기 쉽다. 그러나 군자는 선인과 악인을 구분하지 못하고 흐리멍덩하게 살아서는 안 되며 의를 지지하고 불의를 배척하면서 좋아하는 사람과 미워하는 사람도 분명해야 한다고 공자는 말하고 있다. 그렇다면 군자는 무엇을 미워할까? 다음의 대목은 이에 대한 답을 제시한다.

> 자공이 여쭈었다. "군자도 미워하는 게 있습니까?" 공자가 말씀했다. "미워하는 게 있지. 남의 나쁜 점을 떠들어 대는 것을 미워하고, 낮은 자리에 있으면서 윗사람을 비방하는 것을 미워하고, 용기는 있지만 무례한 것을 미워하고, 과감하지만 꽉 막힌 것을 미워한다."
>
> -〈양화〉편 24-1장

제자 자공이 공자에게 군자도 미워하는 것이 있느냐고 물었을 때 공자는 미워하는 것이 있다고 대답하면서 그 예

를 들었다. 공자가 지적한 미워하는 사항은 상당히 구체적
이다. 남의 나쁜 점을 떠들어 대는 것, 윗사람을 비방하는
것, 용감하지만 무례한 것, 과감하지만 꽉 막혀서 불통인
것 등이다. 이런 것들이 불선이기 때문에 미워한다고 했을
것이다. 남의 나쁜 점을 떠들어 대는 것은 우리 주위에서
도 흔히 볼 수 있는 일이다. 사람들은 남의 나쁜 점을 떠들
어 대는 것을 즐기는 경향이 있고 그러면서 우쭐대지만 이
것은 분명 군자답지 못한 행동이다. 군자라면 다른 사람의
잘못된 행동을 말하기에 앞서 자기 말과 행동을 먼저 되돌
아볼 것이며, 설령 그 사람의 잘못이 모두가 공인하는 것
이라 할지라도 그 사람이 없는 자리에서 재미 삼아 다른
사람들과 그에 대해 왈가왈부하지 않을 것이다. 윗사람을
비방하는 것도 마찬가지이다. 주위 사람들에게 마구 무례
한 처신을 하면서 그것이 용감한 줄로 아는 사람도 미움을
받아 마땅하다. 반면에 과감하지만 꽉 막혀서 자기주장만
하는 것도 미워한다고 했다. 공자는 이러한 구분을 통해
용감함과 무모함, 과감함과 융통성 없음을 명확하게 구분
했다. 용감함에도 절제가 있어야 무모하지 않게 되며, 자
신의 신념대로 과감하게 밀고 나갈 때 다른 조건들을 살펴
보는 융통성이 없다면 그것은 과감함이 아니라고 이르고

있다. 이어 공자는 자공에게 네가 미워하는 것은 무엇이냐고 물었고 자공도 스승의 말씀에 덧붙여 미워하는 것을 열거했다.

공자가 물었다. "사야(자공)! 너도 미워하는 게 있느냐?" "남의 생각을 알아내어 자기가 아는 척하는 것을 미워하고, 불손하면서 용감하다고 여기는 것을 미워하고, 남의 비밀을 폭로하는 것을 정직하다고 여기는 것을 미워합니다."
-〈양화〉편 24-2장

그 스승의 그 제자라는 생각이 드는 대화의 내용이다. 공자는 용기는 있지만 무례한 것을 미워한다고 하면서 무모한 용기를 비난했다면, 자공은 불손하면서 용감하다고 여기는 것을 미워한다고 하면서 예의를 지키지 못하는 것과 용감한 것이 엄연히 구분되어야 함을 지적했다. 또한 자공이 지적한 '남의 비밀을 폭로하면서 정직하다고 여기는 것'은 교활한 행위인데 공자가 말씀한 '남의 나쁜 점을 떠들어 대는 것' 그리고 '과감하지만 꽉 막힌 것'에 대한 구체적 실례이기도 하다. 나쁜 것을 이야기하는 것은 용기가 필요하다. 하지만 그 경우에도 도의가 필요하다. 남의 비

오직 어진 사람만이 남을 사랑할 수도 있고 미워할 수도 있다.

唯仁者 能好人 能惡人
유인자 능호인 능오인
-〈이인〉편 3장-

자공이 여쭈었다. "군자도 미워하는 게 있습니까?"

공자가 말씀했다. "미워하는 게 있지. 남의 나쁜 점을

떠들어 대는 것을 미워하고, 낮은 자리에 있으면서

윗사람을 비방하는 것을 미워하고, 용기는 있지만 무례한 것을

미워하고, 과감하지만 꽉 막힌 것을 미워한다."

子貢曰 君子亦有惡乎 子曰 有惡 惡稱人之惡者 惡居下流而訕上者
자공왈 군자역유오호 자왈 유오 오칭인지악자 오거하류이산상자
惡勇而無禮者 惡果敢而窒者
오용이무례자 오과감이질자
-〈양화〉편 24-1장-

공자가 물었다.

"사야(자공)! 너도 미워하는 게 있느냐?"

"남의 생각을 알아내어 자기가 아는 척하는 것을 미워하고,

불손하면서 용감하다고 여기는 것을 미워하고,

남의 비밀을 폭로하는 것을 정직하다고 여기는 것을 미워합니다."

曰 賜也, 亦有惡乎 惡徼以爲知者 惡不遜以爲勇者 惡訐以爲直者
왈 사야, 역유오호 오요이위지자 오불손이위용자 오알이위직자
-〈양화〉편 24-2장-

밀을 폭로하는 마음에 다른 사람을 비방함으로써 자신의 올바름을 상대적으로 인정받고자 하는 속셈이 있는 것은 아닌지, 그리고 그것이 행위에 대한 비판이 아니라 사람 자체에 대한 비판은 아닌지 공자와 자공은 비방하는 사람의 마음가짐과 행위에 더 초점을 맞추고 있다. 바르지 못한 것을 판단하고 지적할 때에도 상대방을 공식적으로 헐뜯거나 그로 인해 자신이 정의롭다는 것을 드러내는 의도가 있어서는 안 되며, 그 비난의 행위가 용기로 둔갑해서 이해돼서도 안 된다는 것을 이야기하고자 한 것이다.

결국 두 사람의 용기에 대한 의견, 그리고 미워하는 것에 대한 생각은 본질적으로 같다. 그리고 그 현실적 효용은 지금에도 여전히 유효하다. 자공이 처음에 언급한 '남의 생각을 알아내어 자기가 아는 척하는 것'은 요즈음 공직자 검증에서도 문제가 된다. 특히 남의 작품의 일부를 몰래 따다 쓰는 표절의 경우 법적인 제재는 차치하고 도의적으로 감히 해서는 안 될 일이다. 바르고 바르지 않고에 대한 판단은 상황에 따라 바뀔 수 있다. 그럼에도 그것을 비판하고 드러내는 본인의 행동에 용기라는 면죄부를 주려는 것은 군자가 조심하고 자제해야 하는 부분이라고 생각한다. 또한 남의 잘한 것과 잘못한 것을 이용해 본인을

과시하는 데 쓰는 교활함을 버리는 것이 군자로서 아니 사람이라면 조심하고 반성해야 하는 부분이라고 《논어》에서는 강조한다.

인을 지키기 위해
목숨을 버리다

공자가 군자다운 행위 중 가장 단호하게 꼽은 말씀은 우리들이 지금도 즐겨 쓰는 '살신성인殺身成仁' 즉 '인仁을 지키기 위해서는 목숨을 버린다'일 것이다. 맹자도 '사생취의捨生取義' 즉 '삶을 버리고 의義를 취한다'라고 거의 동일한 말씀을 했다. 《논어》의 원문은 다음과 같다.

뜻있는 선비(지사志士)와 어진 사람(인인仁人)은, 삶을 추구하기 위하여 어짊을 해치는 일이 없고, 자신을 죽여서라도 어짊을 이룩한다.
-〈위령공〉편 8장

여기서 그냥 군자라 하지 않고 '지사志士' 즉 '고매한 뜻을 품은 사람'과 '인인仁人'이라고 한 점이 주목된다. 지사라고 하면 우선 우국지사나 우국열사가 연상된다. 안중근 의사도 분명 지사일 것이다. 자기가 마음속에 품은 뜻을 끝까지 포기하지 않고 관철시키는 사람이 지사이다. '인인'은 국어사전에 나오지 않는 생소한 말이지만, 인을 제대로 실천하는 사람, 예를 들면 공자가 어질다고 감탄한 안회顔回 같은 사람일 것이다. 이러한 군자는 자신의 목숨을 버리고라도 인仁 또는 의義를 지키는 '살신성인'을 실천한다고 한 것이다. 이런 사람들의 뜻은 개인의 뜻으로만 머물지 않고 대중과 역사를 바꾸는 커다란 힘이 된다. 그래서 사람이 마음속에 품은 뜻은 대규모 군대의 장수보다도 무서운 힘을 가질 수 있음을 공자는 넌지시 밝혔다.

대군의 장수를 빼앗을 수는 있어도 한 사나이의 뜻은 빼앗을 수가 없는 것이다.

-〈자한〉편 25장

전장에서 전력의 힘이 우세해 상대편 장수를 무릎 꿇게 할 수는 있을 것이다. 하지만 그 장수가 마음속에 품은 뜻

뜻있는 선비와 어진 사람은, 삶을 추구하기 위하여

어짊을 해치는 일이 없고, 자신을 죽여서라도 어짊을 이룩한다.

志士仁人 無求生以害仁 有殺身以成仁

지사인인 무구생이해인 유살신이성인

-〈위령공〉편 8장-

대군의 장수를 빼앗을 수는 있어도

한 사나이의 뜻은 빼앗을 수가 없는 것이다.

三軍 可奪帥也 匹夫 不可奪志也

삼군 가탈수야 필부 불가탈지야

-〈자한〉편 25장-

오직 최상급의 지혜로운 사람과

최하급의 어리석은 사람은 바뀌지 않는다.

唯上知與下愚不移

유상지여하우불이

-〈양화〉편 3장-

은 무력으로 빼앗을 수 없다는 점을 지적한 대목이다. 만약 빼앗을 수 있다면 또한 뜻이라고 말할 수 없을 것이다. 절개를 갖는 데에는 남녀의 구분이 있을 수 없다. 사나이뿐 아니라 가냘픈 여인이 품은 뜻도 그에 못지않은 무서운 힘을 가질 수 있다. 어떠한 관권으로도 꺾을 수 없는 춘향의 지조도 몇 세기를 넘게 사람들에게 감동을 준다. 이만큼 올곧은 마음의 힘은 세다. 공자는 마음을 먹고 그것을 수행하는 힘이 얼마나 큰지, 혹은 얼마나 커야 하는지를 대군의 장수라는 물리적 힘과 대비시켜 설명했다. 그것은 군자 되기가 그만큼 어렵다는 뜻과 함께 군자의 마음됨이 얼마나 견고한지를 보여 주려는 뜻일 것이다. 군자의 이런 올곧음과 한결같은 마음을 공자는 아주 어리석은 자의 변하지 않음에 비유했다.

오직 최상급의 지혜로운 사람과 최하급의 어리석은 사람은 바뀌지 않는다.

-〈양화〉편 3장

군자는 아주 지혜로운 사람 즉 '상지上知'에 속하는데 이러한 사람은 최고의 경지에 이르렀기 때문에 변화하지 않

는다. 여기서 변화하지 않는다는 것을 앞의 "군자는 그릇이 아니다."라는 말과 혼동해서는 안 된다. 군자가 그릇이 아니라고 했을 때는, 일정한 용도와 쓰임이 정해진 그릇과 달리 군자의 마음과 활용도의 폭이 넓다는 말이다. 하지만 이러한 군자가 되기 위한 배우고 정진하는 자세는 어느 시점에 그치지 않고 평생 계속된다. 이런 의미에서 상지의 사람은 변화하지 않는다고 했다. 그런데 공자는 아주 어리석은 사람 즉 '하우下愚'도 너무 어리석기 때문에 늘 변화하지 못하고 그대로 있다고 했다. 즉 한결같이 자신의 어리석음을 깨닫지 못하고 배움과 정진의 필요성을 못 느끼는 사람은 영원히 변화하지 않고 늘 그 자리에 있다는 의미이다. '천재와 바보는 백지 한 장의 차이'라는 말처럼 일면 해학적으로도 느껴지는 표현인데, 《논어》에 심심치 않게 나타나는 이러한 해학적인 표현들은 공자의 인간적인 매력과 《논어》를 읽는 별미를 느끼게 한다.

말은 어눌하고 적게,

행동은 민첩하고 과감히

訥言敏行
늘 언 민 행

말을 아끼고
행동으로 실천하라

《논어》는 주로 공자의 말씀을 모은 책이어서 영어로는 《The Analects of Confucius》나 《Confucian Analects》로 번역된다. 'Analects'는 '어록' 즉 '말씀집'이라는 뜻이다. 그런데도 《논어》에서 공자는 말을 무척이나 조심해야 한다고 누차 강조하고 있다. 불가에서도 말로 저지르는 죄, 즉 구업口業이 사람이 저지르는 세 가지 죄(삼업三業) 중 가장 크다고 하고, 진실은 말로는 표현할 수 없다는 뜻으로 '미개구착未開口錯(진리를 말로 설명하려고 하면 입을 열기도 전에 이미 틀린 것)'이라고 하며, 사찰에서는 말을 안 하는 것이 참선을 실행하는 데 최선의 방법이라 생각하여 묵언수행黙言修行을 실

시하고 있다. 그러나 공자는 불가에서 쓰는 이러한 의미
보다는, 말보다는 실천이 중요하다는 뜻에서 말을 삼가야
한다고 했다.

군자는 자신이 말한 것이 행동보다 지나친 것을 부끄러워한다.
- 〈헌문〉편 28장

'자신의 말이 행동보다 지나친 것을 부끄러워하다.' 아
주 간단하고 상식적인 말씀이지만 진리이다. 인생의 진리
는 이처럼 누구나 다 아는 상식적인 것일지도 모른다. 한
마디로 말을 앞세우지 말고 행동으로 실천하라는 뜻이다.
군자는 행동보다 말이 지나친 것을 부끄럽게 생각한다는
것이다. 20세기 프랑스의 최고 지성이라는 장 폴 사르트르
는 그의 소설 《말Mots》로 1964년에 노벨 문학상을 탔지만 거
절한 것으로 유명하다. 그런데 사르트르도 "행위하고 있는
인간이야말로 가장 참다운 인간이다.""참여는 행위이지
말이 아니다." 등 말보다 행위를 중요시하는 말을 남겼다.
　말이 행동보다 앞서는 것을 부끄러워하는 것이 바로 옛
성현들의 태도였음을 공자는 다음과 같이 강조했다.

옛 사람들이 말을 함부로 하지 않은 것은 자신의 실천이 (말을) 따르지 못할까 부끄러워했기 때문이다.

-〈이인〉편 22장

이 말씀에서도 공자는 옛날을 이상적인 시대로 보고 그 시절의 성현의 태도, 말이 실천을 앞지르지 않을까 걱정하는 태도를 본받아야 함을 내비치고 있다. 사람이 사람일 수 있는 것은 언어를 사용하기 때문이다. 모든 동물 중 사고다운 사고는 인간만이 할 수 있는데, 인간의 모든 사고는 언어를 통해서 이루어진다. 사람은 살아가면서 경험을 통해서 안 것을 자기 후대에 전달함으로써 문화를 이룩하고 발전시킨다. 이러한 교육은 오직 인간만이 할 수 있는데 이것이 언어에 의해서 이루어진다. 까치가 집을 짓는 것은 그 과정이 복잡하고 고도의 기술을 요하지만 선대로부터 교육을 받은 것이 아니라 자신에게 입력되어 있는 본능으로 하는 것이다. 따라서 까치집은 몇 백 년 전의 것이나 현대의 것이나 변함없이 똑같다. 하지만 사람은 먹고 누고 잠자는 것 같은 기초적인 생물적 능력 외에는 배우지 않고 할 수 있는 게 거의 없다. 간단한 움막 같은 집이라도 교육받지 않고는 못 짓는다. 하지만 사람의 집은 몇 백 년

전의 것과 현대의 집이 판이하게 다른데, 이러한 발전이 모두 언어에 의해서 이루어지는 것이다.

　말은 인간만이 지닌 능력이기 때문에 또한 여러 가지 인간적인 문제를 일으킨다. 특히 철학은 인간의 언어로 사물의 본질을 밝히려 하기 때문에 대부분의 철학적 난제들이 결국 언어의 문제로 귀착된다. 따라서 현대 분석철학에서 분석은 다름 아닌 언어 분석인 것이다. 가령 아름다운 저녁노을을 보며 흔히 '한 폭의 그림'이라 찬탄하고 빗소리나 바람 소리가 듣기 좋을 경우 '음악 소리'라고 표현하지만, 여기서 말하는 '그림'이나 '음악'의 의미가 예술학이나 음악학에서 말하는 그림이나 음악의 의미와 같은가, 다르다면 어떻게 다른가를 분석적으로 논구한다. 근대 합리주의 사상의 효시라고 하는 데카르트는 합리적인 사고를 철저하게 추구한 끝에 "나는 생각한다. 고로 나는 존재한다."라는 명제를 세우기도 했다. 하지만 이러한 철학적 추론과 명제는 그 사고의 치밀함과 정교함에 감탄케 되면서도 공허함을 준다. 사람의 인생살이에 실질적 도움을 주지 못하기 때문이다. 이에 반해, 공자는 말의 가치를 어디까지나 행동과 결부시켜서 생각한다. 그의 제자 자공이 군자에 대하여 문자 공자는 다음과 같이 대답했다.

(군자는) 먼저 그 말을 행하고 난 후 그 말을 좇는다.

-〈위정〉편 13장

　군자는 묵묵히 행동부터 하고 말은 그 후에 한다는 것이다. 나는 고등학생 시절에 철학 서적을 탐독했는데, 어느 추운 겨울밤에 이불을 뒤집어쓴 채 밤이 새도록 철학적인 여러 문제를 골똘히 생각하면서 어스름한 새벽을 맞게 되었다. 너무 추워서 소변보러 일어나기도 싫어 이불 속에 움츠리고 생각에 잠겼는데, 문득 두부장수의 종 흔드는 소리가 들려왔다. 나는 밤새도록 고고한 철학적 사색에 몰두했는데 그 두부장수는 훨씬 일찍 일어나서 이 추운 새벽에 골목길을 돌면서 종을 흔들고 있었던 것이다. 그 순간 나의 철학적인 사고가 얼마나 무가치하고 두부장수의 행위가 얼마나 위대한지 사무치게 느끼지 않을 수 없었다.

　나의 처조카 중에 군에서 의무병으로 근무한 사람이 있다. 그는 철학적인 담론을 좋아해서 군복무 중에도 친구들과 의기투합하여 철학적인 토론을 즐겼다고 한다. 하지만 한 동료는 자기네들의 토론에 아무 관심이 없어서 홀로 가벼운 게임이나 연예프로그램을 즐겨서 평소 속물이라고 얕잡아 보았다. 그런데 어느 날 밤 한 걸인이 사고를 당하

군자는 자신이 말한 것이 행동보다 지나친 것을 부끄러워한다.

君子 恥其言而過其行
군자 치기언이과기행
-〈헌문〉편 28장-

옛 사람들이 말을 함부로 하지 않은 것은

자신의 실천이 (말을) 따르지 못할까 부끄러워했기 때문이다.

古者言之不出 恥躬之不逮也
고자언지불출 치궁지불체야
-〈이인〉편 22장-

(군자는) 먼저 그 말을 행하고 난 후 그 말을 좇는다.

先行其言 而後從之
선행기언 이후종지
-〈위정〉편 13장-

군자는 말은 더듬거리지만 행동에는 민첩하다.

君子 欲訥於言 而敏於行
군자 욕눌어언 이민어행
-〈이인〉편 24장-

올바른 말은 따르지 않을 수 있겠는가?

그 말을 따라 잘못을 고치는 게 소중하다.

자상하게 타이르는 말은 기쁘지 않을 수 있겠는가?

그 말의 참뜻을 찾아 행하는 게 소중하다.

기뻐하면서도 참뜻을 찾아 행하지 않고, 따르면서도

자기 잘못을 고치지 않는다면, 나도 어찌하는 수가 없다.

法語之言 能無從乎 改之爲貴 巽與之言 能無說乎 繹之爲貴
법어지언 능무종호 개지위귀 손여지언 능무열호 역지위귀
說而不繹 從而不改 吾末如之何也已矣
열이불역 종이불개 오말여지하야이의
-〈자한〉편 23장-

여 피투성이가 되어 들어오자, 자기네들은 모두 가까이 하기를 꺼렸는데 그 친구만은 평소와 다름없이 아무렇지도 않게 그 오물들을 깨끗이 닦아 주고 적극적으로 치료해 주어 놀랐다고 한다. 평시에 인생을 논하고 철학적 담론을 즐기는 자기네보다 인생에 대한 특별한 철학이 없이 가벼운 오락이나 즐기는 친구가 오히려 인생을 심도 있게 사는 것 같아 부끄러웠다는 것이다.

군자는 말은 더듬거리지만 행동에는 민첩하다.
-〈이인〉편 24장

군자라면 하찮게 한 말이라도 반드시 지키려고 노력한다. 즉 자신이 한 말은 아무리 사소한 것이라도 반드시 민첩하게 실행한다. 우리는 만나는 동안에는 이것저것 헤프게 말하지만 헤어지고 나면 깜박 잊거나 하찮은 일은 식언하기가 일쑤여서 군자는커녕 신사조차 못 된다고 자성하게 된다. 편지나 이메일을 받고 답장을 해야 한다고 생각하면 내일 또는 나중으로 미루지 말고 그 당장에 하는 게 최선이다. 《논어》의 '행어민行於敏'은 이처럼 사소한 일에도 적용된다. 미적이다가 보면 금방 일주일이 지나고 심지

어 한 달도 지나 결국 답장을 안 하게 되기 때문이다. 편지를 받고 답장을 안 하는 게 뭐 그리 대수로운 일이냐고 생각할 수도 있다. 그러나 그 사람과의 관계 단절을 가져오기 때문에 중요한 일이 아닐 수 없다. 내 가야금 제자 중의 한 사람은 연주력이 뛰어나서 내가 미국의 어느 음악대학 작곡과 교수에게 적극 추천하여 도미 연주를 하게 되었다. 이런 기회에 미국 작곡가들에게 가야금을 알리고 그들의 관심을 끌어 가야금곡을 작곡하도록 했어야 하는데, 그 제자는 이 작곡가들의 이메일에 답장을 안 하는 바람에 그들과 단절되어 결국 행사는 일회성으로 끝나 버렸다. 그런 사람에게는 공자의 다음 말씀이 꼭 필요하겠다.

올바른 말은 따르지 않을 수 있겠는가? 그 말을 따라 잘못을 고치는 게 소중하다. 자상하게 타이르는 말은 기쁘지 않을 수 있겠는가? 그 말의 참뜻을 찾아 행하는 게 소중하다. 기뻐하면서도 참뜻을 찾아 행하지 않고, 따르면서도 자기 잘못을 고치지 않는다면, 나도 어찌 하는 수가 없다.

-〈자한〉편 23장

올바른 말과 자상하게 타이르는 말을 따르기만 하고 기

뼈하기만 할 뿐 잘못을 고치거나 참뜻을 찾아 행하지 않
는다면 비록 성인일지라도 어떻게 할 수 있겠느냐는 반문
이다. 아는 것보다 진정 중요한 것은 실천이라는 공자의
생각이 집약되어 있는 문구라 할 수 있겠다.

교묘한 말은
덕을 어지럽힌다

　나의 선배 중에 사고력이 비범하고 아이디어가 풍부하고 지식이 광범위할 뿐 아니라 말까지 달변인 분이 있다. 그의 말을 들으면 그 기발한 착상과 박식과 논리 정연함에 감탄을 금할 수 없다. 그는 여러 사람과 대화를 나눌 때에 자연히 다른 사람에게는 말할 여지를 주지 않고 혼자 대화를 독점하게 된다. 그가 한참 말을 할 때는 듣는 사람뿐만 아니라 자기 자신도 도취된 듯 흥분 상태에 빠진다. 얼굴빛이 상기되고 숨까지 가빠져서 신들린 듯이 말을 계속한다. 어쩌다 다른 사람이 말할 기회가 생기면 그는 팔짱을 끼고 다른 곳을 바라보며 그 사람의 말이 빨리 끝나기

를 기다리는 듯 답답한 표정을 짓는다. 그처럼 명석하고 박식한 분이 남보다 말을 많이 하는 것이 바람직하지 못하다는 것을 모를 리가 없다. 그런데도 혼자서 일방적으로 말을 하는 이유가 무엇인지는 이해하기 어려운 일이다.

그는 지식 범위가 워낙 넓기 때문에 곧잘 음악, 특히 국악에 대한 이야기도 서슴없이 하는데, 일단 듣긴 했지만 국악 전문가의 입장에서 볼 때 오류가 적지 않았다. 따라서 다른 분야에 있어서도 그의 지식이 과연 정확한지 의심이 간다. 한번은 서울에서 걸어가는 여인의 하이힐 소리와 파리에서 걷는 여인의 하이힐 소리가 다르다고 해서 깜짝 놀란 일이 있다. 아무도 생각하지 못한 그의 예리한 감각에 순간적으로 경탄했지만, 듣고 나서 생각해 보니 꾸며 댄 이야기에 불과하다는 생각이 들었다. 아무튼 이러한 사람은 말로 사람을 제압하지만 사람들이 그의 말에 따르고 싶지는 않게 되는데, 이 점에 대하여 공자는 다음과 같이 말했다.

교묘한 말을 하고 용모를 보기 좋게 꾸미는 사람에게는 인仁이 드물다.
-〈학이〉편 3장

일반적으로 말을 교묘히 하고 용모를 보기 좋게 꾸미는 사람을 높게 보는 경향이 있지만, 공자는 이러한 사람을 좋아하지 않았다. 이러한 사람에게는 인仁이 드물다는 것이다. 여기서 인은 덕으로 보아도 좋을 것이다. 지식이 풍부하고 말을 잘하는 사람과 용모를 보기 좋게 꾸미는 사람이지만 덕이 부족한 경우를 보게 된다. 지적인 사람이 후덕하기가 어려운 것 같다. 내가 가까이서 만났던 위인 중 특히 기억에 남는 분이 인촌 김성수 선생이다. 우리는 1951년에 진해로 피란 가서 한 동네에 살면서 알게 되었는데, 그는 고려대학교와 동아일보사를 창설한 인물이라는 것이 믿기지 않을 정도로 풍기는 외모는 좀스러워 보였다. 당시 설탕 포대는 순면이었는데, 그가 설탕 포대를 잘라 손수건으로 사용하면서 최고의 손수건이라고 좋아하던 모습이 지금도 눈에 선하다. 그는 용모는 수수하고 말은 더듬거렸다. 누구나 스스럼없이 가까이 가고 따랐으며, 남이 하기 어려운 큰일을 과감히 해내는 덕인이었던 것 같다. 이분을 보며 겉을 꾸미는 것보다 마음을 어떻게 갈고 닦아 예쁘게 만드는가가 더 중요하다는 걸 새삼 깨닫게 되었다. 공자는 '교언영색 선의인'과 같은 맥락에서 다음 말씀을 했다.

교묘한 말은 덕을 어지럽히고, 작은 일을 못 참는 것은 큰 계획을 어지럽힌다.

-〈위령공〉편 26장

앞에서는 교묘하게 말하는 사람에게는 인이 드물다고 했는데, 이번에는 교묘한 말은 덕을 어지럽힌다고 했다. 앞의 말씀의 인을 덕이라고 보았을 때, 같은 연장선상에서 이해할 수 있는 문구다. 여기서 새로운 내용은 뒤에 나오는 "작은 일을 못 참는 것은 큰 계획을 어지럽힌다."는 말씀이다. 큰일을 도모하고 이루려면 그 과정에 여러 가지 어려운 일이 생기게 마련이다. 그럴 때마다 불쾌하고 불만스럽고 분한 마음이 들겠지만 이를 참을 줄 알아야 큰일을 성취할 수 있다는 말씀이니 아주 실용적인 충고라 하겠다. 《논어》에는 이러한 실용적인 충고가 많이 실려 있다. 이런 충고는 현대를 살아가는 데에도 많은 도움을 준다. 동양 제국 중 20세기에 발전한 나라들은 이러한 유교적 실용주의가 발전의 밑거름으로 작용한 것인지도 모른다.

세상의 모든 위대한 책, 즉 경經이나 사상에는 정통이 있고, 이러한 정통은 자기네와 다른 이론을 이단으로 배척한다. 하지만 《논어》에는 이단異端을 공격하지 말라는 특이

교묘한 말을 하고 용모를 보기 좋게 꾸미는 사람에게는

인仁이 드물다.

巧言令色 鮮矣仁
교언영색 선의인
-〈학이〉편 3장-

교묘한 말은 덕을 어지럽히고,

작은 일을 못 참는 것은 큰 계획을 어지럽힌다.

巧言亂德 小不忍 卽亂大謀
교언난덕 소불인 즉란대모
-〈위령공〉편 26장-

이단에 대해 공격하는 것, 이는 해로울 따름이다.

攻乎異端 斯害也已
공호이단 사해야이
-〈위정〉편 16장-

한 말씀이 나오니 참으로 놀랍다.

　이단에 대해 공격하는 것, 이는 해로울 따름이다.
　-〈위정〉편 16장

　이 문구는 학자들 간에 해석이 판이해서 일반 독자들을 혼란스럽게 만들기도 한다. 일반적으로 유교 학자들은 '공호이단攻乎異端'에서 '공攻'을 '공부工夫한다'로 해석하여 '이단을 공부하는 것은 해로울 따름이다'로 푼다. 이렇게 풀면 이론의 여지가 없이 뜻이 간단명료해진다. 그러나 '공攻'을 '공격하다'로 해석하면 '이단을 공격하는 것은 해로울 따름이다'의 의미가 되어 무슨 뜻인지 풀기 어려워 보이지만, 나는 이러한 해석이 옳다고 본다. 즉 자기의 생각만이 정통이고 자기와 다른 남의 생각은 이단이라고 몰아붙이는 것은 해로울 따름이라는 뜻이라 생각한다. 이미 살펴보았듯이 공자는 "남이 자기를 알아주지 않는 것을 걱정하지 말고, 자기가 남을 알아보지 못하는 것을 걱정하라."고 한 사람이다. 그런데 어떻게 자기의 생각만이 정통이고 자기와 다른 남의 생각은 이단이라고 몰아붙일 수 있겠는가. 또 공자는 학문의 목적은 어디까지나 자기 자신의 완

성을 위한 것이며, 자신의 변혁을 통해 다른 사람을 포용하는 것이라고 하였다. 따라서 남을 이단이라고 공격하는 것은 곧 자신의 모자람을 드러내면서 인仁을 해치는 행위인 것이다. 이단에 대한 공격은 서양의 중세기에 가톨릭교회에서 공인되지 않은 교의를 핍박한 것으로 유명하다. 그것이 극단으로 치달아 '마녀 사냥' 같은 어처구니없는 비극도 낳았다. 유교 국가인 조선 사회에서도 유교가 하나의 권위가 되면서 독선적인 정통론과 이단에 대한 공격이 극심해져 사색당쟁의 폐단을 낳은 것이다.

말은 뜻이 통하면
그뿐이다

유교의 경전으로 손꼽히는 《예기禮記》 중 〈악기樂記〉에 의하면, 입으로 말하는 것으로는 부족하여 말을 길게 해서 노래를 하고, 노래하는 것으로는 부족하여 손과 발을 움직여 춤을 춘다고 한다. 말을 길게 한 것을 '영언永言'이라고 하기 때문에 옛 가집歌集인 《청구영언青丘永言》은 '한국(청구青丘) 노래집'이라는 의미이다. 1951년 피란지 부산에서 내가 처음으로 가야금을 배우러 국립국악원에 찾아갔을 때, 문간에서 처음으로 마주친 분이 성경린 선생이었다. 성 선생은 국립국악원 초대 악사장과 2대 원장을 지낸 분인데 2008년 향년 96세로 돌아가실 때까지 내가 항상 가까이에서 뵐

수 있었다. 성 선생은 특강을 할 때, 그 억양과 완급이 특이하여 마치 말과 노래의 중간처럼 느껴진 것이 잊히지 않는다. 말씀 도중에 간혹 나오는 몸짓도 마치 춤을 추는 것 같아서 찬탄하지 않을 수 없었다. 성경린 선생이야말로 〈악기〉에서 '말만으로는 부족하여 노래가 나오고, 노래하는 것으로는 부족하여 손과 발이 움직여 춤을 추게 된다'는 것을 체현한 분이 아닌가 생각된다.

차제에 1975년에 내가 작곡한, 가야금과 인성人聲을 위한 〈미궁迷宮〉에 대하여 언급하고자 한다. 이 곡은 초연 당시에 몹시 충격적이어서 연주 금지를 받았다. 당시는 남자의 장발이나 여자의 미니스커트를 단속하던 시절로 음악 단속도 받은 것이다. 〈미궁〉은 가야금도 비전통적인 새로운 연주법을 사용하지만, 목소리도 전통적인 성악과 전혀 다르게 문화 이전의 비언어적인 인간의 소리를 그대로 사용한 게 특징이다. 예를 들면 우는 소리, 웃는 소리, 신음하는 소리를 그대로 사용하는데, 이러한 소리들은 번역이 필요 없는 언어 이전의 소리이다. 하지만 마지막에는《반야심경》의 주문呪文인 '아제 아제 바라아제 바라승아제 모지 사바하 옴'을 중동풍의 성가로 노래한다. 주문은 진리의 소리로 의미가 없는 또는 의미를 초월한 말이라고 볼 수

있다.

〈미궁〉은 문화 이전의 생명체로서 인간의 한 주기를 표현한 곡인데, 생명의 탄생을 의미하는 초혼으로 시작하여 여러 단계를 거친 후 모든 소리를 삼키는 '바다 소리'로 일단 종결을 짓고 마지막에 피안의 세계로 건너가는 성가聖歌로 마친다. 바다 소리를 가야금에서는 여러 줄을 첼로 활로 옆으로 문질러 '백색 잡음White Noise'을 내고 인성人聲에서는 바람(숨소리)을 치아 사이로 빠져나가게 하는 소리로 표현했다. 즉 〈미궁〉에서는 전 곡을 통하여 의미 있는 말은 전혀 사용하지 않았다. 언어는 인간이 의미를 전달하기 위하여 만들어진 것이지만, 극히 한정된 의미밖에 전달하지 못하는 데 비해, 언어 이전의 인간의 소리인 우는 소리, 웃는 소리, 신음하는 소리 들은 언어로 표현할 수 없는 신비한 생명의 세계를 강렬하게 표현한다. 예를 들어, 인간이라면 탄생하는 순간에 누구나 지르는 고고呱呱의 소리는 말로 설명할 수 없는 신비한 생명력을 강렬하게 표현한다. 〈미궁〉에서 사용한 언어 이전의 소리들은 문화에 길들여진 사람들에게 공포감을 주기 때문에 충격적이고 그래서 '〈미궁〉을 세 번 들으면 죽는다'는 루머까지 생길 정도였다. 그 정도로 언어 이전의 순수한 소리를 음악으로 표현하고 싶

었던 것이 바로 〈미궁〉의 창작 동기였다.

　그런데 공자는 천도天道의 경지에서는 어떠한 말도 필요 없는 것이라고 설파하면서, 사람도 이처럼 말에 의지하지 않고 자연스럽게 이루어지는 경지를 지향해야 한다고 생각한 듯하다.

　하늘이 무슨 말씀을 하시더냐? 사철이 돌아가고 있고 만물이 자라고 있지만, 하늘이 무슨 말씀을 하시더냐?

　-〈양화〉편 19장

　사람이 다른 동물과 구별되는 존재로, 이른바 만물의 영장인 것은 언어를 사용하기 때문이다. 하지만 사람보다 높은 존재인 신은 언어를 사용하지 않는다. 유교에서 절대자 또는 신은 하늘인데, 하늘은 말이 없이 모든 것을 이룩하고 운행한다. 사시가 돌아가고 만물이 자라지만 하늘은 아무 말도 하지 않고 이 모든 것을 이루어 낸다. 말보다는 실천을 중요시한 공자의 입장에서 볼 때 기막힌 일인 것이다. 하지만 공자는 노장사상처럼 무위자연으로 돌아가는 것은 살아 있는 인간으로서 무의미하고 무책임한 것으로 생각했다. '살아 있는 인간'이라는 주어진 조건 속에서

어떻게 살 것인가를 생각하는 게 최선이고 그래서 말을 하지 않을 수 없었지만 말보다는 행동이 중요하다고 한 것이다. 말보다는 실천을 중요시한 공자가 특히 걱정하고 싫어한 것은 무책임하고 근거 없는 말을 함부로 하는 것이었음은 당연한 일이다. 다음 문구는 그것을 보여 준다.

길에서 들은 말을 길에서 그대로 얘기한다는 것은 덕을 폐기하는 것이다.

-〈양화〉편 14장

길 위에서 들은 말이란 현대 사회에서는 택시를 탔을 때 기사로부터 듣는 말 같은 것이지만, 요즘은 인터넷이나 페이스북 또는 트위터 등 온라인상에서 더 많은 말을 듣게 된다. 이러한 말들은 전부는 아니더라도 근거나 검증도 없이 함부로 얘기하여 여기저기 떠돌아다니다 우리에게까지 흘러들어와 보게 되는 경우가 많은데, 이것은 덕을 폐기하는 것이라는 말씀이다. 실제로 이러한 말들은 많은 사람들의 생각을 어지럽히고 상처를 주며 심지어 죽음을 부르기도 하니 덕의 폐기가 아닐 수 없다.

앞에서 살폈듯이 말은 신이나 자연의 세계에는 없고 인

하늘이 무슨 말씀을 하시더냐?

사철이 돌아가고 있고 만물이 자라고 있지만,

하늘이 무슨 말씀을 하시더냐?

天何言哉 四時行焉 百物生焉 天何言哉
천하언재 사시행언 백물생언 천하언재
-〈양화〉편 19장-

길에서 들은 말을 길에서 그대로 얘기한다는 것은

덕을 폐기하는 것이다.

道聽而塗說 德之棄也
도청이도설 덕지기야
-〈양화〉편 14장-

말이란 뜻이 통하면 그뿐이다.

辭達而已矣
사달이이의
-〈위령공〉편 40장-

간 세계에만 있는 것이다. 따라서 말은 인간을 인간이게 하는 것이기에 함부로 해서는 안 되는데, 공자가 강조한 것은 말이 실천보다 앞서지 않게 하고 말을 교묘하게 꾸미지 말라는 것이다. 따라서 말은 뜻만 통하면 되지 화려하고 현학적일 필요가 없다고 했다.

말이란 뜻이 통하면 그뿐이다.
-〈위령공〉편 40장

참으로 간결하고도 정곡을 찌른 말씀이다. 우리는 말을 하거나 글을 쓸 때, 불필요한 말을 덧붙이고 자신을 과시하기 위하여 현학적인 문구를 쓰게 된다. 하지만 이런 것은 허세를 부리는 거품에 불과하니 모두 걷어 내고 쉽고 정확하게 뜻만 통하는 말을 하라는 것이다. 비근한 예로, 공사 간의 행사에서 행해지는 인사말, 추천사, 건배사 등은 말이 장황해지기 쉽다. 마이크를 잡은 사람은 자신의 말이 중요하다고 생각하지만, 듣는 사람 입장에서는 듣고 있는 말의 내용보다 흘러가는 시간이 훨씬 중요하게 여겨진다. 따라서 말을 줄여서 시간을 절약하는 편이 바람직하다. 어떤 사람은 할 말이 많지만 이만 줄이는 이유를 다

시 엄청난 시간을 들여서 설명하기도 한다. 말을 그치려면 입을 다물면 되지 그 이유를 설명할 필요는 없는 것이다.

《논어》에서 배우는 삶의 지혜

歲寒松柏
세 한 송 백

나면서 아는 사람은 없다,
끝없이 정진하라

《논어》에는 세상의 객관적 사실을 직시하면서도 사물의 정곡을 찌르는 말씀들이 많이 있다. 그중에서 가장 평범한 말씀부터 보자.

한 해의 날씨가 추어진 뒤에야 소나무와 잣나무는 잎이 시들지 않음을 알게 된다.
-〈자한〉편 27장

가을의 상징은 단풍과 조락이다. 가을이면 생각나는 주희의 시가 있다.

연못가에서 꾸던 봄풀의 꿈이 채 깨기도 전에,

돌계단 앞의 오동나무 잎이 이미 가을 소리를 내고 있구나.

未覺池塘春草夢 階前梧葉已秋聲
미 각 지 당 춘 초 몽 계 전 오 엽 이 추 성

누구나 봄이 되면 아름다운 봄풀을 보면서 가슴속에 꿈을 품을 것이다. 그러나 그 꿈이 미처 깨기도 전에 계단 앞의 오동나무 잎이 우수수 떨어지면서 가을 소리를 내니 세월이 얼마나 빠른가를 실감하게 될 것이다. 나는 거문고곡 〈소엽산방掃葉山房〉을 썼다. 가을에 낙엽이 수북이 쌓인 뜰을 쓸면서 사는 도사의 운치를 거문고 소리로 표현한 곡인데, 특히 서양음악을 전공하는 사람들이 애호하는 곡으로 꼽힌다. 샌프란시스코에 거주하는 작곡가 나효신은 〈소엽산방〉 중 제일 느린 악장인 첫 장이 유달리 좋아서 연달아 열 번을 반복하도록 저장해서 듣는다고 한다. 장한나는 〈소엽산방〉을 첼로 독주로 연주하고 싶다고 하여, 악보를 주고 거문고 실연도 들려주었다.

하지만 다른 나뭇잎들이 물들어 다 떨어진 뒤, 추위가 찾아올 때에 비로소 자신의 진가를 드러내는 나무가 소나무와 잣나무이다. '홀로 푸르고 푸르기' 즉 '독야청청獨也靑靑'하기 때문이다. 이러한 변함없는 푸름은 예로부터 군자의 절

개를 상징하는 것이었다. 춘하추동을 각각 한 구로 표현한 도연명의 시 〈사시四時〉에서는 겨울을 "동령수고송冬嶺秀孤松(겨울 산마루엔 외로운 소나무 빼어나구나.)"의 다섯 자로 그렸다. 우리나라 충절시의 대표로 꼽히는 성삼문의 시조 〈이 몸이〉도 자기가 죽은 후 낙락장송落落長松이 되어 '독야청청'하겠다고 읊고 있다.

공자가 날씨가 추워진 뒤에야 소나무와 잣나무가 시들지 않고 여전히 푸른 것을 깨닫는다고 말씀한 것은, 군자의 덕이 무탈한 평상시에는 드러나지 않으나, 군자다움을 시험하는 상황에서는 보석처럼 빛을 발한다는 뜻이다. 남이 알아주든 그렇지 않든 끊임없이 정진하는 군자다움은 보이지 않기 때문에 필요 없는 것이 아니니 늘 한결같이 덕을 쌓고 배움에 정진하라는 뜻이다. 군자의 절개를 소나무의 푸르름에 비유한 《논어》의 말씀은 삶의 지혜로써 마음에 담아 둘 일이다. 이와는 달리 바탕이 안 된 사람을 썩은 나무에 비유하여 꾸짖는 말씀에서는 서릿발이 치는 듯 엄중함을 느끼게 된다.

썩은 나무에는 조각할 수 없고, 마른 똥 흙으로 쌓은 담은 흙손질을 할 수 없다.

썩은 나무로는 조각을 할 수 없고 똥 흙으로 쌓은 담은 흙손질을 하여 고칠 수 없다는 비유가 뛰어난 말씀이다. 바탕이 안 된 사람은 바탕부터 고쳐야지 그냥 나무라고 교육해 보아야 소용이 없다는 통렬한 비판이다. 평소 말은 잘하면서도 실천을 제대로 하지 않아 못마땅하게 여기던 제자 재여宰予가 낮잠 자는 것을 보고 꾸짖은 말씀인데 듣는 사람이 등에서 땀이 났을 것 같다. 썩은 나무로 조각할 수 없고 똥 흙 담을 흙손질 할 수 없듯이 모든 일에서 바탕처럼 중요한 것은 없다. 집을 짓는 데 있어서도 무엇보다 집 터부터 든든해야 한다. 그래서 '반석 위의 집'은 영원히 안식할 수 있는 집을 의미한다.

흔히 악기를 배우려는 사람들이 처음에는 아무 선생에게나 배우다가 좀 잘하게 된 뒤에 좋은 선생한테 배우려고 하지만, 사실은 반대로 해야 된다. 처음에 바탕을 잘못 잡으면 끝까지 고질적인 문제가 따라다니기 때문이다. 처음에 좋은 선생한테 바탕을 잘 잡으면 나중에는 웬만한 선생한테 배워도 되는 것이다. 바이올린이나 첼로 같은 찰현擦絃 악기의 바탕은 활 사용법 즉 보잉bowing이다. 어느 첼로 학

도는 파리에 유학 가서 잘못 배운 보잉을 고치는 데 3개월이 걸렸는데 결국 첼로를 포기하고 말았다. 가야금을 연주하는 데 가장 중요한 것은 앉는 자세이다. 가부좌를 하고 등뼈를 곧게 편 다음 몸 전체의 무게를 배꼽 아래의 단전에 실어야 한다. 양어깨에 힘을 빼고 좌우를 수평이 되게 하며 힘이 자연스럽게 손끝에 떨어져야 하는데, 이러한 연주 자세가 가야금 연주의 바탕이라 할 수 있다. 사람에게 있어서 바탕이 그만큼 중요함을, 한번 그 틀을 잘못 잡으면 고치기 힘든 것임을 공자는 제자들에게 이처럼 매섭게 가르쳤다.

이 엄격함의 근거로 공자는 사람의 천성은 원래 비슷한데 후천적인 습관과 교육에 의하여 서로 다르게 된다고 말씀을 했다.

본성은 서로 가까운 것이지만, 습성이 서로를 멀어지게 한다.
-〈양화〉편 2장

공자 자신부터 "나는 나면서부터 안 사람이 아니다."(〈술이〉편 19장)라는 점을 강조했다. 맹자는 사람의 천성은 착하다는 성선설을, 순자는 반대로 성악설을 주장한 것은 누

한 해의 날씨가 추어진 뒤에야

소나무와 잣나무는 잎이 시들지 않음을 알게 된다.

歲寒然後 知松柏之後彫也

세한연후 지송백지후조야

-〈자한〉편 27장 -

썩은 나무에는 조각할 수 없고,

마른 똥 흙으로 쌓은 담은 흙손질을 할 수 없다.

朽木 不可雕也 糞土之牆 不可朽也

후목 불가조야 분토지장 불가오야

-〈공야장〉편 10장-

본성은 서로 가까운 것이지만, 습성이 서로를 멀어지게 한다.

性相近也 習相遠也

성상근야 습상원야

-〈양화〉편 2장-

구나 아는 사실이다. 그런데 김용옥은 성악설^{性惡說}에서 '惡'
자를 악할 '악'이 아니라 추할 '오'로 보고 순자는 '성오설',
즉 인간의 본성을 추한 것으로 생각했다고 한다.

하지만 인간의 본성은 선하거나 악하거나 혹은 추한 것
이 아니라고 생각한다. 자연^{自然}처럼 '스스로 그러함'일 뿐
이다. 본래 자연은 선, 악, 추의 개념이 없이 그냥 존재할
뿐이다. 자연현상은 벼락이 치고 지진이 일어난다고 악하
고 일기가 화창하고 꽃이 핀다고 해서 선한 것도 아니다.
토끼나 사슴처럼 초식한다고 선하고 호랑이나 사자처럼
육식한다고 악한 것도 아니다. 선, 악, 추의 개념은 인간이
만든 것이고 인간세계에만 통용되는 것이지 자연세계에는
적용될 수 없다. 인간이 태어나기 이전의 태아 상태일 때
에도 선, 악, 추를 적용할 수 없다. 그냥 있을 따름이다. 공
자는 사람의 천성은 비슷한데 어떻게 스스로를 관리하느
냐에 따라 사람은 달라진다고 했을 뿐이다.

결국 어떻게 자신을 갈고 닦느냐의 문제이다. 사람의 본
성은 누가 더 낫고 더 못하고 할 것 없이 비슷하지만, 원래
의 씨앗을 어떻게 가꾸어 가지를 뻗고 열매를 맺게 하느냐
는 본인의 노력 여하에 달린 것이다. 나는 지금도 늘 하루
에 몇 시간씩 시간을 내어 가야금을 연주하고 새로운 곡을

만들기 위해 노력한다. 공부를 하는 것도 마찬가지다. 시험 전날 밤새워 벼락치기를 하고 운 좋게 좋은 점수를 얻었다고 해 보자. 그런 사람은 자칫 공부는 곧 벼락치기라는 잘못된 생각을 갖고 매일 꾸준히 공부를 하기보다 시험 기간에 닥쳐서 공부하는 버릇을 가질지 모른다. 하지만 그것은 언젠가는 한계에 도달할 것이며, 그런 습관 자체가 삶을 대하는 태도에까지 영향을 미칠 수 있다. 늘 바람직한 것이 무엇인지 고민하고 그것을 실천하기 위해 자신에게 채찍질하면서 하기 싫은 마음을 지우려고 애쓰는 것, 그러한 태도가 하루하루 차곡차곡 쌓여 습관이 되었을 때 그 사람은 온전히 군자로서 거듭날 수 있지 않을까.

정직이
최선이다

공자는 세상을 살아가는 데 가장 중요한 것은 정직함이라고 했다. 정직함이 삶의 본래의 모습이기 때문에 정직하지 않고 잘 사는 것은 일시적으로 화를 모면하는 것일 뿐 오래 지속될 수는 없다고 했다.

> 사람의 삶은 정직해야 한다. 정직함이 없이 사는 것은 요행이 화나 면하고 있는 것이다.
>
> -〈옹야〉편 17장

물론 정직하게 산다는 것이 과연 무엇인가는 그렇게 간

단한 문제가 아니다. 자공이 "남의 비밀을 폭로하는 것을 정직하다고 여기는 것을 미워한다."(《양화》편 24장)라고 말했듯이 정직하다는 것도 경우에 따라서 다르기 때문이다. 가령, 〈심청전〉에서 심청이 자신은 굶은 채 아버지에게 얻어 온 밥을 권하자, 아버지가 "너는 밥을 먹었느냐?"라고 묻는데, 심청이 "밥을 먹었습니다."라고 거짓말을 함으로써 효도를 한다. 이런 경우에는 거짓말을 하는 게 옳다. 그렇다면 여기서의 정직은 무엇을 뜻하는 것일까? 정직이란 자신이 알고 있는 사실을 그대로 말하고 실천하는 것이 아니라, 자신의 이해관계를 넘어 객관적인 진실에 충실한 것, 즉 대아를 위하여 소아를 버리는 극기克己를 실천하는 것이라 생각된다. 다른 예를 들면, 포로로 잡힌 투사가 동지의 행방을 추궁하는 고문을 받을 때, 모른다고 거짓말하는 것이 오히려 옳은 것이다.

다시 말해 공자는 저울추를 이리저리 옮겨서 무게를 맞추듯 어떤 일을 처리할 때 사리에 맞게 변통하는 능력 즉 '권權'을 아주 중요시했다. 그래서 공자는 아무리 함께 배우고, 바른길로 나아가고, 서게 된다 즉 인격을 갖춘다 할지라도 함께 사리에 맞게 행동하기는 어렵다고 생각했다.

함께 배우는 사람이라도 함께 바른길로 나아갈 수는 없으며, 함께 바른길로 나아갈 수 있는 사람이라도 함께 설 수는 없으며, 함께 설 수 있는 사람이라도 함께 사리에 맞게 저울질하여 행동할 수는 없다.

-〈자한〉편 29장

 결국 배움에 뜻을 두고 올바른 선택을 하고 인격체로 성장함에 있어 누군가에게 의존하거나 상대방을 끝까지 책임질 수는 없고 자신이 알아서 할 수밖에 없다는 뜻이다. 그러나 사리에 맞게 행동을 할 때에 가장 중요한 점은 여전히 정직한 것이다. 이것은 닭이 먼저냐 달걀이 먼저냐처럼 순환론으로 보인다. 《논어》와 같은 큰 책은 의례 다중적이어서 모순으로 보이는 점이 있게 마련이다. 다른 예를 들면 《신약성서》에서 전지전능한 예수가 십자가에 못 박혀 죽는 것도 모순이다. 하지만 공자가 말하는 정직하게 살아야 한다는 뜻이 무엇인가를 사실은 누구나 알고 있기 때문에 정직한 삶은 앎의 문제가 아니고 실천의 문제일 것이다. 특히 지도자의 자질 중 가장 중요하게 생각한 것이 자신부터 올바른 것 즉 정직함이었다.

사람의 삶은 정직해야 한다. 정직함이 없이 사는 것은
요행이 화나 면하고 있는 것이다.

人之生也 直 罔之生也 幸而免
인지생야 직 망지생야 행이면
-〈옹야〉편 17장-

함께 배우는 사람이라도 함께 바른길로 나아갈 수는 없으며,
함께 바른길로 나아갈 수 있는 사람이라도 함께 설 수는 없으며,
함께 설 수 있는 사람이라도 함께 사리에 맞게 저울질하여
행동할 수는 없다.

可與共學 未可與適道 可與適道 未可與立 可與立 未可與權
가여공학 미가여적도 가여적도 미가여립 가여립 미가여권
-〈자한〉편 29장-

제 자신이 올바르면 명령하지 않아도 제대로 되고,
제 자신이 올바르지 않으면 비록 명령한다 해도 따르지 않는다.

其身正 不令而行 其身不正 雖令不從
기신정 불령이행 기신부정 수령부종
-〈자로〉편 6장-

제 자신이 올바르면 명령하지 않아도 제대로 되고, 제 자신이 올바르지 않으면 비록 명령한다 해도 따르지 않는다.

-〈자로〉편 6장

지도자 자신이 올바르면 명령을 하지 않아도 만사가 제대로 되지만 올바르지 않으면 명령을 해도 사람들이 따라오지 않는다는 뜻이다. 지도자는 어떠한 능력보다도 우선 정직해야만 사람을 다스릴 수 있다는 말씀은 특히 우리의 정치 현실에 절실한 금언이라 하겠다.

옛것을 익히고
새것을 알다

공자는 옛것을 충분히 익혀서 새로운 것을 알아야 스승이 될 수 있다고 했다. 우리들이 흔히 말하는 온고지신溫故知新이 《논어》의 다음 말씀에서 비롯된 것이다.

옛것을 익히어 새로운 것을 알게 되면, 스승이 될 수 있다.
-〈위정〉편 11장

여기서 중요한 것은 무작정 새로운 것을 추구하지 말고 옛것을 충분히 익힌 후 새로운 것을 알아야 한다는 점이다. 옛것을 모르고 새로운 것만 좇으면 허망하게 되기

때문이다. 일본 최초의 노벨 물리학상 수상자인 유카와 히데키는, 구더기는 똥 속에 파묻힌 채로 계속해서 영양분을 섭취다가 어느 날 오색으로 빛나는 똥파리로 비상하게 된다고 말하면서, 새로운 창조도 그렇게 이루어지는 것이라고 했다.

나는 1951년부터 10년간 전통적인 가야금곡을 배운 후 1962년부터 새로운 창작 가야금곡을 작곡하기 시작했다. 나의 초기 가야금곡들은 모두 조선조의 전통에 바탕을 둔 곡들이었으나, 1974년에 신라 미술의 미를 탐구한 획기적인 작품 〈침향무沈香舞〉를 작곡할 수 있었다. 오랫동안 옛것을 익히고 거기서 배운 것을 바탕으로 창작한 후에야 비로소 독창적인 나만의 작품을 창작하기에 이른 것이다. 이런 의미에서 나의 가야금 작곡사는 온고지신의 과정이라고 해도 무방할 것이다.

그러나 배우는 입장에서는 대단한 스승이 아니라도 누구에게나 배울 점이 있으니 공자는 만인으로부터 배워야 할 것이라고 말씀했다. "세 사람이 길을 가게 되면 반드시 내 스승이 있다. 좋은 점은 가려 따르고, 좋지 않은 점으로는 자신을 바로잡기 때문이다."(〈술이〉편 21장) 만인으로부터 배우라는 것을 구체적으로 표현한 말씀인데, 이와 같은

맥락의 다음 말씀도 유명하다.

현명한 이를 보면 같아질 것을 생각하고 현명치 못한 사람을 보면
속으로 반성한다.
-〈이인〉편 17장

내가 현명하게 생각하는 인물 중에 중국의 등소평鄧小平
이 있다. 모택동毛澤東은 중국을 인민의 나라로 세운 지도자
이지만, 13억의 인구를 배부르게 하고 나아가서 세계적인
경제대국으로 발전시킨 지도자는 등소평이다. 흔히 중국
의 등소평을 한국의 박정희 대통령에 비견되는 인물로 꼽
는 이유도 중국을 부자의 나라로 만들었기 때문이다. 그러
나 등소평은 박 전 대통령과는 달리 1987년에 은퇴하여 강
택민江澤民이라는 후계자를 적극 밀어주었다. 등소평은 10
년 가까이 은퇴 생활을 즐기다가 93세에 타계했는데, 사후
에 화장을 하고 그 가루를 뿌리도록 했다는 점에서 더욱
위대하다고 생각한다. 레닌, 스탈린, 모택동, 김일성, 김
정일 등 사회주의 지도자들이 사후에 요란한 장례식을 치
르고 시신을 온전히 보존토록 했지만, 등소평은 예외였다.
나는 금곡에 부모님의 묘가 있는 선산이 있지만, 등소평을

옛것을 익히어 새로운 것을 알게 되면, 스승이 될 수 있다.

溫故而知新 可以爲師矣
온고이지신 가이위사의
-〈위정〉편 11장-

현명한 이를 보면 같아질 것을 생각하고

현명치 못한 사람을 보면 속으로 반성한다.

見賢思齊焉 見不賢而內自省也
견현사제언 견불현이내자성야
-〈이인〉편 17장-

아는 것은 좋아하는 것만 못하고 좋아하는 것은 즐기는 것만 못하다.

知之者 不如好之者 好之者 不如樂之者
지지자 불여호지자 호지자 불여락지자
-〈옹야〉편 18장-

본받아 사후에 화장을 하고 그 선산에 가루를 뿌리기로 정했다.

'호랑이는 죽어서 가죽을 남기고 사람은 죽어서 이름을 남긴다.'는 말 때문인지, 사람들은 사후에 자신의 이름과 업적을 길이 남기려고 애를 쓴다. 가끔 예술가들 중에서 일부가 자신의 작품이 후세에도 변함없이 애호되었으면 하는 염원으로 온갖 노력을 다하는 것이 딱하게 보인다. 자비를 들여서라도 전집과 자서전, 사진집을 내고, 흉상을 세우고……. 만해 한용운의 《님의 침묵》은 후세에 길이 읽힐 법한 명시집으로 생각되는데, 그 시집의 후기인 〈독자讀者에게〉를 보면 "나는 나의 시를 독자의 자손에게까지 읽히고 싶은 마음은 없습니다. 그때에는 나의 시를 읽는 것이 늦은 봄의 꽃 수풀에 앉아서 마른 국화를 비벼서 코에 대는 것과 같을는지 모르겠습니다."라고 적혀 있다. 그 겸손과 현명함을 본받고 싶다.

공자는 배워서 아는 것으로는 부족하고 배운 바를 좋아하고 나아가서 즐기는 경지에 달해야 한다는 것을 강조했다.

아는 것은 좋아하는 것만 못하고 좋아하는 것은 즐기는 것만 못

하다.

- 〈옹야〉편 18장

세계적인 수학자이자 하버드대학교 교수인 염통 시우 Yum-Tong Siu는 "나는 머리가 좋거나 지식이 많은 사람은 두렵지 않다. 내가 진정 두려운 사람은 나보다 수학을 더 좋아하고 즐기는 사람이다. 저 사람이 어떻게 저렇게까지 수학을 즐기는가 하고 두려워진다. 누가 수학을 더 잘하는가는 누가 수학을 더 즐기는가에 달려 있기 때문이다."라고 했다. 진정으로 좋아하는 일은 밤을 새우고 담을 뛰어넘어서라도 하기 때문에 무서운 능력이 발휘되어 결국 잘하기 마련이다.

맨주먹으로
호랑이를 잡지 마라

공자는 일을 신중하고 차근차근히 하여 훌륭하게 성취 시킬 수 있어야 한다고 했다. 무모하게 서둘러서는 일을 제대로 수행할 수 없다는 것이다.

> 일을 빨리 하려 들면 일이 제대로 이루어지지 않고, 작은 이익을 추 구하면 큰일을 이룩하지 못한다.
>
> -〈자로〉편 17장

일이 제대로 이루어지지 않는 것을 원문에서 '부달不達'이 라고 했다. 즉 달達하지 못한다는 것이다. 음악을 연주하는

경우, 곡을 대체적으로 연주할 뿐 아주 낮거나 높은 음 하나하나까지 완벽하고 충실하게 내지 못하는 것을 달하지 못한다고 한다. 자동차 한 대에 부속품 수십만 개가 들어가는데, 스크루 한 개만 꽉 조여지지 않아도 달하지 못하여 불량품이 되는 이치와 같다. 큰일을 수행하는데 눈앞의 작은 이익에 현혹되면 원대한 목표에 이를 수 없음은 물론이다. 다음 글은 일에 임하는 태도를 더욱 극명하게 나타낸 말씀이다.

> 맨주먹으로 호랑이를 잡고 맨몸으로 강을 건너면서 죽어도 후회하지 않는 자와는 함께하지 않겠다. 반드시 일을 앞에 두고 두려워하며 잘 계획하여 일을 성취하는 사람이어야 하겠다.
>
> -〈술이〉편 10장

한때 우리나라에는 '하면 된다'라는 말이 유행했다. 이 무렵 거대한 아파트와 백화점 건물이 무너지고 큰 다리가 끊어지는 사고도 잇달았다. '하면 된다'는 생각은 무모하다. 일을 앞에 두고 두려워하며 잘 계획하고 차근차근히 실행하여 완벽하게 성취시켜야 하는 것이다.

20세기의 '레오나르도 다 빈치'라 불리는 스페인의 천재

일을 빨리 하려 들면 일이 제대로 이루어지지 않고,

작은 이익을 추구하면 큰일을 이룩하지 못한다.

欲速卽不達 見小利卽大事不成

욕속즉부달 견소리즉대사불성

-〈자로〉편 17장-

맨주먹으로 호랑이를 잡고 맨몸으로 강을 건너면서

죽어도 후회하지 않는 자와는 함께하지 않겠다.

반드시 일을 앞에 두고 두려워하며 잘 계획하여

일을 성취하는 사람이어야 하겠다.

暴虎憑河 死而無悔者 吾不與也 必也臨事而懼 好謀而成者也

폭호빙하 사이무회자 오불여야 필야임사이구 호모이성자야

-〈술이〉편 10장-

사람이 멀고 깊은 생각이 없다면,

반드시 가까이 걱정이 있게 될 것이다.

人無遠慮 必有近憂

인무원려 필유근우

-〈위령공〉편 11장-

일을 단속하면서 실패하는 자는 드물다.

以約失之者 鮮矣

이약실지자 선의

-〈이인〉편 23장-

건축가 안토니오 가우디의 작품 중 최고의 걸작으로 꼽히는 〈성가족 성당Sagrada Familia〉은 1882년에 공사를 시작해 130년이 넘는 지금까지 계속 건축 중인 것으로 유명하다. 스페인 바르셀로나에 있는 이 성당은 인류 최고의 그리고 최대의 성당이 될 터인데, 서두르지 않고 차근차근 짓는 이런 건축 과정이 그것을 가능하게 했다. 건축 초기에는 기부금으로 건축 비용을 마련했지만 현재는 관광객의 입장료로 건축 비용을 충당한다고 하니, 올바른 과정과 성과에 대한 믿음이 결국 대중의 마음을 움직여 간접적으로나마 그 과정에 참여시킨 힘이 된 것이다. 공자는 열정이 뜨거워 겁없이 뛰어드는 행동은 용기가 아니라 무모함이며 그런 앞뒤 계획 없는 사람과는 함께하지 않겠다는 말을 함으로써 차분하고 계획성 있는 태도가 중요하다고 이르고 있다.

동일선상에서 사람은 코앞만 보지 말고 항상 먼 앞날을 내다보면서 대비해야 한다, 그렇지 않으면 가까운 장래에 근심할 일이 생긴다는 말씀도 했다.

사람이 멀고 깊은 생각이 없다면, 반드시 가까이 걱정이 있게 될 것이다.
-〈위령공〉편 11장

이승만은 나라를 세운 이른바 '건국 대통령'이었고, 박정희 대통령은 이른바 '한강의 기적'을 이루어 가난한 나라를 부자의 나라로 이끈 대통령이었으나, 내가 보기에 멀고 깊은 생각이 모자랐던 것 같다. 이승만 대통령은 4·19 혁명으로 하야했고, 박정희 대통령은 측근으로부터 가해진 총격으로 종말을 맞이했다. 이처럼 사람은 자신이 이룬 업적에 스스로 눈이 멀어 앞날을 못 보게 되기 쉽다. 하지만 사회주의 시장경제로 가난한 중국을 부강하게 만든 등소평은 자신의 사후 100년을 생각한 사람으로 '100년 소평^{小平}'이라는 별명으로 불리고 있다. 그는 은퇴하여 강택민을 후계자로 키웠고, 후진타오와 현재의 시진핑 주석으로 이어지는 전통을 세운 것이다.

공자는 일을 잘 단속하면 실패하는 일은 드물다는 말씀도 했다.

일을 단속하면서 실패하는 자는 드물다.
-〈이인〉편 23장

이 말씀을 거꾸로 생각하면 실패하는 사람은 일을 단속하지 못했다는 뜻이다. 실패한 사람들은 흔히 최선을 다했

지만 운이 안 따라서 불가항력이었다고 하지만, 사실은 일을 단속하는 데 미흡한 경우가 많다. 나로호 발사의 1·2차 실패가 그 좋은 예일 것이다. 어떤 일이든 쉽게 생각하거나 빨리 결과물을 내는 데 혈안이 되면 오히려 성과물을 내는 데 늦어질 수 있다. 돌다리도 두드려 보고 건너라고 했듯, 신중하고 꼼꼼하게 일을 단속할 때 성공에 이를 수 있다는 삶의 지혜를 《논어》를 통해 배우게 된다.

교만한 것보다
고루한 편이 낫다

　공자는 정당하게 돈을 벌 수 있으면 직업의 귀천을 따지지 말고 벌어야 한다고 생각했다. 말하자면 실용주의적인 사고방식을 가진 분이었다. 그래서 사람의 부富에 대해서도 긍정적으로 생각했던 것 같다. 그러나 사람이 경제적으로 여유가 생기게 되면 두 가지 중 하나를 하게 된다. 즉 사치를 하면서 거드름을 피우며 불손하게 되거나, 불필요하게 검약하면서 고루해지는 것이다. 공자는 두 가지를 다 좋지 않게 여겼으나 불손한 것보다는 차라리 고루한 편이 낫다는 말씀을 했다.

사치하면 불손하게 되고 검약하면 고루해지는데, 불손한 것보다는
차라리 고루한 것이 낫다.

-〈술이〉편 35장

정당하게 돈을 벌어서 상당한 재산을 축적한 사람들이
내 주위에 꽤 많다. 예를 들면 옛 기생 출신으로 많은 재산
을 모은 김영환 할머니는 성북동의 엄청난 대지로 된 한식
점 대원각을 법정 스님에게 기부하여 길상사라는 절을 만
들게 했다. 최초의 여창가곡女唱歌曲 인간문화재 김월하 할
머니는 차 없이 걸어 다니고 점심을 굶다시피 해서 모은
재산으로 '월하문화재단'을 설립하여 후학 양성을 하도
록 했다. 이러한 부자들은 고루한 점이 많을지 모르나 결
코 교만하지는 않았다. 즉 부유하면 교만해지는 경향이 있
지만 마음만 먹으면 교만하지 않기가 그리 어려운 일은 아
니다. 하지만 가난한 사람은 세상을 원망하는 경향이 있는
데, 이러한 경향에서 벗어나기가 아주 어렵다는 점을 지적
한 공자의 통찰력은 대단하다고 할 수 있다.

가난하면서 원망하지 않기는 어렵지만, 부유하면서 교만하지 않기
는 쉽다.

-〈헌문〉편 11장

공자 자신도 가난한 사람이었지만, 하늘을 원망하지 않고 사람을 탓하지 않았다. 하지만 그의 최고 수제자인 안회를 두고 다음과 같이 말씀한 것에서 가난하면서 원망하지 않는 것이 어렵다는 참뜻을 알 수 있다.

어질도다, 안회여! 한 그릇 밥을 먹고 한 쪽박 물을 마시며 누추한 거리에 산다면, 남들은 그 괴로움을 감당치 못하거늘, 안회는 그의 즐거움이 바뀌지 아니하니, 어질도다, 안회여!
-〈옹야〉편 9장

안회는 대바구니 밥과 표주박 물을 마시고 누추한 곳에서 살면서도 자신이 처한 가난으로 자기 마음을 얽어매어 즐거움을 잃지 않았다. 즉 안회야말로 가난하면서도 원망은커녕 즐겁게 살면서 인을 실천하는 사람인데, 이러기가 보통 어려운 일이 아니기에 공자가 격찬을 한 것이다. 현대사회는 자본주의 사회이다. 이런 사회에서 부富는 혼자 힘으로 쌓을 수 있기도 하지만 세습되는 경우가 많다. 가난한 집에서 태어난 사람이 경제적으로 성공하기란 부유

사치하면 불손하게 되고 검약하면 고루해지는데,

불손한 것보다는 차라리 고루한 것이 낫다.

奢則不孫 儉則固 與其不孫也 寧固
사 즉불손 검 즉고 여기불손야 영고
-〈술이〉편 35장-

가난하면서 원망하지 않기는 어렵지만,

부유하면서 교만하지 않기는 쉽다.

貧而無怨 難 富而無驕 易
빈이무원 난 부이무교 이
-〈헌문〉편 11장-

어질도다, 안회여! 한 그릇 밥을 먹고 한 쪽박 물을 마시며

누추한 거리에 산다면, 남들은 그 괴로움을 감당치 못하거늘,

안회는 그의 즐거움이 바뀌지 아니하니, 어질도다, 안회여!

賢哉, 回也! 一簞食 一瓢飮 在陋巷 人不堪其憂 回也不改其樂 賢哉, 回也!
현재, 회야! 일단사 일표음 재루항 인불감기우 회야불개기락 현재, 회야!
-〈옹야〉편 9장-

한 집에서 태어난 사람에 비해 상대적으로 너무 어려운 일이 되었다. 원래 없는 상태에서 부를 만들어 간다는 것이 각고의 노력을 필요로 하는 만큼 자신의 가난을 바라보며 집안이나 사회에 대한 원망이 생기는 것은 인간적으로 이해가 되는 부분이다. 그렇기 때문에 부유하면서도 교만하지 않는 것보다 가난하면서 원망하지 않기란 더욱 어려운 노릇이다. 공자는 그것을 십분 이해하고 대중의 마음을 다독이고 있다. 하지만 본인 또한 가난 속에서 자신의 경제적·사회적 처지를 받아들이고 학문에 정진하고 인격적으로 완성되기 위해 노력한 것처럼, 세속의 기준에 굴하지 말고 자신이 할 수 있는 것에 매진해서 인격적으로 완성된 사람이 되고자 노력할 것을 권면하였다. 우리에게 필요한 것은 세속적 잣대에 매달려 그에 부응하려고 애쓰는 것이 아니라 물질적으로 풍족하건 그렇지 않건 사람이 사람으로서 갖춰야 하는 인격적 도야라는 것을 강조한 것이다. 그것은 정말 어려운 것이지만 그것을 인정해 주는 성인과 군자, 혹은 하늘이 있기에 힘써 볼 만하지 않은가 싶다.

먼저 자신을
돌아보라

　'자기 자신을 먼저 돌아보는 것.' 이것처럼 머릿속으로는
잘 알고 있지만 실제로 행하기 어려운 것이 또 있을까. 집
안에서 회사에서 그리고 친구 관계에서 다른 사람과 언쟁
을 하거나 상대방에게 지적을 당했을 때, 다른 사람을 비
판하기에 앞서 스스로를 돌아보기란 쉽지 않다. 사람은 보
통 자기 자신은 잘하고 있고 자신의 생각이 옳고 남보다
낫다고 여기게 마련이기 때문이다. 《논어》에는 이처럼 인
간이 자연스럽게 행하기 마련인 생각과 행동에 대해 언급
하며 그것들을 올바르게 돌리려는 노력을 기울이도록 권
장하는 대목이 있다. 그중 하나가 '자신을 돌아보고 자기

자신을 이겨 내는 것'이다. 그런 문구들 중 내가 늘 되새기
며 반성하는 문구들이 있다. 〈헌문〉편 32장이 그중 하나다.

> 남이 속일 것이라고 미리 짐작하지 말고, 남이 믿지 않을 것이라고
> 미리 억측하지 말아야 한다. 그러나 그런 것을 먼저 깨닫는 사람이
> 라면 현명한 사람이 아닌가.
> -〈헌문〉편 32장

세상이 어지럽기 때문에 모든 사람이 자기를 속일 것이
라 속단하고 또 남이 자기를 믿지 않을 것이라고 미리 의
심하기 쉽지만 이것은 바람직한 태도가 아니다. 세상을
살아 보면 믿을 만한 사람이 의외로 많다. 또 자기 말이
나 행위를 믿어 주는 사람도 의외로 많다. 그러나 남이 나
를 속이려 하면 이를 미리 깨닫고 속지 말아야 현명한 사
람이다. 따라서 사기를 당했다면 그 사람이 나쁘다고 욕하
기 전에 자기의 어리석음을 먼저 반성해야 한다. 사기를
당한 것이 실은 자신의 허욕 때문이 아닌가 반성하고 그런
일이 되풀이되지 않도록 자기 마음을 단속하는 것이 중요
하다. 다른 사람이 나를 속일 수 있고 반대로 다른 사람이
나를 믿지 않을 수 있는 가능성을 인정하고 미리 예측한다

면, 그에 대한 대비를 할 수 있기 때문에 피해를 최소화할 수 있다. 공자는 여기서도 '원망'보다는 '자기수행'과 '자기반성'을 강조했다. 결국 자기 마음을 단속하고 스스로를 돌아보는 것이 인생의 가장 큰 지혜로움이라고 생각한 것이다.

법정 스님이 자신의 승방에 둔 시계를 도둑맞은 일이 있다. 이 일로 스님이 가장 부끄럽게 생각한 것은 남이 훔치고 싶을 만큼 좋아 보이는 시계를 갖고 있었다는 사실이라고 한다. 그래서 더 나빠 보이는 시계를 사려고 했지만 중고품 시계방에서 마침 도둑이 팔고 간 자신의 옛 시계를 다시 사 오게 되었다고 한다. 속임을 당하고 배신을 당하고 심지어 도둑을 당해도 자신을 반성하는 마음은 참으로 아름답다. 도둑을 맞았는데도 자신을 엄하게 책하고 도둑에 대해서는 가벼이 책했으니 도둑조차 세상을 원망하지는 않았으리라. 이러한 것에 대하여 공자는 다음과 같이 말씀했다.

자기 자신에 대하여는 엄중하게 책하고, 남에게는 가벼이 책한다면, 곧 원망으로부터 멀어질 것이다.

-〈위령공〉편 14장

사람들은 보통 자기 자신에 대해서는 후하고 남에게는 박한 법인데 반대로 자신에 대해서는 엄하게 책하고 남에 대해서는 너그럽게 대하라는 말씀이다. 그러면 사람들이 원망하지 않게 된다는 것이다. 이것이 자기를 극복하고 예로 돌아가는 길인데 공자는 이를 가리켜 인(仁)이라고 했다. 〈안연〉편 1장의 말씀이 그에 대한 것이다.

> 자기를 이겨 내고 예로 돌아가는 것이 인이다.
> -〈안연〉편 1장

안연이 인(仁)에 대해 묻자 공자가 대답한 내용이다. 자기의 사사로운 욕망을 이겨 내서 예를 회복하는 것이 인이라고 하면서, 자기의 사사로운 욕망을 이기고 예를 회복한다면 천하가 인으로 돌아갈 것이라고 말씀했다. 안연이 이에 자세한 조목을 듣고자 청하였더니 "예가 아니면 보지 말고, 예가 아니면 듣지 말고, 예가 아니면 말하지 말고, 예가 아니면 행동하지 말라."라고 답하였다. 보는 것도 듣는 것도 말하는 것도 행동하는 것도 모두 예에 따라야 한다는 말씀이다. 이것이 바로 자신을 이기고 예로 돌아가는 길이라는 말씀이다. 이렇게 자신을 예에 맞춰 엄격하게 만들

남이 속일 것이라고 미리 짐작하지 말고,

남이 믿지 않을 것이라고 미리 억측하지 말아야 한다.

그러나 그런 것을 먼저 깨닫는 사람이라면 현명한 사람이 아닌가.

不逆詐 不億不信 抑亦先覺者 是賢乎
불역사 불억불신 억역선각자 시현호
-〈헌문〉편 32장-

자기 자신에 대하여는 엄중하게 책하고,

남에게는 가벼이 책한다면, 곧 원망으로부터 멀어질 것이다.

躬自厚 而薄責於人 卽遠怨矣
궁자후 이박책어인 즉원원의
-〈위령공〉편 14장-

자기를 이겨 내고 예로 돌아가는 것이 인이다.

克己復禮 爲仁
극기복례 위인
-〈안연〉편 1장-

때 인에 도달할 수 있다고 했다. 극기복례의 뜻을 조금 더 쉽게 설명한 것이 다음의 문구다.

자기가 바라지 않는 일을 남에게 행하지 말아야 한다.
-〈안연〉편 2장

중궁(仲弓)이 인에 대해 묻자 "문을 나서면 큰손님을 만난 것처럼 하고, 백성을 부릴 때에는 큰 제사를 맞는 것처럼 하고, 자기가 원하지 않는 것을 남에게 베풀지 않으면, 나라에 있어서도 원망하는 사람이 없을 것이고 집안에 있어서도 원망하는 사람이 없을 것이다."라고 대답한 내용의 한 부분이다. 두 개의 문구를 합쳐 생각하면 자신에게는 예에 따라 엄격히 대하고, 다른 사람을 대할 때는 마치 자신을 사랑하듯 내가 원하지 않는 일을 행하지 않도록 조심하는 예의, 그것이 바로 인이라는 것을 알 수 있다. 즉 인을 실천하는 방식이 예인 것이다. 사랑함에 있어서는 나와 남을 가르지 않는 것, 그리고 엄격함의 잣대를 들이댈 때는 남이 아닌 나에게 향하는 것, 그렇게 자신을 돌아보라는 것이 공자의 가르침이다. 너무도 평범하지만 실천하기가 또한 어려운 것이 공자의 가르침이 아닐까 싶다. 그래

서 《논어》는 잘 알지만 공자와 같은 사람을 쉬 찾아볼 수 없는 것이 아닐까. '나를 먼저 돌아보기' 이것은 내가 평생 숙제로 생각하는 문구다.

공자의 말씀 중 포퓰리즘과 후배에 대한 조언은 특히 현대인들에게 유익한 지혜를 담고 있는데, 이 또한 자기를 돌아보는 것과 연관이 있다.

> 많은 사람이 미워하더라도 반드시 살펴보아야 하며, 많은 사람이 좋아하더라도 반드시 살펴보아야 한다.
> -〈위령공〉편 27장

어떤 일을 사리와 의義에 따라서 판단하지 않고 대중적 지지도에 따라 판단하면 안 된다는 말씀이다. 일반적으로 대중적인 선호도가 사회적으로 큰 힘을 발휘하기 때문에 일부 사람은 자기에게 유리한 바를 옳은 것처럼 만들기 위하여 대중을 선동하기 쉽다. 그러나 99명이 지지하고 단 1명이 반대하더라도 그 한 사람의 생각이 사리에 맞고 의로울 수가 있다. 따라서 많은 사람이 좋아하건 미워하건 이에 구애되지 말고 반드시 그 일이 의로운지를 객관적으로 살펴보아야 한다고 공자는 충고한다.

99명이 반대하고 단 1명이 찬성하더라도 옳았던 일은 인류 역사에 얼마든지 있었다. 그중 가장 유명한 것은 이탈리아의 천문학자 갈릴레오 갈릴레이의 지동설일 것이다. 그는 독실한 가톨릭 신자였지만, 지동설을 주장했기 때문에 로마 가톨릭의 종교재판에서 이단으로 판정받고 지동설 철회를 강요당했으며 말년에는 숨어 살아야 했다. 하지만 갈릴레오가 죽은 후, 350년이 지나서야 로마 교황 바오로 2세가 당시의 재판이 잘못되었다고 사죄를 했다. 그리고 지동설은 오늘날 누구나 믿는 정설이 되었다. 우리는 나치즘 같은 전체주의 체제에서 개인의 자유가 말살되는 것이 얼마나 끔찍한 일인가를 잘 알고 있다. 하지만 민주주의에서도 다수결의 원칙 못지않게 중요한 것이 소수자 보호이다. 오늘의 민주주의는 투표에 의한 다수결로 운용될 수밖에 없는데 대중을 선동하여 여론투표나 바람몰이에 휩싸이면 사리에 맞고 의로운 판단이 안 되는 것이다. 많은 사람이 좋아하건 미워하건 이에 구애되지 말고 반드시 그 일이 의로운지를 객관적으로 살펴보아야 한다는 공자의 말씀은 시대가 지날수록 더욱 그 빛을 발하는 것이다.

흔히 선배들은 미래의 주인인 후배들을 낮추어 보고 격정을 하는 경향이 있다. 하지만 공자는 오히려 후배들이

두려운 존재라고 했다. 여기서 두렵다는 뜻은 우리보다 더 나아서 외경하게 된다는 뜻이다.

후배들이란 두려운 존재이니, 장래의 그들이 오늘의 우리만 못할 것임을 어찌 알겠는가? 사십이나 오십이 되어도 이름이 알려지지 않는다면 그는 두려워할 게 못 되는 사람이다.
-〈자한〉편 22장

여기서 나 자신의 입장을 생각해 보고자 한다. 나도 선배에게 두려운 존재였는지, 또 내가 두려워하는 후배들이 있는지. 나는 1962년에 가야금 역사상 최초로 현대 가야금 곡 〈숲〉을 작곡했다. 내가 최초로 작곡을 했다는 것은 스승도 선배도 없음을 의미한다. 뿐만 아니라 그 당시 가야금 계에는 '작곡'이나 '작곡가'의 개념조차 없었다. 나는 '작곡'이라는 개념을 서양음악에서 배웠다고 할 수 있다. 아무튼 나는 가야금 작곡에 있어서 선배가 전혀 없다. 나의 선배 가야금 연주가들, 특히 명인들은 모두 가야금 산조散調의 대가여서 일생 오직 산조를 연주했다. 산조는 조선조 후기(19세기 후반)에 형성된 음악 형식인데, 기교적으로나 예술적으로 그 안에 모든 것을 다 담고 있고 아무리

자기가 바라지 않는 일을 남에게 행하지 말아야 한다.

己所不欲 勿施於人
기소불욕 물시어인
-〈안연〉편 2장-

많은 사람이 미워하더라도 반드시 살펴보아야 하며,

많은 사람이 좋아하더라도 반드시 살펴보아야 한다.

衆惡之 必察焉 衆好之 必察焉
중오지 필찰언 중호지 필찰언
-〈위령공〉편 27장-

후배들이란 두려운 존재이니, 장래의 그들이

오늘의 우리만 못할 것임을 어찌 알겠는가?

사십이나 오십이 되어도 이름이 알려지지 않는다면

그는 두려워할 게 못 되는 사람이다.

後生可畏 焉知來者之不如今也 四十五十而無聞焉 斯亦不足畏也已
후생 가외 언지래자지불여금 야 사십오십이무문언 사역부족외야이
-〈자한〉편 22장-

여러 번 연주해도 끝없이 새로운 맛을 느끼게 되는 음악이다. 그래서 가야금 연주가로서 일생 산조만 연주해도 충분하다고 할 수 있다. 전통적으로 산조의 명인들은 일가를 이루면 그 가락을 누구누구 류流라는 이름으로 후대에 전승하게 되는데, 현재 유명한 가야금 산조의 유파流派는 약 열 개 정도이다. 내가 이룬 가야금 산조를 '정남희제丁南希制 황병기류黃秉冀流'라고 하는데, 정남희라는 명인의 가락을 기본으로 삼아 황병기가 완성한 산조라는 뜻이다. 산조에서 어떤 가락을 만드는 것은 작곡이라 하지 않고 '짠다'고 한다. 마치 목수가 가구를 짜는 것과 같은 개념이다. 목수가 아무리 아름다운 농을 짰더라도 그것을 자신의 작품이라고 생각하지는 않는다. 그저 자기가 잘 짠 가구라고 생각하고 또 주위 사람들도 그렇게 생각한다.

나는 여러 산조의 명인들에게 가야금을 배웠지만 주된 스승은 김윤덕 선생님이다. 김 선생은 1940년대에 전설적인 명인인 정남희에게 사사하여 바로 그 산조를 1950년대에 나에게 전수해 주었다. 김 선생은 1960년대에 우리나라에서 최초로 가야금 산조 인간문화재로 지정되자마자 나에게 그의 전수자가 될 것을 권유했지만, 나는 거절했다. 옛것을 있는 그대로 보존하는 인간 민속촌 같은 존재가 되

고 싶지 않았기 때문이다. 그보다는 우리 시대의 새로운 작품을 창작하고 싶었다. 당시 김 선생을 비롯한 나의 가야금 선배들은 내가 가야금으로 무엇을 하는지 이해할 수 없었지만, 특이하고 별난 가야금 후배로 생각하고 거의 무조건 사랑해 준 것 같다. 김 선생은 1960년대에 '김윤덕류 가야금 산조'를 짰지만, 나는 김 선생이 처음으로 전수해 준 정남희 산조에만 전념하고 각고의 노력으로 이 산조를 보충한 '정남희제 황병기류'를 짠 것이다. 참고로 덧붙이면 정남희는 6.25 전쟁이 나자 바로 월북하여 북한에서 인민배우까지 된 분이기 때문에 내가 직접 배울 수는 없었다.

1962년 이래 나의 뒤를 이어 수많은 작곡가들이 가야금 곡을 창작했다. 1990년대부터는 전통적인 12현 가야금보다 줄 수를 늘린 17현, 18현, 21현 가야금이 제작되고 현재는 25현 가야금이 가장 널리 쓰이기 때문에, 이러한 개량 가야금들을 위한 곡들도 많이 창작되었다. 특히 요즈음에는 서양음악과의 크로스오버를 위한 퓨전 가야금곡이 많이 창작되고 있다. 나의 가야금 후배들을 보면 우선 그 수가 엄청 많아졌고 창작 방향이 다양해졌으며 예술적 감각이나 연주 기교에 있어서도 나보다 우수한 사람들이 많다고 생각한다. 그래서 나는 후배들에 대한 기대가 크고 그들을

두렵게 생각한다. 하지만 나는 나의 선배들과 달랐듯이 나의 후배들과도 전혀 다르기 때문에 그들과 경쟁관계에 있지는 않다고 생각한다. 음악을 물에 비유하면 나의 후배들은 여러 가지 청량음료와 이온음료처럼 맛있는 음악을 만들려고 하는 데 비해, 나는 그저 생수, 더 나아가서 깊은 산속의 약수처럼 순수한 물 같은 음악을 만들려고 했다. 더 쉽게 말하면, 나의 후배들은 재밌는 음악을 만들고 있는데, 나의 음악은 재미없는 음악이라고 생각한다. 법정 스님이나 소설가 김훈처럼 음악보다는 조용한 것을 선호하는 분들이 내 음악을 좋아한다고 하는데, 그 이유가 바로 내 음악이 재미없기 때문인 것 같다.

공자는 후배들이 두려운 존재이지만, 어느 후배가 불혹不惑의 나이인 마흔 살이나 지천명知天命의 나이인 쉰 살이 되도록 이름이 알려지지 않는다면 두려워할 대상이 못 된다고 한다. 공자의 이 지적은 특히 음악의 경우에 더 심하다. 음악가는 스무 살이나 아무리 늦더라도 서른 살까지 이름이 알려지지 않으면 두려운 존재가 못 된다. 미술이나 문학에서는 마흔 살이 넘어서 대성한 사람이 많지만, 음악은 동서고금을 통해서 서른 살을 넘어 대성한 사람이 없다. 음악의 꽃은 연주인데 연주는 스포츠처럼 육체적 행위이기 때문에

스무 살 이전에 그 기교를 숙달하여야 하기 때문이다.

그런데 이 말씀은 잘 살펴보면 두 가지의 뜻을 가지고 있다. 나보다 연륜이나 경험 면에서 약한 후배들은 성장의 잠재력을 가지고 있기 때문에 미래의 그를 생각했을 때 무시할 수 없는 존재라는 것이 그 첫 번째 뜻이다. 하지만 사십이나 오십이 되어도 이름이 알려지지 않는다면 그는 두려워할 필요가 없는 사람이라는 것은, 결국 나의 문제로 되돌아온다. 즉 스스로가 어느 정도 그 방면에서 이름을 알릴 정도의 나이가 되었어도 알려지지 않는 존재라면 물리적 나이만 먹었을 뿐이지 학문적 성취는 없었다는 뜻이다. 곧 배우고 따라야 할 선배가 되지 못한 것이다. 그러므로 이 말씀은 단순히 후배를 두려워하라는 뜻에 그치는 것이 아니라 자신이 두려워하고 외경의 대상이 되는 선배가 되지 못할 수 있음을 두려워하라는 뜻이기도 하다. '자신을 돌아보라'라는 가르침과 연장선상에 있는 것이다. 대중의 판단에 휩쓸리는 것도 후배의 무능함을 탓하는 것도 결국엔 스스로를 반성하지 못한 것에 기인한다. 항상 자신을 돌아보면서 내가 큰 원칙에 흔들리지 않고 나아가고 있는지 자기 점검을 하는 것, 그것이 《논어》가 주는 커다란 가르침이 아닐까 한다.

6부

공자 가장 인간적인 성인

一以貫之
일 이 관 지

발분하면
밥 먹는 것도
잊다

《논어》에는 공자에 대한 글이 많이 나온다. 이 글들은 공자가 자신에 대하여 한 말씀도 있고, 다른 사람이 공자를 묘사한 글도 있다. 공자가 자기가 이런 사람이라고 직접 말씀한 자화상에 해당하는 구절부터 본다.

> 그(공자)의 사람됨은 발분하면 밥 먹는 것도 잊고, 즐거움으로 걱정을 잊으며, 늙음이 닥쳐오고 있다는 것도 알지 못하는 이(사람)다.
> -〈술이〉편 18장

초楚나라의 섭공葉公(섭葉 지방의 관리 심제량)이 공자의 제자

자로에게 공자의 사람됨에 대하여 묻자 자로가 대답하지 못했는데, 이 일을 공자에게 말하자, 공자가 "너는 왜 내가 이런 사람이라고 말하지 않았느냐."고 하며 일러준 말씀이다. 먹는 것도 걱정도 늙음이 밀어닥칠 것도 잊을 만큼 즐기며 살고 있다니, 사람들이 공자에게 "요즈음 어떻게 지내십니까?" 하고 물으면, "요즈음 늙는 맛이 황홀하오." 라고 대답할 법한 말씀이다.

분발하면 먹는 것도 잊는다는 것은 깨달음을 추구하기 위해 전력을 기울이다 보니 배고픔조차 잊는다는 뜻이다. 사실 인생에 있어서 먹는 것처럼 중요한 것은 없을 것이다. 불교 의식 중 최대 의식인 〈영산재靈山齋〉중 가장 중요한 절차가 '식당작법食堂作法'이라는 먹는 절차이다. 기독교에서 예수가 직접 기도한 〈주기도문主祈禱文〉은 그 짧은 말씀에서 "일용할 양식을 주시고……"라고 하느님께 먹는 데 대한 감사를 표하고 있다. 일상생활에서도 가장 가까운 사람인 '식구食口'는 문자 그대로 자기와 함께 '먹는 입'이라는 뜻이다. 우리나라 속담에도 "금강산도 식후경"이라는 말이 있듯, 먹는 것을 좋아하고 그렇지 않고를 떠나 먹고 힘을 내지 않으면 아무리 중요하고 좋은 것도 그렇게 보이지 않는 법이다. 먹는다는 것은 곧 살아 있음을 의미하기 때문

이다. 공자는 분발하면 이렇게 중요한 먹는 것조차 잊는다고 했다. 본래 공자가 식욕이 좋고 먹는 것을 중요시한 것을 감안하면 깨닫기 위해 탐구하는 자세가 얼마나 지극한지 알 만하다. 더불어 누구나 시달리게 마련인 걱정, 누구나 한탄하는 늙음까지 잊을 정도로 진리 탐구의 재미에 푹 빠져서 사는 사람이 바로 나(공자)라고 표현했다.

나는 1999년 1월 초에 서울대 병원에서 대장암 수술을 받았다. 병원에 입원하여 수술을 받은 것은 평생 처음이었다. 수술을 마치고 회복 운동을 하기 위하여 링거 병을 주렁주렁 매단 카트를 힘겹게 밀며 입원실 복도를 돌아다녔는데, 어느 날 밤에 남쪽 창문으로 멀리 보이는 시계탑이 조명을 받아 꿈속처럼 아름답게 보였다. 죽음에 직면하면서 비참한 지경에 달하니까 역으로 소녀처럼 아름다운 가야금곡을 작곡하고 싶은 발분망식의 충동이 일었다. 3주 만에 퇴원하자 악상을 가다듬어 바로 가야금 독주곡 〈시계탑〉을 완성했다. 이 곡은 모두 5장으로 이루어지는데, 1장은 서주이며, 2장은 소녀의 뮤직 박스에서 나오는 사랑스러운 '시계탑' 소리이고, 3장은 한바탕 흐드러지게 추는 무곡이며, 마지막 5장은 깜깜한 어둠 속에서 아름다운 빛들이 반딧불처럼 아른거리는 환상을 표현하고 있다. 뿐만

그(공자)의 사람됨은 발분하면 밥 먹는 것도 잊고,

즐거움으로 걱정을 잊으며, 늙음이 닥쳐오고 있다는 것도

알지 못하는 이(사람)다.

其爲人也 發憤忘食 樂以忘憂 不知老之將至云爾
기위인야 발분망식 낙이망우 부지노지장지운이
-〈술이〉편 18장-

아니라 3월에는 수술 후유증으로 기저귀를 차고 있으면서
도 여의도 영산홀에서 가야금 연주를 했으며, 5월에는 멀
리 독일 하노버의 현대음악제에 참가하여 가야금 독주를
했다. 이때 《논어》의 발분망식을 경험한 것 같다. 어떠한
악조건 속에서도 사람이 발분하면 오히려 더 뛰어난 정신
활동을 할 수 있음을 깨닫게 된 소중한 경험이었다.

나는 나면서부터
안 사람이
아니다

유학자 중에는 공자를 천재라고 생각하는 사람이 많지
만, 공자 자신이 자기는 나면서부터 안 사람이 아니라 옛
것, 즉 예로부터 내려오는 고전적인 문화와 학술을 좋아해
서 부지런히 찾아 배운 사람일 뿐이라고 했다.

> 나는 나면서부터 안 사람이 아니다. 옛것을 좋아하여 부지런히 알
> 기를 추구한 사람이다.
> -〈술이〉편 19장

천재가 중요시되는 분야는 예술 중에서도 특히 음악 분

야다. 세계적인 악성들은 10대 이전에 세상을 놀라게 한 천재들이었다. 그러나 헝가리 작곡가 겸 특히 20세기 음악교육학자로 최고의 명성을 지닌 졸탄 코다이^{Zoltan Kodaly}는 "20대 이전의 음악의 신동들은 주목할 가치가 전혀 없다."라고 했다. 위대한 음악가로 대성하려면 천재뿐만 아니라, 공자가 말씀한 '호고민이구지자^{好古敏以求之者}' 즉 '옛 고전을 좋아해서 부지런히 알기를 추구하는 사람'이어야 하기 때문이다. 즉 위의 공자 말씀은 평범한 사람도 모두 옛것을 좋아하고 부지런히 알기를 추구하면 자기와 같은 학식과 덕행을 겸비할 수 있다는 뜻에서 한 이야기다. 그런데 공자는 "나는 나면서부터 안 사람이 아니다."라고 했을 뿐만 아니라, 자기 자신이 아직 진정한 군자의 경지에 이르지 못했다는 말씀도 했으니 놀랍다.

> 학문에 있어서는 나도 남만 못하지 않겠지만 몸소 실천하는 군자에는 아직 이르지 못했다.
> -〈술이〉편 32장

진정한 군자는 배운 바를 몸소 실천하는 경지에 이르러야 하는데, 공자는 그러한 경지에 달하지 못했다고 스스로

말하고 있다. 겸양의 말씀이며 아는 것을 몸소 실천하는 것이 얼마나 어렵고 중요한가를 제자들에게 일깨우기 위한 말씀이지만, 이래서 공자가 더 존경스럽기도 하다. 이렇게 많은 것을 쌓았다고 인정받았지만 늘 겸손한 자세로 일관했던 공자는 자신의 학식과 덕행의 과정이 평생을 통해 어떤 단계로 나아갔는지를 다음과 같이 정리했다.

나는 열다섯에 배움에 뜻을 두었고, 서른에 서게(인격을 갖추게) 되었고, 마흔에 미혹되지 않게 되었고, 쉰에 천명을 알게 되었고, 예순에 귀가 순하게(듣는 바를 순조롭게 이해하게) 되었고, 일흔에는 마음이 원하는 바를 따라도 법도를 넘지 않게 되었다.
-〈위정〉편 4장

너무나 유명한 말씀이어서 누구나 한 번쯤은 들어 보았을 것이다. 지금도 흔히 40대를 불혹不惑의 나이, 60대를 이순耳順의 나이라고 부르는 것이 이 말씀에서 유래된 것이다. 열다섯에 배움에 뜻을 두었다는 것은, 예전에는 15세면 태학에 입학하여 《대학》을 공부하니 바로 이것을 일컫는 것이다. 서른에 서게 된다는 것은 도에 스스로 설 수 있는 것을 뜻하며, 마흔에 미혹되지 않는다는 것은 자연의 법칙

나는 나면서부터 안 사람이 아니다.

옛것을 좋아하여 부지런히 알기를 추구한 사람이다.

我非生而知之者 好古敏以求之者也
아비 생이지지자 호고민이구지자야
-〈술이〉편 19장

학문에 있어서는 나도 남만 못하지 않겠지만

몸소 실천하는 군자에는 아직 이르지 못했다.

文莫吾猶人也 躬行君子 則吾未之有得
문막오유인야 궁행군자 즉오미지유득
-〈술이〉편 32장

나는 열다섯에 배움에 뜻을 두었고,

서른에 서계(인격을 갖추게) 되었고,

마흔에 미혹되지 않게 되었고, 쉰에 천명을 알게 되었고,

예순에 귀가 순하게(듣는 바를 순조롭게 이해하게) 되었고,

일흔에는 마음이 원하는 바를 따라도 법도를 넘지 않게 되었다.

吾十有五而志于學 三十而立 四十而不惑 五十而知天命
오십유오이지우학 삼십이립 사십이불혹 오십이지천명
六十而耳順 七十而從心所欲 不踰矩
육십이이순 칠십이종심소욕 불유구
-〈위정〉편 4장

을 깨달아 지혜가 밝아지니 흔들리지 않는다는 뜻이다. 쉰에 천명을 안다는 것은 이치를 궁구하고 본성을 극진하게 하는 것이요, 예순에 귀가 순하게 된다는 것은 앎이 지극해져서 생각하지 않아도 깨닫게 되는 것을 말한다. 일흔에 원하는 바를 따라도 법도를 넘지 않는다는 것은 도를 의식하려고 애써 노력하지 않아도 이미 그것을 실천하고 있다는 것을 뜻한다. 공자는 자신이 이러한 단계를 거쳐 지금에 왔다는 것을 이야기함으로써 배우는 사람들도 자신이 원래 그렇게 태어났다고 탓하지 말고 한 단계 한 단계 차분히 밟아 나가면 성인의 경지에 이를 수 있음을 독려하고자 했던 게 아닐까.

서양에서는 20대의 청춘 시절이 인생의 전성기이고 그 이후에는 차츰 쇠퇴하는 것으로 보지만, 동양에서는 청춘 시절은 미숙한 단계이고 나이가 들수록 인간으로서 원숙해진다고 생각하는 것 같다. 서양미술에서 천사들이 대부분 청춘의 앳된 모습인 데 반하여, 동양미술에서 신선은 모두 노인의 당당하고 흐뭇한 모습인 것이 그 좋은 예이다. 공자가 말씀한 인생 최고의 단계는 "일흔에는 마음이 원하는 바를 따라도 법도를 넘지 않게 되었다."인데, 사람이 젊었을 때는 하고 싶은 것도 법도에 맞지 않아서 못

하고, 하기 싫은 것도 법도에 맞추느라 억지로 하지만, 일흔이 되니 하고 싶은 것을 마음대로 해도 다 법도에 맞더라는 것은 인간으로서 최고로 원숙한 단계에 달한 것을 의미한다. 공자는 72세까지 살았으니 당시로서는 아주 장수했다고 생각된다. 현대인의 나이로 환산하면 아마도 90대를 넘어서 살았다고 볼 수 있다. 결국 최고의 원숙한 단계는 죽기 직전이라는 의미이다. 지금은 정년을 기준으로 인생의 전성기가 끝났다고 생각하며 의기소침해하는 경우가 있다. 이것은 어디까지나 사회적 활동을 기준으로 생각한 것이다. 하지만 인격체의 완성을 위한 배움은 끝이 없다는 공자의 말씀을 돌아볼 때 성패의 기준, 인생의 전성기를 재정립해야 한다는 깨달음을 얻는다.

내가
어질고자 하면
곧 인이 찾아온다

공자는 심오한 자신의 도道가 사실은 '하나'로 관통되어 있다고 설명했다.

나의 도는 하나로 관통되어 있다.

-〈이인〉편 15장

이 말씀은 자신의 수제자인 증자曾子에게 한 말씀인데, 증자는 여기서 '하나'란 충서忠恕의 의미라고 했다. '충'은 성심성의이며 '서'는 남을 너그럽게 받아들인다는 뜻이다. 즉 유교의 최고 가치인 인仁을 의미한다. 그러나 공자는 《논

어》에서 인에 대한 말씀은 거의 하지 않았다. 예수가 기독
교의 '사랑'이나 석가모니가 불교의 '자비'에 대한 말씀을
거의 하지 않은 것과 마찬가지라 하겠다. 우리가 살아가는
데 있어서 '인생'에 대해서 거의 말하지 않는 것도 마찬가
지일 것이다. 인생은 우리 삶 전체에 녹아 있기 때문에 딱
집어서 "이것이 인생이다."라고 할 수 없다. 《논어》에서 공
자는 인에 대하여 상대방과 때와 곳에 따라 다르게 말씀할
뿐, 인을 따로 집어서 설명하지 않았는데 이것이 오히려
당연한 것 같다. 그렇기에 나의 도는 인이라 하지 않고 하
나로 관통되어 있다고 말씀한 것일 테다. 그럼에도 공자의
인을 넌지시 알 수 있는 《논어》의 문구들이 있는데, 여기서
그 예를 하나 보자.

사람이 자기 자신을 깨끗이 하고 나아가면 그 깨끗함을 편들어 주
어야지 그의 과거지사에 구애될 게 없다.
-〈술이〉편 28장

공자가 평상시에 더불어 말하기 어려운, 호향互鄕이라는
저급한 마을에서 찾아온 아이들과 만나는 것을 제자들이
당황스러워하자 제자들에게 한 말씀이다. 공자의 인은 바

나의 도는 하나로 관통되어 있다.

吾道一以貫之
오도일이관지
-〈이인〉편 15장-

사람이 자기 자신을 깨끗이 하고 나아가면 그 깨끗함을

편들어 주어야지 그의 과거지사에 구애될 게 없다.

人潔己以進 與其潔也 不保其往也
인결기이진 여기결야 불보기왕야
-〈술이〉편 28장-

인은 멀리 있는 것일까? 내가 어질고자 하면 곧 인이 찾아온다.

仁遠乎哉 我欲仁 斯仁至矣
인원호재 아욕인 사인지의
-〈술이〉편 29장-

로 사람과 사물을 대하는 너그러운 포용력인 것이다. 그 사람의 과거에 얽매여 지금의 노력을 폄하하지 말고 현재의 발분과 노력에 더 점수를 주고 인정하라는 이 말씀을 통해 그 사람이 갖는 물리적 조건보다 내적인 마음가짐에 더 관심을 기울여야 한다는 것을 되새기게 된다. 마음가짐이라는 점에 중점을 둔 공자의 생각은 다음 문구에서 더 확실하게 나타난다.

인은 멀리 있는 것일까? 내가 어질고자 하면 곧 인이 찾아온다.
-〈술이〉편 29장

인은 마음의 덕이기 때문에 내 안에 있는 것인데도 사람들은 멀리 있다고 생각한다. 공자는 인을 행하는 것은 자신에게 달린 것이므로 어질고자 노력하면 인에 도달하니 노력을 게을리하지 말라고 한다. 인생을 살면서 생각만으로 그치고 실천하지 않을 때, 혹은 나에게 없는 것이라고 속단하고 포기하게 될 때마다 공자의 이 말씀은 나의 마음가짐을 끊임없이 되돌아보게 하는 채찍처럼 따끔하게 울린다.

가난 속에서
즐거움을 찾다

공자는 재물이 많아서 부유하거나 높은 지위를 가진 신분상 귀한 사람이 아니었지만, 자신에게 주어진 조건 속에서 삶의 즐거움을 만끽한다는 하나의 시구와 같은 멋진 말씀을 했다.

거친 밥을 먹고 물을 마시고 팔을 굽혀 베개 삼고 있어도, 즐거움은 그 가운데 있다. 의롭지 않게 부귀해지는 것은 내게는 뜬구름과 같다.

-〈술이〉편 15장

우리나라 노래에 자주 나오는 "나물 먹고 물 마시고 팔을 베고 누우니, 대장부 살림살이 이만하면 넉넉하다."는 가사의 출처가 바로 《논어》인 것이다. 그만큼 위의 공자 말씀은 우리 선인들에게 깊은 감동을 주었다. 나는 중학생 시절에 영어 단어 중 가장 긴 단어라는 'floccinaucinihilipilification'을 외었는데 공교롭게도 그 뜻이 '부귀공명을 뜬구름처럼 여기는 것'이어서 재미있었던 기억이 난다.

그렇다고 공자는 부유한 것이나 귀한 것을 나쁘게 본 것은 아니다. 다만 의롭지 않은 부귀공명을 멸시했을 뿐이다. 거친 밥을 먹고 물을 마시는 것을 즐긴다는 의미가 아니라, 설령 거친 밥을 먹고 물을 마시더라도 즐거움의 기준이 바뀌지 않는다는 뜻이다. 그것은 지금 비록 돈과 명예가 없더라도 배움의 즐거움, 인을 이루어 인격체로 성장하려는 정진의 즐거움이 변하지 않는다는 의미이다. 즐거움의 원천이 현실 상황 때문에 바뀌는 것을 경계하여서 공자는 의롭지 않은 부귀공명을 뜬구름이라 이른 것이리라. 그렇기 때문에 부유한 것이 추구할 만한 가치가 있다면 천한 직업도 마다하지 않겠다는 다음과 같은 말씀을 하셨다.

부유한 것이 만약 추구할 만한 일이라면, 비록 채찍을 드는 천한 일이라도 나는 그것을 하겠다. 만약 추구할 게 못 되는 것이라면 내가 좋아하는 길을 따르겠다.

-〈술이〉편 11장

채찍을 드는 일이란 마부의 일을 뜻한다. 마부는 당시 천대받던 직업이었다. 그런데 공자는 부가 추구할 만한 것이면 그것이 아무리 천대받는 것이라도 부 그 자체를 이룩하는 데 힘을 쏟겠다고 하였다. 하지만 그렇지 않다면 내가 좋아하는 길을 따르겠다고 하면서 돈을 버는 일보다 자신이 좋아하는 일을 하겠다고 밝혔다. 공자에게는 부를 취하는 것보다 도를 행하는 것이 더 중요한 일이기에 이렇게 이야기한 것으로 생각된다. 공자가 무엇에 더 가치를 두었는지를 생각해 볼 수 있게 하는 대목이다.

이렇게 부귀공명을 초월해 자신이 진정 가치 있다고 생각하는 것에 최선을 다한 공자지만 사람들의 시기와 멸시의 대상이 되었을 터이니 외로웠을 것 같다. 최고의 지성이나 최고의 인자仁者의 경지에 달한 사람은 그것을 알아주는 사람이 적으니 어찌 외롭지 않겠는가. 하지만 공자는 역시나 사람들의 인정에 매달리지 않았다. 자신의 학문과

거친 밥을 먹고 물을 마시고 팔을 굽혀 베개 삼고 있어도,

즐거움은 그 가운데 있다.

의롭지 않게 부귀해지는 것은 내게는 뜬구름과 같다.

飯疎食飲水 曲肱而枕之 樂亦在其中矣 不義而富且貴 於我 如浮雲
반소사음수 곡굉이침지 낙역재기중의 불의이부차귀 어아 여부운
-〈술이〉편 15장

부유한 것이 만약 추구할 만한 일이라면,

비록 채찍을 드는 천한 일이라도 나는 그것을 하겠다.

만약 추구할 게 못 되는 것이라면 내가 좋아하는 길을 따르겠다.

富而可求也 雖執鞭之士 吾亦爲之 如不可求 從吾所好
부이가구야 수집편지사 오역위지 여불가구 종오소호
〈술이〉편 11장

하늘을 원망하지도 않고 사람들을 탓하지도 않는다.

낮은 것을 배워서 위의 것에까지 도달했으니

나를 알아주는 이는 하늘일 것이다.

不怨天 不尤人 下學而上達, 知我者 其天乎
불원천 불우인 하학이상달, 지아자 기천호
-〈헌문〉편 36장

덕은 하늘은 알아줄 것이라며 자기 신념을 버리지 않았다.

하늘을 원망하지도 않고 사람들을 탓하지도 않는다. 낮은 것을 배워서 위의 것에까지 도달했으니 나를 알아주는 이는 하늘일 것이다.

-〈헌문〉편 36장

하늘을 원망하지도 않고 사람을 탓하지도 않으며, 태어나면서부터 안 사람이 아니라 낮은 것부터 꾸준히 배워 위의 것에까지 도달한 사람이지만 이런 것을 누가 알아주겠는가, 하늘만이 알아줄 것이라고 한 말씀에서 얼핏 공자의 인간적인 외로움이 느껴지기도 한다. 하지만 그 외로움은 추운 겨울 여전히 푸르른 소나무의 그것처럼 청아하다. 어떠한 일이 있더라도 뜻을 굽히지 않고 자신의 길을 올곧게 가는 것은 누가 알아줄 것을 기대해서가 아닐 것이다. 남이 알아주지 않아도 성내지 않는 군자다움이 묻어 나오는 대목이다. 내가 가야금 연주자의 길을 가면서도 늘 인정받지만은 않았다. 〈미궁〉의 경우는 연주 금지를 받을 정도로 사람들의 몰이해에 묻히기도 했다. 하지만 이럴 때마다 공자의 올곧음은 나에게 큰 힘이 되었다. 공자의 꿋꿋한 기

개와 청아한 자존심은 포기하고 싶은 순간마다 나의 등을
다독이는 따뜻한 손과도 같다.

사람이
먼저다

《논어》의 열 번째 편 〈향당〉편은 공자의 일상적인 모습을 제자들이 본 대로 기록한 것이다. 성인이 말한 도란 일상에서 벗어나지 않기 때문에 공자의 평소 행동거지를 문인들이 모두 자세히 살펴보고 상세하게 기록한 것이다. 읽다 보면 공자의 일거수일투족이 세세하게 쓰여 있어 이런 걸 다 기록할 필요가 있는가라는 의구심이 들지만, 제자들의 입장에서 보면 스승이 하나하나 구구하게 의식을 해서가 아니라 작은 것 하나를 행함에도 자연스럽게 예에 맞는 것을 보며 이를 후세에 남기고 싶었을 것이다. 예를 들어 4장 "서 계실 때는 문 가운데 서지 않고, 드나들 때는

문지방을 밟지 않으셨다." 6장 "평소에 입는 갖옷은 길게 하셨지만, 오른쪽 소매는 짧게 하셨다."를 보면 얼핏 그 행동의 뜻이 이해가 안 가기도 한다. 그런데 4장의 문 가운데 서지 않는 것은 문 가운데가 임금이 출입하는 곳이고 문지방을 밟는 것은 조심스럽지 못한 것이기 때문에 공자는 그렇게 하지 않은 것이다. 또 6장 평소 보온을 위해 갖옷은 길게 하지만 오른쪽 소매를 짧게 한 것은 일하기에 편하게 하고자 했기 때문이다. 또 9장은 "자리가 단정하지 않으면 앉지 않았다."인데, 여기서 '자리가 단정하지 않다'는 것은 '자리를 예에 맞지 않게 깐다'는 뜻이다. 바른 것에서 마음이 편안한 법인데 앉는 자리가 예에 맞지 않았으니 앉지 않았던 것이다.

한편 공자의 식생활에 대한 8장의 내용은 읽으면서 꽤 재미가 있다. "밥은 곱게 찧은 것을 싫어하지 않았고, 회는 잘게 썬 것을 싫어하지 않았다. 밥이 쉬어 맛이 변한 것과 생선과 고기가 상한 것을 드시지 않았다. 색이 나쁜 것도 드시지 않았고 냄새가 나빠도 드시지 않았다. 잘못 익힌 것도 드시지 않았다. 식사 때가 아니면 드시지 않았다. 썬 것이 반듯하지 않아도 드시지 않았고 간이 제대로 되지 않은 것도 드시지 않았다. 고기를 비록 많이 들었어도 식성

을 잃도록 들지는 않았다. 오직 술만은 일정한 양이 없었으나 난잡하게 되는 일은 없었다. 받아 온 술과 사 온 고기포는 먹지 않았다. 생강은 물리치지 않았으나 많이 먹지는 않았다." 음식 하나하나를 선택함에도 예에 맞는 것을 취하고, 그 양을 취할 때도 절도가 있었으니 과연 공자는 생활 속에서 예를 실천한 분이었다는 것을 알 수 있다.

그런데 이렇게 예에 맞는 공자의 일상을 전하는 〈향당〉편에서 공자가 생각하는 도리를 확연하게 알 수 있는 문구가 있어 나는 그것을 늘 마음에 담아 둔다.

> 마구간이 불에 탔는데 공자가 퇴근하시어 "사람이 다쳤느냐?" 물으시고, 말에 대하여는 묻지 않았다.
>
> -〈향당〉편 12장

당시로서는 마구간에 불이 난 것은 큰 사고이고 재산 피해도 컸겠지만 공자는 혹시 사람이 다쳤느냐고 묻고 말에 대해서는 묻지 않았다는 일화다. 솔직하게 그냥 한번 읽고 넘어갈 구절이라 생각할 수도 있다. 하지만 한 번 더 생각해 보면 공자가 사람을 얼마나 중히 여겼는지를 알 수 있는 구절임에 틀림없다. 자기 집 마구간에 불이 났으면 우

선 말이 어떻게 되었나부터 물을 법하지만, 마구간과 직접 관계가 없는 사람에 대해서 물은 것은, 그 안에 혹시 사람이 있지 않았는지, 불을 끄던 사람이라도 다치지 않았는지를 물은 것이다. 말이 귀하지 않은 것이 아니라 말보다 사람이 더 귀했기 때문에 순간적으로 나온 행동일 것이다. 이렇듯 공자는 항상 사람이 먼저였다. 사람을 가장 중심에 두고 자애로움으로 사람을 끌어안으려 했던 것이다. 이런 공자의 인품을 가장 잘 드러낸 것이 〈술이〉편의 다음 기록일 것이다.

> 공자는 온화하면서도 엄했으며, 위엄이 있으면서도 사납지 않았고, 공손하면서도 편안했다.
>
> -〈술이〉편 37장

사람은 온화한 게 좋지만 온화한 사람은 우유부단해서 큰일을 박력 있게 수행하기 어려운 경우가 있는데, 공자는 온화하면서도 엄했다고 한다. 또한 위엄 있는 사람은 사납게 보이기 쉽지만 공자는 위엄이 있으면서도 사납지는 않았다고 한다. 마지막으로 공손한 사람은 지나친 공손함으로 상대방을 불편하게 만들기 쉬운데, 공자는 공손하면서

도 상대방에게 부담을 주지 않고 편안했다고 하니 가히 만인의 모범이 될 인품을 지닌 분이라고 할 수 있을 것이다.

이처럼 만인의 모범이 될 만한 분을 우리 주위에서 만나 볼 수 있을 것 같지 않다. 그것은 우리 주위에서 예수나 석가모니 같은 인물을 만나는 것만큼이나 어려운 일일 것이다. 그러나 이러한 인품의 편모를 지닌 분들은 우리 주위에서도 찾을 수 있을 것 같다. 예를 들어 나의 선친도 그중 한 분이었다고 생각한다. 선친은 자기 관리를 철저히 하는 분이었다. 회사에서 퇴근할 때 자가용을 두고도 약 30분간 걸어서 귀가했고, 귀가하면 손발을 씻고 손수 옷을 갈아입고 자신의 거처인 사랑방 청소를 직접 하고 자리를 깔았다. 방 안의 정리 정돈을 철저하게 하여 정전이 되어 깜깜한 속에서도 조금도 당황하지 않았다. 고요한 것을 즐겨서 TV는 물론 라디오도 일체 안 듣고 신문만 열심히 읽었으며 한국 소설은 잔소리가 많아서 못 읽겠다고 하면서 오직 중국 고전을 원문으로 읽었다. 또 불필요한 말은 일체 안 하셨다. 내가 아버지 앞에서 하품을 하다가 혼난 기억이 난다. 어떻게 젊은 놈이 대낮에 하품을 하느냐면서, 너 내가 하품하는 것을 본 일이 있느냐고 야단을 치시는데, 새삼스럽게 생각해 보니 아버지가 하품하는 모습을 본

마구간이 불에 탔는데 공자가 퇴근하시어

"사람이 다쳤느냐?" 물으시고, 말에 대하여는 묻지 않았다.

廐焚 子退朝曰 傷人乎 不問馬

구분 자퇴조왈 상인호 불문마

-〈향당〉편 12장-

공자는 온화하면서도 엄했으며, 위엄이 있으면서도 사납지 않았고,

공손하면서도 편안했다.

子溫而厲 威而不猛 恭而安

자온이려 위이불맹 공이안

-〈술이〉편 37장-

공자는 다음 네 가지를 끊으셨다. 억측(근거 없는 추측),

기필(꼭 되어야 함), 고집, 독존이 그것이다.

子絶四 毋意 毋必 毋固 毋我

자절사 무의 무필 무고 무아

-〈자한〉편 4장-

일이 떠오르지 않았다. 〈향당〉편에 기록된 공자의 일상처럼 철저하게 자기 원칙에 따라 생활을 한 분이 나의 아버지였다. 그래서 사람들은 아버지를 대하면 공연히 잘못한 것 같아서 떨린다고들 했다. 하지만 자신에게는 이렇듯 엄격해도 사람을 대하는 태도는 항상 온화해서 사람들의 존경을 받았는데, 아마도 그 기품과 인품에 저절로 고개가 숙여졌던 게 아닌가 싶다. 나도 살면서 멀게는 공자를, 가깝게는 아버지를 본보기 삼아 자신에게는 엄격하면서 다른 사람에게는 온화하려고 노력한다.

이러한 공자의 마음에 없는 것이 네 가지가 있는데 그것이 다음이라고 제자들은 기록한다.

공자는 다음 네 가지를 끊으셨다. 억측(근거 없는 추측), 기필(꼭 되어야 함), 고집, 독존이 그것이다.
-〈자한〉편 4장

사람들은 근거 없는 추측으로 말하고 행동하여, 사실을 왜곡시키고 인간관계를 불화로 이끌며 자기 자신도 정신적인 고통에 빠지기 쉽다. 즉 선입견이나 편견을 가지고 사실보다는 자기 생각대로 믿어 버리는 경향이 있다. 억측

이 심한 사람들은 있는 사실조차 있는 그대로 볼 수 없기 때문이다. 또 '이것만은 기필코 되어야 한다.'라고 미리 정해 두기도 하는데 공자는 이 세상에 기필코 되어야 한다는 생각을 갖지 않았다는 것이다. 따라서 자기 고집을 피우지 않았고 유아독존적인 태도가 없었던 것이리라.

억측을 하는 사람들의 태도를 보면 중대한 결정을 내릴 때 누군가와 의논을 하려고 한다. 하지만 대부분은 그 의논이 자기가 마음속에서 이미 내린 결정이 옳다는 것을 확인하려는 절차에 불과하기 때문에 반대 의견을 들으면 이를 받아들이기보다는 어떻게든지 자기 생각이 옳다고 설득하려 한다. 즉 자신의 억측에서 나온 결정에 힘을 싣기 위하여 의논이라는 방법을 선택하는 것이다. 사람들에겐 이것만은 기필코 되어야 한다는 생각이 들 때가 있다. 진학 시험이나 취업 시험을 볼 때 이번에 실패하면 인생이 끝장이라는 생각이 들기도 한다. 또 실연당한 순간, 자살 충동까지 들기도 한다. 그러나 이것만은 기필코 되어야 한다는 생각은 잘못된 것이다. 인생에는 이것 외에 얼마든지 다른 길이 있기 때문이다. 유능한 사람들이 나이가 들어 갖기 쉬운 생각이 나 아니면 안 된다는 생각이다. 그래서 이승만 대통령이나 박정희 대통령도 장기집권을 하

려다가 큰 오점을 남기게 된 것 같다. 자기가 아니어도 얼마든지 할 사람이 있으니 누구나 유아독존적인 아집을 버려야 할 것이다. 공자가 갖지 않은 이 네 가지 태도를 사람들도 배워 실천한다면 얼마나 좋을까 생각해 본다.

덕을 좋아하기를
여색을 좋아하듯이
하라

공자가 이익에 대해서 거의 말씀하지 않은 것은 쉽게 예측이 되는데, 천명天命과 인仁에 대해서도 좀처럼 말씀하지 않았다고 한다.

공자가 드물게 말씀한 것은 이익과 천명과 인에 관해서이다.

-〈자한〉편 1장

공자가 가장 중요시한 게 천명과 인인데 이에 대해서 말씀하지 않은 것이 이상하게 생각될 수도 있지만, 이들은 말로 꼭 집어서 설명할 수 없는 것들이다. 말하자면 언어

의 한계를 넘어서 있는 것이기 때문에 공자의 언행 전체에 배어 있는 것으로 보아야지 공자의 설명을 듣고 배울 것들이 아닐 것이다. 공자의 제자 자공의 다음 말은 공자가 도道의 근원적인 것에 대하여는 말씀하지 않는 것을 더욱 확실하게 보여 준다.

> 자공이 말하였다. "선생님의 실질적인 예에 관한 가르침은 들을 수가 있었으나, 선생님이 인간의 본성과 천도에 대해 하시는 말씀은 들을 수가 없었다."
> -〈공야장〉편 13장

실질적인 예에 관한 가르침은 제자들이 정리한 〈향당〉편에 실려 있는 공자의 일거수일투족이다. 가르침은 말로만 하는 것은 아니니 보고 듣는 모든 것을 포함한 것이라 생각할 수 있다. 하지만 공자는 인仁, 성性, 천명天命이나 천도天道 등 도道의 근원적인 것에 대하여는 제자들에게 말씀하지 않았다고 자공은 말하고 있다. 거듭 말하지만 이것들은 말의 범위를 벗어나 행동과 실천 속에서 찾고 실천해야 할 것이기 때문이리라.

공자는 덕을 진심으로 좋아할 것을 다음처럼 권했는데

이 말씀을 듣고 제자들은 깜짝 놀라고 이어 웃음을 터뜨렸을 것 같다.

> 나는 덕을 좋아하기를 여색女色을 좋아하듯이 하는 사람을 아직 못 보았다.
>
> -〈자한〉편 17장

아주 재미있고 고급스러운 농담이다. 이 말씀을 듣고 제자들은 얼마나 놀라고도 웃음이 터졌을까. 이 말씀에서는 아무리 덕을 좋아하는 사람이라도 덕보다는 여색을 더 좋아한다고 했을 뿐, 그래서 좋다든가 나쁘다든가 하는 가치 판단을 일체 하지 않은 점이 절묘하다. 공자 자신조차 덕보다 여색을 더 좋아했는지도 모른다. 앞서 살폈듯이 공자는 먹는 것을 중요시한 대단한 미식가이고 고기도 좋아하고 주량도 꽤 되었으며, 뒤에서 자세히 살피겠지만 누구보다도 시와 음악을 좋아하고 뜨거운 연심戀心도 이해하는 어른이었기 때문에 끼가 넘치는 군자였을 것 같다는 생각이 든다. 공자의 위대함은 바로 인간의 자연스러운 감정과 욕구를 이해하고 인정한다는 데 있다고 생각한다. 여색을 좋아하는 것은 나쁜 냄새를 싫어하는 것처럼 지극히 자

공자가 드물게 말씀한 것은 이익과 천명과 인에 관해서이다.

子罕言利與命與仁
자한언이여명여인
-〈자한〉편 1장-

자공이 말하였다.

"선생님의 실질적인 예에 관한 가르침은 들을 수가 있었으나,

선생님이 인간의 본성과 천도에 대해 하시는 말씀은 들을 수가 없었다."

子貢曰 夫子之文章 可得而聞也 夫子之言性與天道 不可得而聞也
자공왈 부자지문장 가득이문야 부자지언성여천도 불가득이문야
-〈공야장〉편 13장-

나는 덕을 좋아하기를

여색女色을 좋아하듯이 하는 사람을 아직 못 보았다.

吾未見好德如好色者也
오미견호덕여호색자야
-〈자한〉편 17장-

연스러운 감정이기 때문에 금할 수 있는 성질의 것이 아니다. 그런데 이런 자연스러운 인간의 감정에 덕을 비유함으로써 덕을 그처럼 자연스럽게 좋아한다면 얼마나 좋겠는가, 하는 가르침을 주고 있다.

공자 말씀이 지금도 위력을 갖는 것은 인간의 가장 자연스러운 본성을 터부시하거나 나쁜 것으로 치부하지 않고 그 상태 그대로를 받아들였다는 데에 있다고 생각한다. 물론 공자 자신도 거기에서 열외로 두지 않았다. 자신을 포함한 모든 사람이 인간이라는 동일한 조건을 가졌다고 보았다. 이러한 인간이 자신에게 주어진 좋은 성품을 발견하고 발분하여 부단히 노력했을 때, 본성의 인간을 뛰어넘는 인자仁者로 거듭날 수 있다는 희망을 제시한 사람이 바로 공자다. 가장 인간적인 면을 수용한 사람, 그렇기에 여색과 덕을 저울질할 수 있는 여유로움이 있는 사람, 그가 바로 수천 년 동안 사람들의 마음을 휘어잡은 공자인 것이다.

하늘에 빌되
인간을 섬겨라

聞道
문 도

공자,
하늘에 빌다

 사람은 우주가 존재하고 위대하다는 것을 알고 있다. 현대 과학에서는 우주의 별의 수효는 지상의 모래알의 수효만큼 되는데, 10의 25자승으로 이를 우리가 세려면 십만 조년이 걸린다고 한다. 흔히 우주가 얼마나 큰가를 설명하며 이에 비하여 인간은 얼마나 작고 보잘것없는가를 강조한다. 반면에 극미極微의 세계를 설명할 때는 인간이 얼마나 큰가를 강조한다. 무한히 멀리 볼 수 있는 망원경으로 보면 무엇이 보일까? 아인슈타인의 생각에 의하면, 바로 관찰자 자신의 뒤통수가 보일 것이라고 한다. 무한히 멀리 가면 다시 제자리로 돌아온다는 말이다. 무한히 작은 것

을 볼 수 있는 현미경으로는 무엇이 보일까? 한 사람의 몸 안에 은하계가 있고 은하계 안의 어느 작은 별 위에 60억의 인간이 살고 있을지 모른다고 과학자들이 생각하기도 한다.

공간뿐만 아니라 시간적으로도 우주는 불가사의하다. 지구가 탄생한 것만 보아도 45억 년 전이고 생명이 탄생한 것은 30억 년 전, 호모 사피엔스가 출현한 것은 20만 년 전이라고 하니 숫자들이 하도 커서 감이 잘 잡히지 않는다. 대체로 인류의 역사를 24시간으로 보면 인류문명의 역사는 불과 2분에 해당된다고 하는 말이 더 실감이 나는데, 우리 민족은 반만년의 유구한 역사를 가졌다고 자부하는 것이다.

그러나 우리가 실제로 살아가는 세상에서 크고 작은 것은 우리 몸이 척도가 된다. 사람보다 큰 코끼리는 크다고, 사람보다 작은 개미는 작다고 한다. 음악에서 빠른 곡은 그 박拍의 빠르기가 사람 심장의 박동보다 빠른 것이고, 느린 것은 사람 심장의 박동보다 느린 것이다. 서양에서 음악의 빠르기를 객관적으로 파악하기 위하여 만든 기구가 박자기metronome인데, 박자기에서 가장 느린 박이 1분 동안 40번을 치는 속도임은 서양 음악에서 가장 느린 박이 1분

에 40번을 치기 때문이다. 한국 음악에서는 가장 느린 박이 1분에 20번이어서 그만큼 우리 민족이 느린 음악을 선호했다고 할 수 있다.

뉴턴은 인간의 진리 탐구는 바닷가에서 조개껍데기로 바닷물이 모두 얼마나 되는지를 퍼 보는 것과 같다고 했는데, 실존주의 철학자 야스퍼스는 인간은 사방이 모두 무지無知의 암흑으로 둘러싸인 존재라고 했다. 아득한 과거나 미래, 아득한 극대의 세계나 극미의 세계는 모두 '스스로 그러함' 즉 자연自然이다. 사람은 자연으로부터 인간세계로 태어나서 오래 살면 100년쯤 살다가 다시 자연으로 돌아간다. 죽음은 자연으로 돌아가는 것인데, 이것을 슬프고 허무하게 생각하지만 태어나기 전에 자연 상태로 있었던 것을 슬프고 허무하게 생각하는 사람은 없다.

천재적인 예술가 백남준의 작품에 〈태내자서전胎內自敍傳〉이 있다. 자서전은 태어난 후의 경험을 적어 놓는 것인데 〈태내자서전〉은 어머니의 태내에 있었던 시절을 적은 것이다. 그중에 인상적인 것은 어머니에게 '나는 지구에 태어나기 싫으니 바로 하늘나라로 가게 해 달라'는 말이다. 사실 사람은 인간세계에 태어나지 않았으면 생로병사의 고해를 겪지 않아 좋았을지도 모른다. 하지만 사람은 인간

세계에 태어났고 죽을 때까지 인간으로 살게 되어 있다. 생로병사의 고해이긴 하지만 반면에 아름다움과 선함, 행복과 희열, 사랑과 감사의 기쁨을 체험하기도 한다.

인간세계도 자연의 일부이긴 하지만 특별한 차원의 세계이다. 인간세계에만 있는 것들을 몇 가지만 들어 보자. 인간세계에는 언어가 있다. 언어는 민족에 따라 달라진다. 한국에서 '어머니'라고 하는 것을 영국에서는 '마더'라고 하고 일본에서는 '오카상'이라고 하는데, 소나 말에는 이에 해당하는 언어가 없다. 하늘이나 땅이나 산천초목도 말이 없다. 인간세계에는 예술이 있다. 가야금 소리나 피아노 소리는 자연에 전혀 없는, 순전히 인간이 만든 인위적인 소리이다. 그 외의 모든 학문도 인간이 만든 것이다.

인간은 유한한 존재로 세상을 살아가면서 자기 능력으로 도저히 어찌할 수 없을 때에는 초인간적인 힘에 의지하여 해결하려고 하는 수밖에 없게 된다. 이것이 종교의 시원인데, 종교도 인간이 만든 인간세계에만 있는 것이다. 소나 말에는 종교가 없고 하늘이나 땅이나 산천초목도 종교가 없다. 종교도 인간이 만든 것이기 때문에 언어 못지않게 가짓수가 많다. 동양에서는 예로부터 절대적인 존재를 천지신명으로 보았지만, '천도무친天道無親'이나 '천지무

인天地無仁'이라는 사상도 있었다. 즉 절대자인 천지는 인간 세계에 아무런 마음도 두지 않고 그저 있을 뿐이라는 것이다. 인간이 멸종을 하든, 지구가 폭발을 하든 아무 관계가 없다는 것이다. 따라서 인간이 알아서 천지에 순응해야지 천지가 인간을 구해 줄 것이라는 생각을 버려야 한다는 것이다. 이러한 사상은 현대에 특별한 의미가 있을지도 모른다. 인간이 자연환경을 파괴하여 지구 온난화가 전 인류의 문제로 대두되고 있는 현대에 그 어떤 절대자에게 비는 것보다 인간이 알아서 천지에 순응해야 한다는 말이 옳을 것 같기 때문이다.

공자는 절대자를 '천天' 즉 '하늘'이라 했다. "하늘이 무슨 말씀을 하시더냐? 사철이 돌아가고 있고 만물이 자라고 있지만, 하늘이 무슨 말씀을 하시더냐?"라는 말씀이나, "하늘을 원망하지도 않고 사람들을 탓하지도 않는다. 낮은 것을 배워서 위의 것에까지 도달했으니 나를 알아주는 이는 하늘일 것이다."라는 말씀에서 공자가 하늘의 놀라운 힘이나 위대성에 대하여 얼마나 경외했는지가 잘 나타난다. 〈팔일〉편 13장은 하늘에 대한 경외감이 얼마나 큰지 말해 준다.

하늘에 죄를 지으면 빌 곳이 없게 된다.

-〈팔일〉편 13장

'다른 죄는 몰라도 하늘에 대한 죄는 절대로 지으면 안
된다. 하늘에 죄를 지으면 빌 곳이 없기 때문이다.'라는 뜻
이다. 사람 힘으로 안 될 때는 하늘에 빌어야 하는데, 하늘
에 죄를 지으면 무슨 면목으로 하늘에 빌겠느냐는 것이다.
우리가 흔히 사용하는 "하늘 무서운 줄을 알아야 된다."는
경구가 바로 《논어》의 "하늘에 죄를 지으면 빌 곳이 없게
된다."라는 말씀과 같은 뜻이다. 절대 왕권 국가인 조선 왕
조에서도 왕은 하늘이 무서워 함부로 권력을 휘두르지 못
했다. 백성을 잘못 다스리면 하늘의 노여움을 사서 쫓겨
날 수도 있다는 유교적 천명사상天命思想 때문이었다. 〈용비
어천가〉마지막 장인 제125장이 경천근민敬天勤民 즉, 하늘을
공경하고 백성을 부지런히 돌보아야 한다고 임금에 대한
충고로 맺고 있는 것이 그 좋은 예일 것이다.

그런데 공자가 경외하는 그 하늘이 기독교에서 말하는
'하느님'처럼 모든 것을 의탁하고 끊임없이 그 대상을 향해
기도를 드리면 그 기도에 감응해서 어려움을 해결해 주는
종교적 의미의 절대자일까? 만약 나의 죄도 반성하고 기도

하늘에 죄를 지으면 빌 곳이 없게 된다.

獲罪於天 無所禱也
획죄어천 무소도야
-〈팔일〉편 13장-

공자가 심한 병이 나자 자로가 기도할 것을 청하였다. 공자가

그런 선례가 있느냐고 묻자 자로가 대답했다. "있습니다.

뇌(기도문)에 하늘과 땅의 신에게 강복(降福)을 빈다고 했습니다."

공자가 말씀했다. "내가 그런 기도를 드려 온 지는 오래되었다."

子疾病 子路請禱 子曰 有諸 子路對曰 有之 誄曰 禱爾于上下神祇
자 질 병 자 로 청 도 자 왈 유 저 자 로 대 왈 유 지 뢰 왈 도 이 우 상 하 신 기
子曰 丘之禱久矣
자 왈 구 지 도 구 의
-〈술이〉편 34장-

를 통해 씻을 수 있는 것이라면 하늘에 죄를 지으면 빌 곳이 없게 된다라는 말씀은 하지 않았을 것이다. 공자가 이야기한 하늘은 '사물에 부여한 법칙과 사람에 부여한 도덕의 원리'라는 면에서 해석해야 옳다. 〈위정〉편 4장의 '쉰에 천명을 알게 되었다'는 말이 그 예가 될 것이다. 하늘의 뜻을 안다는 것은 하늘이 부여한 사물의 객관적인 법칙과 더나아가 세상사의 이치를 안다는 것이며, 다른 한편으로는 하늘이 부여한 사람의 마음속에 내재되어 있는 도덕의 원리를 안다는 뜻이다. 그러므로 하늘이 정한 도덕의 원리에 거슬리는 일을 할 경우 더 이상 빌 곳이 없게 된다는 뜻이다. 〈술이〉편 34장에는 공자가 평상시에 하늘에 빈다는 이야기가 나온다.

공자가 심한 병이 나자 자로가 기도할 것을 청하였다. 공자가 그런 선례가 있느냐고 묻자 자로가 대답했다. "있습니다. 뇌(기도문)에 하늘과 땅의 신에게 강복降福을 빈다고 했습니다." 공자가 말씀했다. "내가 그런 기도를 드려 온 지는 오래되었다."
-〈술이〉편 34장

공자가 병이 깊어 가는 것을 안타까워하는 제자 자로가

스승에게 기도할 것을 청하였다. 그러자 공자가 그런 일이 있느냐며 물었고 자로가 기도문에 하늘과 땅의 신에게 강복을 빈다는 이야기가 나온다고 대답하자, 자신이 그런 기도를 드려 온 지가 오래되었다고 공자가 답한 일화다. 주자의 설명에 따르면 기도하는 것은 허물을 뉘우치고 선으로 옮겨 가서 신의 도움을 비는 것이다. 즉 공자가 말한 기도의 의미는 절대자에게 단순히 비는 행위를 의미하는 것이 아닌 선을 다하는 최선의 행위를 의미한다. 그러므로 병이 깊어 죽음이 면전에 있다 해도 그것은 천운이기 때문에 기도로 해결할 수 없고 받아들여야 할 것이며, 자신이 여태 하늘에 빌었던 기도는 하늘이 정한 도리에 따르기 위한 노력이므로 수명과는 관계없는 것임을 제자에게 이른 것이다. 즉 공자의 하늘은 하늘이 정한 인간의 도리라는 의미로서 이해되어야 하는 것이다.

하늘에 대한 공경보다
사람에 대한 사랑이
우선이다

공문십철孔門十哲이라는 말이 있다. 공자를 따르던 삼천 제자 가운데 특히 학덕이 출중했던 열 명을 이르는 말이다. 그중에서도 공자가 가장 큰 기대를 걸었던 수제자가 있었으니 바로 안회다. 안회는 앞에서도 언급했지만 덕행이 뛰어나고 성품이 남달랐던 인물이었다. 공자는 제자의 인품을 높이 사며 "어질도다, 안회여! 한 그릇 밥을 먹고 한 쪽박 물을 마시며 누추한 거리에 산다면 남들은 그 괴로움을 감당치 못하거늘, 안회는 그의 즐거움이 바뀌지 아니하니, 어질도다, 안회여!"라고 칭찬해 마지않았다. 같은 제자인 자공이 "안회는 하나를 들으면 열을 안다."라고 하자, 공자

가 "나와 네가 다 그(안회)만 못하니라."(〈공야장〉편 9장)라고 극찬을 했을 정도였다.

안회 또한 스승을 알아주는 제자였다. 스승 공자를 예찬하는 명문이 〈자한〉편 10장이다.

안연이 탄식하듯이 말하였다. "우러러볼수록 더욱 높고, 뚫을수록 더욱 굳으며, 바라보면 앞에 계시다가도 문득 뒤에 계신다. 선생님께서는 차근차근 사람을 잘 인도해 주시어, 학문으로 우리를 넓혀 주시고, 예로써 우리를 단속해 주신다. (따라갈 수 없어서) 그만두려 해도 그만둘 수 없어, 나의 재주를 다하고 나니 서 계신 바가 다시 우뚝한지라, 아무리 따라가려 하나 따라갈 길이 없다."

-〈자한〉편 10장

다른 제자들은 공자의 위대한 일면만을 말했지만, 안회는 이처럼 공자의 전모를 종합적으로 평했다. 특히 우러러볼수록 더욱 높다든가, 앞에 계신 줄 알았는데 문득 뒤에 계신다고 하면서 아무리 따라가려 하나 따라갈 길이 없다고 극찬한 점이 돋보인다. 이렇게 스승을 사랑하고 스승을 높이 우러러본 제자였는데, 안회는 안타깝게도 젊은 나이에 요절하고 말았다. "어찌 선생님을 두고 제가 먼저 가겠

습니까."(〈선진〉편 22장)라고 했음에도 그 약속을 지키지 못했던 것이다. 이런 제자의 죽음 앞에서 공자는 하늘이 나를 망친다고 원망의 마음을 내비쳤다.

> 안연이 죽자 공자가 말씀하였다. "아아! 하늘이 나를 망치는구나, 하늘이 나를 망치는구나!"
>
> -〈선진〉편 8장

공자는 자신의 깊은 병 앞에서도 천명을 따르고자 했던 의연함을 갖춘 사람이었다. 그럼에도 제자의 죽음 앞에서는 하늘을 원망하는 마음을 표현했다. 그것은 왜일까? 공자가 통곡을 지나치게 하자 모시고 있던 사람이 "선생님 통곡이 지나칩니다."라고 했다. 그러자 공자는 "통곡이 지나치다고? 이런 사람을 위하여 통곡을 하지 않고 누구를 위해 통곡하겠느냐?"(〈선진〉편 9장)라고 말씀했다. 공자는 또 사랑하는 제자 백우(伯牛)가 문둥병에 걸리자 문병을 가서 창 너머로 그의 손을 잡고 "이럴 수가 없는데! 운명이구나! 이런 사람이 이런 병이 걸리다니, 이런 사람이 이런 병이 걸리다니!"(〈옹야〉편 8장) 하고 한탄했다. 제자에 대한 사랑이 지극했던 공자였던 것이다.

안연이 죽자 공자가 말씀하였다.

"아아! 하늘이 나를 망치는구나, 하늘이 나를 망치는구나!"

顏淵死 子曰 噫 天喪予 天喪予

안연사 자왈 희 천상여 천상여

-〈선진〉편 8장-

노장사상老莊思想에서는 천리天理의 도를 깨우치면 사람이 죽는 것이 전혀 슬퍼할 게 없다고 한다. 하늘이 정해 준 때에 태어나서 하늘이 정해 준 때에 가는 것이니 천리에 순응하여 그저 담담하게 받아들일 뿐이라고 한다. 하지만 공자가 보기에는 정든 사람이 떠나는 것을 슬퍼하는 것이 인지상정이고 인간다운 행위인 것이다. 애제자가 떠나는데 하늘이 정해 준 때에 가는 것이라고 담담하게 받아들인다면 천리를 따르려고 인륜을 버리는 행위라고 생각한 것이 아닐까.

나는 수제자가 죽자 하늘을 원망할 정도로 슬퍼하는 스승을 직접 본 일이 있다. 최고의 판소리 여류 명창이었던 김소희 선생은 자기의 후계자로 안향련을 지목하고 있었다. 공자가 안회가 자기보다 낫다고 했듯이, 김소희 선생도 안향련이 자기보다 낫다고 했다. 김 선생이 평소에 안향련에 대하여 말할 때는 제자에 대한 사랑과 자부심으로 몸 전체에서 흐뭇한 향기 같은 게 느껴질 정도였다. 그처럼 사랑하고 아끼던 제자가 1981년 서른일곱의 젊은 나이에 약을 먹고 자살을 하자, 김 선생은 비탄에 젖어 제자를 '몹쓸 년'이라고 원망하면서 울었다. 그리고 제자를 위해 '진도 씻김굿'을 해 주었다. 그러면서 좋은 곳으로 가서

소리의 신으로 다시 태어나기를 빌었다고 한다. 김 선생은 그 후 안숙선 명창을 자신의 후계자로 지목하면서 안정을 되찾은 듯이 보였다.

《논어》〈자장〉편 14장에 공자의 제자 자유子游가 "상을 당했을 때는 슬픔을 다하는 데서 그쳐야 한다."라고 한 말은 상을 당했을 때는 슬픔을 다하면 되는 것이지 허례허식은 필요 없다는 뜻이다. 공자 자신도 "상을 치를 적에는 형식을 갖추기보다는 차라리 슬퍼해야 한다."(〈팔일〉편 4장)라고 말씀했다. 우리나라에서는 전통적으로 상을 당하면 곡哭을 했다. 본래 곡은 슬퍼서 우는 것이다. 하지만 몇몇 유족들은 슬퍼서 눈물을 흘리며 곡을 하지만 많은 사람들이 슬프지도 않은데 '아이고, 아이고' 하면서 곡을 하기도 한다. 어떤 사람은 곡을 하다가 뚝 그치고 돌아서서 미소를 짓기도 하여, 저런 곡을 무엇하러 하느냐고 지식인들로부터 비웃음을 사기도 한다. 하지만 곡은 반드시 슬퍼서 하는 게 아니라 고인에게 바치는 일종의 장송곡이라는 것을 이해해야 할 것이다. 그래서 목청이 좋고 곡을 잘하기로 소문이 난 사람은 돈을 주고 모셔다가 곡을 시키기도 했다. 사실 죽은 사람에게 바치는 음악으로는 그 어떤 장송곡보다도 곡소리가 최적의 음악이라 할 것이다. 여기서 또 하나

밝혀 두고 싶은 점은, 고인을 추모하는 행사는 고인의 위업을 기리기 위한 것이기 때문에 슬프기보다는 기쁜 행사라는 점이다. 조선조의 오례의五禮儀에서도 장례는 흉례凶禮였지만 제례는 길례吉禮에 속했다.

공자가 말씀한 "하늘이 나를 망치는구나!"는 분명히 하늘에 대한 원망이다. 하지만 사람이 어찌할 바를 모르는 처지에 이르면 하늘을 원망하는 것이야말로 인간적인 것이다. 전지전능한 신적 존재인 예수조차 십자가에서 못 박혀 죽을 때 하늘을 원망하며 울부짖은 것이 참으로 인간적인 감동을 준다. 〈마태복음〉 27장 46절에 "예수께서 크게 소리 질러 가라사대 '엘리 엘리 라마 사박다니' 하시니 이는 곧 '나의 하나님, 나의 하나님, 어찌하여 나를 버리셨나이까' 하는 뜻이라."라고 되어 있다. 공자는 이런 인간적인 태도야말로 진정한 예라고 생각했다. 신을 공경하지만 그것이 사람 사이의 도리, 사람에 대한 애정보다 더 위에 있을 수는 없다는 것이 공자의 일관된 태도였던 것이다.

죽음을 알려 하지 말고
삶에 충실하라

공자는 '괴력怪力(괴이한 힘)'과 '난신亂神(세상을 어지럽히는 신)'에 대하여는 말씀하지 않았다.

-〈술이〉편 20장

북송 시대의 학자 사량좌謝良佐는 "성인은 일상적인 것을 말씀하시지 괴이한 것을 말씀하지 않으며, 사람의 일에 대해 말씀하시지 귀신에 대해 말씀하지 않는다."라고 하였는데, 위의 〈술이〉편 20장의 문구는 사량좌의 말처럼 해석하면 될 것이다. 공자는 괴력이나 신을 부정하거나 비판했다기보다 괴력과 난신에 대해 이야기하는 것은 바른 이치

가 아니기 때문에 관심을 갖지 않으며 함부로 말할 수 있는 성질의 것이 아니라고 생각한 것이다. 그러면서 한편으로는 이런 말씀도 했다. "사람의 삶은 정직해야 한다. 정직함이 없이 사는 것은 요행이 (하늘의) 화나 면하고 있는 것이다."(〈옹야〉편 17장) 이는 괴이한 힘이나 신에 의지하기보다는 올곧게 사는 것 자체가 하늘에 기도하는 것이라는 뜻이다. 따라서 앞에서 본 〈술이〉편 34장의 "내가 그런 기도를 드려 온 지는 오래되었다."는 말씀도 하늘(신)에 잘되기를 기복祈福하는 게 아니라 평상시 자신의 군자다운 실천과 노력 그 자체가 곧 하늘에 기도하는 것이라는 뜻이라 하겠다. 공자의 다음 말씀을 보자.

신은 공경해야 하지만 멀리하는 것이 지혜로운 것이다.
-〈옹야〉편 20장

사람들은 이와 반대이기가 쉽다. 평시에는 신의 뜻에 위배하며 살다가 다급할 때는 신에게 비는 경우를 흔히 보게 된다. 병을 낫게 해 달라고 돈을 벌게 해 달라고 학교에 붙게 해 달라고 우리는 하늘에 빈다. 하지만 공자는 신을 공경하는 선에서 멈추는 것이 지혜로운 것이라 일렀다. 《논

어》에서 공자의 종교관을 가장 극명하게 보여 주는 대목은
다음이다.

> 계로가 귀신 섬기는 일에 대하여 묻자, 공자께서 대답했다. "사람
> 도 제대로 섬기지 못하는데 어찌 귀신을 섬기겠느냐?" "감히 죽음
> 에 대해 여쭙겠습니다." "삶도 잘 알지 못하는데, 어찌 죽음을 알
> 겠느냐?"
>
> -〈선진〉편 11장

계로季路는 자로子路라고도 하는데 공자보다 불과 아홉 살
아래인 제자로, 성격이 솔직하고 용감했으며 공자를 끔찍
이 위하고 많은 질문을 하여 《논어》에 가장 자주 등장하는
인물이다. 그러한 인물이기에 공자의 신과 죽음에 대한 생
각도 단도직입적으로 물었던 것 같다. 공자는 자로에게 자
신의 생각을 이처럼 일렀는데, 이 말씀을 통하여 공자의
종교관을 알 수 있다.

공자는 신보다는 사람을 섬기는 철저한 인본주의와 죽
음보다는 삶을 중요시하는 생명주의를 지닌 분이었다. 앞
서 살폈듯이 우주, 자연, 또는 신은 위대하지만 인간은 인
간세계에 속해 있으며 살아 있을 때까지 인간이다. 그리고

공자는 '괴력怪力(괴이한 힘)'과

'난신亂神(세상을 어지럽히는 신)'에 대하여는 말씀하지 않았다.

子不語 怪力亂神
자불어 괴력난신
-〈술이〉편 20장-

신은 공경해야 하지만 멀리하는 것이 지혜로운 것이다.

敬鬼神而遠之 可謂知矣
경귀신이원지 가위지의
-〈옹야〉편 20장-

계로가 귀신 섬기는 일에 대하여 묻자, 공자께서 대답했다.

"사람도 제대로 섬기지 못하는데 어찌 귀신을 섬기겠느냐?"

"감히 죽음에 대해 여쭙겠습니다."

"삶도 잘 알지 못하는데, 어찌 죽음을 알겠느냐?"

季路問事鬼神 子曰 未能事人 焉能事鬼 敢問死 曰 未知生 焉知死
계로문사귀신 자왈 미능사인 언능사귀 감문사 왈 미지생 언지사
-〈선진〉편 11장-

죽는 순간부터는 자연에 속하게 된다. 공자는 살아 있는 인간이 무엇을 어떻게 할 것인가를 생각하고 말씀하였지 그 이상에 대해서는 말씀하지 않았다. 이것은 인간으로서 분수를 지키는 일이다. 미와 추, 선과 악, 학문, 교육, 예술 등은 인간세계에만 있다. 해, 달, 별과 산천초목은 물론, 말, 소, 개, 닭과 파리, 모기에게는 이런 것들이 없고 전지전능한 신의 세계에도, 예를 들면 인간의 고뇌와 절망, 슬픔과 기쁨의 소산인 예술은 필요가 없다.

공자는 배움의 기쁨, 친구를 만나는 즐거움, 남이 나를 알아주지 않아도 노여워하지 않는 군자다움을 말씀했다. 말보다 실천이 중요하다는 말씀을 했다. 지사志士와 인인仁人은 살신성인한다는 말씀을 했다. 맨주먹으로 호랑이를 잡고 맨몸으로 강을 건너면서 죽어도 후회하지 않는 자와는 함께하지 않겠다는 말씀을 했다. 자기는 발분하면 먹는 것도 잊는다는 말씀을 했다. 그리고 신보다는 사람을 섬기고 죽음보다는 삶이 중요하다는 말씀을 했다. 공자에게 신은 "공경해야 하지만 멀리하는 것이 지혜로운 것" 그 이상도 그 이하도 아니었기 때문이다.

8부

사람은 음악에서 완성된다

文質彬彬
문 질 빈 빈

미와 선을
다한 음악

공자는 남이 노래하는 자리에 함께 있을 때 잘 부르면 반드시 다시
부르게 하고, 뒤이어 함께 따라 불렀다.

-〈술이〉편 31장

음악을 하는 사람은 연주할 때 열심히 들어주는 사람이
제일 고맙다. 음악을 연주하는데 잡담을 하거나 딴청을 부
리고 있는 사람처럼 얄미운 사람은 없다. 그래서 나는 청
중이 먹거나 마실 때에는 절대로 연주하지 않는다. 공자
는 남이 노래 부를 때는 열심이 들었을 뿐만 아니라 잘 부
르면 다시 불러 달라고 재청을 하고 뒤이어 함께 따라 불

렀다니, 정말 음악을 들을 줄 아는 모범적인 청중이었다.

　공자는 식욕이 좋았고 특히 고기를 즐겼던 분이다. 하지만 제齊나라에서 '소韶'라는 음악을 듣고 3개월간이나 고기 맛을 잊을 정도로 심취한 끝에 음악이 이런 경지에까지 이르는 줄은 생각지도 못했다면서 감탄을 했다.

> 공자는 제나라에서 소 음악을 들으시고 석 달 동안 고기 맛을 잊으시고는 "음악이 이런 경지에 이를 줄은 생각지도 못했다."고 하시었다.
>
> -〈술이〉편 13장

　'소'는 순임금 때부터 전해 오는 고전음악이다. 그 음악이 공자가 이런 정도로 감탄했으니 대단한 음악이겠지만, 실제로 어떠한 음악이었는지는 알 길이 없다. 이처럼 전혀 알 길이 없는 것이 음악의 중요한 특성일지도 모른다. 음악은 아무리 좋은 것이라도 연주되는 순간에 흔적도 없이 사라진다. 같은 예술이라도 미술이나 문학은 오랫동안 전해진다. 고대 그리스 시절의 문학이나 미술은 지금도 전해지지만 그리스의 아폴론 제전과 디오니소스 제전에서 연주되던 음악이 실제로 어떤 음악이었는지는 알 길이 없다.

그래서 서양음악사는 그리스와 로마 시절의 음악은 빼 버리고 중세 그레고리안 성가로부터 시작한다. 서양음악사에서 재미난 것은, 중세의 성가가 동양에서 전해졌다는 점이다. 그러니 서양 음악의 발원지는 동양이라 할 수 있다.

공자가 소를 듣고 석 달 동안 고기 맛을 잊었다고 하는데, 여기서 석 달이라는 기간이 국악인에게는 각별하게 들린다. 국악인들은 산삐 공부라는 것을 한다. 스승이 제자들과 함께 산에 들어가서 잠자고 먹는 시간 외에는 음악 공부만을 하는데, 그 기간이 보통 석 달 열흘간이다. 이 산 공부 기간에 제자들의 실력이 부쩍 늘기 때문에, 석 달이라는 기간은 음악인에게 특별한 의미를 지닌다.

공자가 그토록 좋다고 한 '소'를 우리가 실제로 들을 수 없는 것이 안타깝지만, 들을 수 없는 것이 오히려 다행인지도 모른다. 영국의 시인 키츠는 그리스의 항아리에 그려진 악기 연주 그림을 보고, "들리는 멜로디도 아름답지만, 들리지 않는 멜로디는 더욱 아름다워라."라고 읊었는데 그럴 법한 말이다. 백남준이 가장 흠모한 예술가가 미국의 현대 작곡가 존 케이지이다. 케이지의 유명한 곡에 〈3분 33초〉가 있다. 이 곡은 피아니스트가 피아노 앞에 정확히 3분 33초 동안 앉아 있고 연주는 하지 않는 곡이어서 별명이

'침묵 소나타'이다. 또 동양에는 예부터 줄 없는 거문고인 '무현금無絃琴' 또는 '몰현금沒絃琴'이 있는데, 줄이 없기 때문에 소리를 낼 수 없어서 무릎 위에 놓고 바라보기만 하는 악기이다. 선시(禪詩, 모든 형식이나 격식을 벗어나 궁극의 깨달음을 추구하는 불교시)에 자주 보이는 악기이다. 악기는 연주하여 나오는 가락 그 자체보다도 가락에 담겨 있는 운치가 중요한데 그 운치를 느낄 수 있다면 구태여 연주할 필요가 없다는 것이다. 명나라 시대 은자隱者의 운치를 그린 《고반여사考槃餘事》에 무현금에 대한 상세한 해설이 나온다.

그렇다고 '소'를 소리 없는 음악이었을 것으로 추측한다는 뜻은 물론 아니다. 오늘의 우리는 '소'를 들을 길이 없으니 공자의 극찬하는 말씀에 의거하여 각자의 상상에 맡길 수밖에 없다. 나는 중국 돈황敦煌의 동굴에서 발견된 옛 악보를 해독하여 오늘의 중국 음악가들이 연주한 CD를 어렵사리 입수한 일이 있는데, 듣자마자 크게 실망한 기억이 있다. 돈황의 석굴 안에 수백 년 동안 세상에 알려지지 않은 채 있던 악보가 발견되었다는 사실은 대단한 신비감을 자아낸다. 그 음악이 실제로 들으면 어떤 음악일까 하는 궁금증과 기대감을 갖으며 사는 게 좋은데, 현대 음악가들이 자기 식으로 해석하여 연주해 버리면 싸구려 음악이 되

어 듣는 이를 실망시키는 것이다.

우리 전통음악 중 남녀가 함께 부르는 〈태평가太平歌〉라는 가곡이 있다. 이 정도의 노래면 '소'의 수준일 거라는 생각이 든다. 또 거문고로 연주하는 〈미환입尾還入〉도 '소'의 수준에 들 것 같다. '미환입'은 다른 이름으로 '수연장지곡壽延長之曲' 이라고 하는데, 빠르지도 않지만 느리지도 않다. 처음부터 끝까지 중용 속도인데 멜로디가 없는 듯 있고 있는 듯 없 어서, 음악이라기보다도 산속의 도사가 읊조리는 독경讀經 소리를 연상시킨다. 서양음악 중 '소'의 수준에 달한 곡을 꼽으라면 J. S. 바흐의 〈무반주 바이올린 독주곡 파르티타 2 번〉 중 〈샤콘느chaconne〉를 들고 싶다. 바흐는 여러 개의 성 부(聲部, 다성 음악을 구성하는 각 부분. 소프라노·알토·테너·베 이스 등으로 나뉜다)로 이루어지는 대위법對位法의 달인이지만 〈샤콘느〉에서는 아무 반주도 없이 바이올린의 단성單聲만으 로 약 18분간을 끌고 가는데 그 솜씨에 압도당하고 만다. 또 구스타브 말러의 성악과 관현악을 위한 〈대지의 노래Das Lied von der Erde〉 중 특히 제6악장 '고별Der Abschied'(연주 시간 31 분)도 '소'의 수준에 달한 명곡이라 할 만하다. 말러는 서양 낭만주의 음악을 마감한 작곡가인데, 〈대지의 노래〉는 가 사를 모두 중국의 당시唐詩에서 가져왔고 음악적으로도 동

양적인 색채를 잘 처리하고 있다. 특히 '고별' 악장은 동양
적인 영감에 가득 찬 성스러운 음악이다.

　소의 어떤 점이 고기 맛을 잊을 정도로 공자를 압도했을
까? 공자는 순임금 시대의 '소'와 주나라 무왕武王 시대의
'무武'라는 곡을 대비시켜 다음과 같이 평했다.

> '소'는 아름다움을 다했고 선함도 다했다. '무'는 아름다움을 다
> 했으나 선함을 다하지는 못했다.
> -〈팔일〉편 25장

　어떤 음악이 아름다움을 다했다는 것은 이해하기 쉽지
만 선함을 다했다는 것은 무슨 뜻인지 이해하기 어려울 수
도 있다. 대개 연주 기교가 뛰어난 연주가들이 자기의 전
공 악기를 위하여 작곡한 곡들은 아름다움을 다하면서도
선함이 부족한 느낌이 든다. 예를 들면 사라사테의 유명
한 바이올린 협주곡 〈지고이네르바이젠〉은 현란한 바이올
린의 기교를 보여 주어 아름답지만, 선함을 다한 음악이라
할 수 없을 것 같다. 이에 비해, 앞서 언급한 바흐의 〈샤콘
느〉는 아름다우면서도 선함을 다한 음악이라 할 수 있다.

　바흐 집안은 16세기에서 17세기에 걸친 약 2세기 동안 50

공자는 남이 노래하는 자리에 함께 있을 때 잘 부르면
반드시 다시 부르게 하고, 뒤이어 함께 따라 불렀다.

子與人歌而善 必使反之 而後和之
자여인가이선 필사반지 이후화지
-〈술이〉편 31장-

공자는 제나라에서 소 음악을 들으시고
석 달 동안 고기 맛을 잊으시고는
"음악이 이런 경지에 이를 줄은 생각지도 못했다."고 하시었다.

子在齊聞韶 三月不知肉味 曰 不圖爲樂之至於斯也
자재제문소 삼월부지육미 왈 부도위악지지어사야
-〈술이〉편 13장-

'소'는 아름다움을 다했고 선함도 다했다.
'무'는 아름다움을 다했으나 선함을 다하지는 못했다.

子謂韶 盡美矣 又盡善也 謂武 盡美矣 未盡善也
자위소 진미의 우진선야 위무 진미의 미진선야
-〈팔일〉편 25장-

여 명의 음악가를 배출했는데, 그중에서도 요한 세바스찬 바흐를 최고로 받들어 대* 바흐라고 부른다. 바흐는 천 곡이 넘는 곡을 작곡했는데, 특히 엄청난 수의 기독교 수난곡, 교회 칸타타, 세속 칸타타, 오라트리오, 모테트 등 성악곡을 작곡했으며 수많은 오르간 곡과 클라비아 곡, 각종 악기의 협주곡을 작곡했고 대위법의 거인으로 타계하기 직전에는 〈푸가의 기법Die Kunst der Fuge〉이라는 곡을 썼다. 대위법의 거인이라면 많은 성부를 다루는 게 장기라 할 수 있는데, 바흐는 단선율單旋律밖에 연주할 수 없는 무반주의 바이올린, 첼로, 플루트 독주곡 분야에서도 명곡을 남긴 게 놀랍다. 극히 제한된 단선율 악기로 이러한 걸작을 쓴 바흐의 작곡력은 대단한 것이다.

바흐의 무반주 바이올린을 위한 〈파르티타 제2번〉 중 제5곡인 〈샤콘느〉는 연주 시간이 18분 정도의 대곡으로 이 곡만을 따로 떼어서 독립된 곡으로 연주하기도 한다. 시종 d단조의 느린 3박자로 일관하는데, 처음에 나타난 장중한 주제 선율이 다양한 형태로 변주되어 1박이 2분 되고 4분 되고 8분 되면서, 반음계적 상행선율上行旋律과 하행선율下行旋律이 대화하듯이 주고받기도 한다. 끝 부분에 나타나는 같은 음 반복이 움직임을 자제하면서 오히려 가슴을 저리게

하지만, 이어서 6분음들로 이루어진 상행선율이 연속적으로 수차례 나타난 후, 여세를 몰아서 8분음으로 급속히 상행했다가 하행하여 정적을 이루면, 문득 최초의 주제선율이 다시 나타나면서 전곡의 대미를 이룬다. 참으로 아름다울뿐만 아니라 선함을 다한 명곡이 아닐 수 없다.

이 곡에 매료된 20세기의 작곡가 겸 피아니스트인 부조니F. B. Busoni는 〈샤콘느〉를 피아노 독주곡으로 편곡했는데, 백건우나 임동혁 등 이를 연주한 우리나라 피아니스트들의 음반도 나왔다. 피아노로 연주하는 〈샤콘느〉도 들어 볼 만하다. 피아노로 연주하는 〈샤콘느〉는 원곡에 숨어 있는 장대한 스케일을 이해하는 데 도움이 되기 때문이다. 하지만 〈샤콘느〉는 역시 바흐가 작곡한 바이올린 독주라야 제맛이 난다.

나는 이화여대 음악대학 재학 시절 학생들의 정기연주회 때, 학생들이 기성인처럼 아름다움을 다한 연주는 못하더라도 있는 정성을 다한 음악회, 즉 선함을 다한 음악회가 되도록 하자고 강조했었다. 연주에서도 순수한 마음으로 혼신의 힘을 다한 연주는 그 선함이 청중에게 전달된다고 생각한다. 심지어 대중가요를 들을 때에도 사람들은 음악의 선함을 느낄 수 있다. 조용필은 목소리가 좋은 편이

아니지만 전신투구를 하여 부르는 그 선함이 대중에게 전
달되어 국민가수가 되었다고 생각한다.

예술이
추구해야 하는
중용의 미

공자는 예술작품에서 무엇보다 중요한 것은 생각, 즉 예술 정신에 사악함이 없는 것, 다시 말해 순수한 것이라고 하였다.

《시경》 삼백 편을 한마디로 표현하면, 생각에 사악함이 없다고 하겠다.

-〈위정〉편 2장

우리들이 확실히 알 수 있는 '생각에 사악함이 없는 시'란 어떤 것일까? 나는 〈가시리〉나 〈청산별곡〉 등의 고려가

요가 그 예가 될 수 있다고 생각한다. 이들 고려가요는 누구나 다 아는 것이지만 〈가시리〉의 가사를 새삼 읽어 보자.

가시리 가시리잇고 가시나이까 가시나이까

바리고 가시리잇고 나를 버리고 가시나이까

날러는 엇디 살라하고 나더러 어찌 살라고

바리고 가시리잇고 나를 버리고 가시나이까

잡사와 두오리 마라난 붙잡아 두고자 하나

선하면 아니올세라 아주 아니 오시면 어찌하나이까

설온님 보내오나니 님 서러이 보내옵나니

가시난닷 도셔오쇼셔 가시자마자 돌아오소서

이처럼 꾸밈이 없이 순박하고 솔직한 시는 없을 것이다. 질투나 증오의 염이 전혀 없이 끝까지 믿고 기다리겠다는 여인의 말에서 사악함이란 찾아 볼 수 없는 것이다.

《시경》의 시들은 우리에게는 멀리 느껴지지만, 공자가 대표작으로 꼽은 《시경》의 첫 시인 〈관저關雎〉는 물가에서 '관저'('징경이'라는 물새)가 우는 봄날에 총각이 아가씨를 그리는 연심을 읊은 소박한 시이다. 시경의 모든 시는 4자로 나가는데, 〈관저〉는 20줄로 이루어지지만 이 단편의 시로

부터 '요조숙녀窈窕淑女'나 '전전반측輾轉反側'처럼 우리에게 익숙한 일상용어들이 기원되고 있으니 이 시가 우리에게 얼마나 가까운지 알게 된다.

관관저구關關雎鳩 징경이 우는 소리
재하지주在河之州 모래톱에 들리네
요조숙녀窈窕淑女 곱고 고운 아가씨는
군자호구君子好逑 사나이의 좋은 짝

참치행채參差荇菜 올망졸망 조아기풀
좌우유지左右流之 이리저리 찾네
요조숙녀窈窕淑女 곱고 고운 아가씨
오매구지寤寐求之 자나 깨나 그리네

구지부득求之不得 구해도 못 얻으니
오매사복寤寐思服 자나 깨나 이 생각
유재유재悠哉悠哉 끝없는 내 마음
전전반측輾轉反側 잠 못 이뤄 뒤척이네

참치행채參差荇菜 올망졸망 조아기풀

좌우채지左右菜之　이리저리 뜯네
요조숙녀窈窕淑女　곱고 고운 아가씨
금슬우지琴瑟友之　거문고로 즐기리

참치행채參差荇菜　올망졸망 조아기풀
좌우모지左右芼之　이리저리 고르고
요조숙녀窈窕淑女　곱고 고운 아가씨
종고락지鐘鼓樂之　북을 치며 즐기리

공자는 남녀 간의 관계를 엄격히 규제하는 사람으로 알려져 있다. 가령 남녀칠세부동석이 유가의 예법이라 생각한다. 하지만 《논어》에서 공자가 〈관저〉를 생각에 사악함이 없다고 한 말씀은 공자가 남녀 간의 연심을 인간의 순수한 본성으로 받아들이고 있음을 알게 한다. 공자가 〈관저〉를 평한 다음 말씀은 아주 중요하다.

〈관저〉는 즐거우면서도 지나치지 않고 슬프면서도 마음을 상하게 하지 않는다.
-〈팔일〉편 20장

《삼국사기》에 우륵이 눈물을 흘리며 좋은 음악을 "즐거우면서도 흐르지(질탕하지) 않고 슬프면서도 비통하지 않으니 가히 아정^{雅正}하다."라고 했는데, 이러한 생각의 발상이 바로 공자의 〈관저〉를 평한 말씀이다. 즉 〈관저〉는 중용의 미를 지니고 있다는 극찬이다. 《논어》〈옹야〉편 27장에는 중용에 대한 언급이 있다.

중용의 덕성은 지극한 것이다. 사람들 중에 이를 지닌 이가 드물게 된 지 오래되었다.
-〈옹야〉편 27장

정자는 치우치지 않는 것을 '중'이라 하고 바뀌지 않는 것을 '용'이라 하면서, 중은 천하의 바른 도리요 용은 천하의 정해진 이치라고 말했다. 세상의 가르침이 쇠퇴하면서부터 백성들이 중용의 도를 실행하지 않게 되어 이 덕을 가진 이가 적은 지 오래되었다고 설명하였다. 즉 중용은 천하의 바른 도리요 정해진 이치이다.

그렇다면 음악에서 중용의 미란 무엇일까. 그리고 좋은 음악은 반드시 중용의 미를 지녀야 하는 것일까. 우리나라 전통음악은 정악^{正樂}과 민속악^{民俗樂}으로 나뉜다. 가야금의 경

《시경》 삼백 편을 한마디로 표현하면,

생각에 사악함이 없다고 하겠다.

詩三百 一言以蔽之 曰 思無邪
시 삼백 일언이폐지 왈 사무사
-〈위정〉편 2장-

〈관저〉는 즐거우면서도 지나치지 않고

슬프면서도 마음을 상하게 하지 않는다.

關雎 樂而不淫 哀而不傷
관저 낙이불음 애이불상
-〈팔일〉편 20장-

중용의 덕성은 지극한 것이다.

사람들 중에 이를 지닌 이가 드물게 된 지 오래되었다.

中用之爲德也 其至矣乎 民鮮 久矣
중용지위덕야 기지의호 민선 구의
-〈옹야〉편 27장-

우 정악과 민속악은 악기부터 다르다. 정악 가야금이 민속악 가야금보다 길이는 18센티미터, 너비는 8센티미터가 더 길며, 따라서 정악의 음고音高보다 민속악의 음고가 단3도 높고, 정악 가야금과 민속악 가야금은 주법에 있어서도 전혀 다르다. 미의식에 있어서 정악은 중용의 미를 추구하는데 반하여, 민속악은 적나라한 감정 표출을 중요시한다. 민속악을 들을 때에는 추임새(좋다, 얼씨구 등)를 하지만 정악을 감상할 때는 추임새를 절대로 하지 않는 것만 보아도 정악과 민속악의 차이를 금방 알 수 있다. 1940년대까지는 가야금 연주가도 정악 전문가와 민속악 전문가로 엄격히 나뉘어 있었는데, 1950년대에 내가 가야금을 배울 때에 처음으로 정악은 정악 전문가에게 민속악은 민속악 전문가에게 사사했다. 즉 내가 가야금 사상 최초로 정악과 민속악을 다 배운 가야금 연주자인 셈이다. 나는 1962년에 가야금 사상 최초로 가야금곡을 창작하기 시작했는데 첫 작품이 〈숲〉이다. 이 곡에서 나는 정악과 민속악의 어법을 다 사용했다. 〈숲〉은 모두 4장으로 구성되는데, 1장 '녹음'과 4장 '달빛'은 정악 어법, 2장 '뻐꾸기'와 3장 '비'는 민속악 어법으로 되었다. 하지만 곡 전체의 미적인 토대는 어디까지나 중용의 미를 중요시하는 정악적인 것이다. 그 이

래 지금까지 나의 모든 작품의 미적인 토대는 정악적인 것이라 생각한다.

음악적인 기교에 있어서 정악은 단순한데, 민속악은 아주 난삽하고 현란하다. 현대적인 작품을 창작하려면 정악의 단순한 기교만으로는 부족하고 민속악의 현란한 기교가 필요하지만 미학적인 지향점은 의연히 정악적인 중용의 미에 있다고 할 수 있다. 즉 나의 창작곡들은 정악적인 중용의 미에 바탕을 두고 민속악적인 기교를 포섭한 것이며, 나아가서는 내가 개척한 새로운 기법들도 사용하여 가야금의 지평을 넓힌 것이다. 내가 국제적으로 받은 평 중에서 가장 좋아하는 것이 1965년에 미국의 〈하이파이 스테레오 리뷰HiFi Stereo Review〉에 실린 "하이스피드 시대의 현대인의 정신을 해독시켜 주는 음악"이라는 평인데, 1986년 〈뉴욕 타임즈〉에 실린 "신비로운 동양의 수채화 같다"는 평도 같은 맥락의 평이라고 생각한다. 즉 나는 대중들을 흥분시키고 열광시키는 음악보다는 인간의 영혼을 쓰다듬는 명상적인 음악을 창작하려고 해 왔다. 이러한 명상적인 음악에서 무엇보다도 중요한 것이 바로 중용의 미인 것이다.

형식과 내용이
조화되는
예술

《논어》에는 《시경》에 없는 옛 시를 소개하면서 이에 대한 공자의 평을 싣고 있는 구절이 있다.

'당체 꽃이, 펄럭이며 흔들리고 있네. 어찌 그대 그립지 않으리. 그대 집이 너무 머네.'라는 시에 대하여 공자가 말씀했다. "그리움이 부족한 것이니, 어찌 멀고 말고가 있겠느냐."
-〈자한〉편 30장

이 구절을 읽으며 나는 〈나의 청춘 마리안느〉라는 영화를 상기하게 된다. 프랑스의 전설적인 감독 줄리앙 뒤비비

에가 말년에 환상적이고 서정적으로 사춘기의 사랑을 그린 영화다. 하일리겐슈타트 교외의 바다처럼 아득하게 큰 호반 가에 위치한 기숙학교의 학생 뱅상이 호반의 건너편 고성에 살고 있는 소녀 마리안느를 사랑하게 되는데, 어느 날 마리안느를 만나러 가려고 물속으로 뛰어들어 헤엄치다가 역부족으로 실신하고 만다. 영화에서 이들의 사랑은 끝내 이루어지지 않는다. 어디까지가 현실이고 환상인지 알 수 없는 영화이지만, 누구의 삶에나 제 청춘의 마리안느를 한두 사람 가지고 있어서인지 당시의 젊은이들을 매혹시킨 명화였다. 당체나무 꽃이 피어서 흔들리는 것을 보고 님이 그립지만 집이 너무 멀어서 못 간다는 안타까운 연심을 그린 시에 대해, 공자는 진짜로 그립다면 가야지 멀고 말고가 어디 있겠느냐고 했다. 지행일치志行一致를 강조한 공자의 화끈한 열정을 느끼게 한다.

공자는 바탕과 겉치레가 잘 어울려야 군자가 된다는 말씀을 했는데, 예술에 있어서도 내적인 바탕과 외적인 겉치레가 잘 어울리는 것이 중요할 것이다.

바탕이 겉치레보다 두드러지면 투박하게 되고, 겉치레가 바탕보다 두드러지면 기교적이게 된다. 바탕과 겉치레가 잘 어울려야 군자

'당체 꽃이, 펄럭이며 흔들리고 있네. 어찌 그대 그립지 않으리.

그대 집이 너무 머네.' 라는 시에 대하여 공자가 말씀했다.

"그리움이 부족한 것이니, 어찌 멀고 말고가 있겠느냐."

唐棣之華 偏其反而 豈不爾思 室是遠而 子曰 未之思也 夫何遠之有
당체지화 편기반이 기불이사 실시원이 자왈 미지사야 부하원지유

-〈자한〉편 30장

바탕이 겉치레보다 두드러지면 투박하게 되고,

겉치레가 바탕보다 두드러지면 기교적이게 된다.

바탕과 겉치레가 잘 어울려야 군자인 것이다.

質勝文卽野 文勝質卽史 文質 彬彬然後 君子
질승문즉야 문승질즉사 문질 빈빈연후 군자

-〈옹야〉편 16장

인 것이다.

-⟨옹야⟩편 16장

한국의 전통음악을 보면, 정악에서는 겉치레보다 바탕
이 두드러지고, 민속악에서는 바탕보다 겉치레가 두드러
지는 경향이 있다. 따라서 나는 작곡을 할 때, 정악적인 바
탕에 민속악적인 겉치레를 갖추어 잘 어울리도록 해 왔다.
이러한 노력은 특히 나의 거문고 작품들에 뚜렷이 나타
난다고 생각한다. 예를 들어 ⟨산운山韻⟩, ⟨소엽산방掃葉山房⟩,
⟨낙도음樂道吟⟩들은 그 바탕은 정악적이지만 겉치레 즉 연주
기교는 민속악인 산조散調의 탄법으로 연주된다.

공자는 예악에서 세련된 것보다는 차라리 질박한 것을
좋아한다고 했다. 세련된 것보다 질박한 것이 인간의 원초
적인 순수함과 생명력이 있기 때문인 것 같다. 참으로 멋
진 말씀이라 하겠다.

선대 분들의 예악은 야인들의 질박함이 있었고, 후대 사람들의 예
악은 군자의 세련됨이 있다. 내가 만일 그것들을 골라 쓰게 된다면
선대 분들을 따를 것이다.

-⟨선진⟩편 1장

세련된 것은 좋지만 질박한 것, 흙내 나는 것이야말로 좋다. 세련된 것과 질박한 것은 반대의 의미지만, 질박하면서도 세련된 것이 최고일 것 같다. 판소리에서는 그냥 맑고 예쁜 소리는 알아주지 않는다. 그건 '노랑 목'일 뿐이다. 목소리가 쉬어서 탁해졌다가 탁함 속에서 피나는 공력으로 다시 맑아진 소리를 알아주는 것이다. 그렇게 맑아진 소리는 아무리 노래를 해도 다시 쉬지 않는다는 것이다. 산으로 백일 공부를 들어가서 잠자고 먹는 시간 외에는 소리를 하다 보면 목소리가 완전히 쉬어서 말하는 목소리조차 안 나오게 되지만 어느 날 그 쉰 소리 속에서 맑은 소리가 떠오르는데 그때의 기쁨이란 말할 수도 없다고 한다.

예를 하나 더 들어 본다. 국악기 중 대금은 서양의 플루트와 같은 악기여서 본래는 맑은 소리를 내는 악기이다. 하지만 대금에는 취구吹口 옆에 청공淸孔이라는 구멍을 하나 더 뚫어 그 구멍을 갈대 속에서 취한 얇은 막으로 덮어서 대금을 불 때 이 갈대 청(막)이 공명하여, 대밭에 부는 바람 소리 같은 음색을 내게 한다. 이러한 대금의 청 소리는 맑기만 한 소리를 피하여 흙내 나는 소리로 만들기 위한 한국인의 지혜라고 할 수 있다.

선대 분들의 예악은 야인들의 질박함이 있었고,

후대 사람들의 예악은 군자의 세련됨이 있다.

내가 만일 그것들을 골라 쓰게 된다면 선대 분들을 따를 것이다.

先進於禮樂 野人也 後進於禮樂 君子也 如用之卽吾從先進

선진어예악 야인 야 후진어예악 군자야 여용지즉오종선진

-〈선진〉편 1장

자줏빛이 빨간색을 탈취하는 것을 미워하고,

정나라 음악이 아악을 어지럽히는 것을 미워한다.

惡紫之奪朱也 惡鄭聲之亂雅樂也

오자지탈주야 오정성지란아악야

-〈양화〉편 18장

앞서 공자는 화끈한 열정을 지닌 분이라고 했는데, 여기서는 자줏빛이 빨강색인 척하는 것을 미워한다고 했다. 붉으려면 아주 빨간빛이어야지 자줏빛은 흐리멍덩한 빛이라는 것이다. 그러면서 정나라의 저급한 음악이 고전음악의 아정함을 어지럽히는 것도 미워한다는 말씀을 했다.

> 자줏빛이 빨간색을 탈취하는 것을 미워하고, 정나라 음악이 아악을
> 어지럽히는 것을 미워한다.
> -〈양화〉편 18장

이 말씀에서 공자가 고전음악이 아정하다는 뜻으로 '아악雅樂'이라고 했는데, 이로부터 중국의 오랜 전통을 지닌 고전적 음악을 '아악'이라고 부르게 되었다. 이에 대응하여 후세의 음악을 속악俗樂이라 부르게 되었다. 공자가 3개월간 고기 맛을 잊고 도취경에 빠졌던 순 임금 시대의 고전음악인 '소'는 아악의 대표곡이겠지만, 앞서 살폈듯이 이러한 고대악곡을 실제로 어떻게 연주했는지는 알 길이 없기 때문에 중국의 역대 왕조마다 아악을 나름대로 다시 창제할 수밖에 없었다. 송宋나라 휘종徽宗 대에 창제한 아악을 '대성악大晟樂'이라 하는데 이것을 고려 예종 11년(1116년)에 우

리나라에 보내주어 중국의 아악을 처음으로 우리나라에서 연주할 수 있게 되었다. 조선조에 들어와 세종은 그때까지 전해 오는 아악을 불신하여 중국 고대의 순수성을 지닌 정통 아악을 부활시키고자 했다. 세종 대에 중국 고대의 아악을 어떻게 부활시켰는지는 《세종실록》에 상세히 실려 있지만, 박연朴堧의 도움이 컸다. 한편 중국의 속악을 우리나라에서는 당악唐樂이라 했는데, 송의 사詞라는 시를 노래하는 사악詞樂이 고려의 궁중에서 많이 불렸다.

《고려사高麗史》〈악지樂志〉(〈음악〉편)를 보면 고려의 궁중에서 불린 송의 사악 곡명이 마흔세 편이나 나타나지만 거의 다 사라지고 현재 연주되는 당악곡은 〈낙양춘洛陽春〉과 〈보허자步虛子〉 두 곡뿐인데, 이들도 모두 향악화鄕樂化 즉 우리 음악화 되고 말았다. 세종 대에 부활시킨 아악은 조선조 왕궁의 각종 제례祭禮에서 연주되었지만 현재는 성균관대학교 내에 있는 문묘(文廟, 공자를 제사 지내는 사당) 제례악으로만 남아 있다. 중국이나 대만에서는 중국 고대의 아악은 완전히 사라졌기 때문에, 우리나라의 문묘제례악은 동양에서 최고最古의 음악으로 특별한 가치를 지녔다.

조선조 때까지는 음악을 아악(중국의 아악), 당악(중국의 속악), 향악(우리나라에서 만든 음악)으로 분류했지만, 현재는

우리 전통음악을 상류층에서 애호하던 정악正樂과 평민층에서 즐기던 민속악으로 분류하며, 정악 중 왕궁에서 연주되던 궁정악宮廷樂을 뭉뚱그려 아악이라고 부른다. 현재 국립국악원에는 정악단, 민속악단, 창작악단 등 세 개의 연주단이 속해 있다. 이 중 창작악단은 현대에 작곡된 음악을 연주하는 악단이다.

사람은
음악에서 완성된다

《세종실록》에 실린 아악보의 서문에서 "음악이란 성인^{聖人}이 성정^{性情}을 기르고 신과 인간을 화합하게 하고 하늘과 땅을 순^順하게 하고 음양을 고르는 도^道"라고 했다. 유가의 경전인 《예기^{禮記}》에서는 "음악은 천지의 화합이고, 예는 천지의 질서"라고 했다. 그런데 《논어》에서 공자는 다음과 같이 말씀했다.

(인간은) 시에서 흥취를 일으키게 되고, 예에서 서게(인격을 갖추게)
되고, 음악에서 완성된다.

-〈태백〉편 8장

인간은 시에서 흥취를 일으키게 된다는 것에 대해서는 설명이 필요치 않을 것이다. 예에서 서게 된다는 것은 무슨 뜻일까? 사람은 서기 때문에 사람 구실을 할 수 있다. 서지 못하면, 글도 못 쓰고 컴퓨터도 할 수 없고 연주도 못한다. 어린아이들은 뛰다가 엎어지면 손으로 땅을 짚은 채 울다가 도와줄 사람이 없는 게 확인되면 울음을 그치고 선다. 이렇게 서는 것은 물리적으로 혼자 움직일 수 있는 상태를 말하는데, 내면적인 의미는 사람이 인격을 갖춘다는 뜻이다. 그리고 마지막으로 공자는 사람이 음악에서 완성된다고 했으니, 음악을 이렇게까지 극찬한 사람이 인류 역사에 없을 것 같다.

공자는 음악을 열심이 듣고 잘하면 앙코르를 요청하고는 이에 맞추어 자신도 함께 부르는 음악 마니아였다. 예술작품은 무엇보다도 그 정신이 순수해야 한다고 했다. 이른바 '사무사思無邪'여야 한다는 것이다. 공자는 좋은 음악을 듣고는 석 달 동안 고기 맛을 잊고는 "음악이 이런 경지에 이를 줄은 생각지도 못했다."고 감탄한 분이기도 하다. 위대한 음악은 아름다움을 다할 뿐 아니라 선함도 다하는 것이라고 했다. 예술에서도 중용의 미가 중요하기 때문에 즐거우면서도 지나치지 않고 슬프면서도 마음을 상하게 하

(인간은) 시에서 흥취를 알으키게 되고,

예에서 서게(인격을 갖추게) 되고, 음악에서 완성된다.

興於詩 立於禮 成於樂
흥어시 입어례 성어악
-〈태백〉편 8장-

지 않아야 한다고 했다. 연정을 그린 시에 대해서 정말 보고 싶으면 당장 뛰어가야지, 멀고 말고가 있을 수 없다는 지행일체를 강조했다. 사람이나 예술이나 바탕과 겉치레가 잘 어울려야 한다는 점을 지적하기도 했다. 그리고 무엇보다도 사람은 음악에서 완성된다는 명언을 남겼다.

공자는 철저한 인본주의자이고 생명주의자였다. 예술은 신과 자연에는 없고 인간세계에만 있는데, 예술 중에서도 가장 인간적이고 생명적인 것이 음악이다. 사람은 태어나기 이전 태아 때부터 심장의 맥박 즉 리듬을 지니고 살다가 이 맥박이 그칠 때 자연으로 돌아간다. 그리고 인생은 음악처럼 철저하게 시간적인 흐름인 것이다. 그래서 19세기 철학자 월터 페이터Walter Pater는 "모든 예술은 음악의 조건이 되기를 열망한다All art aspires to the condition of music."라고 했을 것이다. 인본주의자이자이자 생명주의자인 공자가 "사람은 음악에서 완성된다."라고 한 것은 지언이라 하겠다.

황병기의
논어 명언집

황병기의 논어 명언집

1
朝聞道 夕死可矣
조 문 도 석 사 가 의

(나는) 아침에 도를 들으면 저녁에 죽어도 좋다.
-〈이인〉편 8장

2
德不孤 必有隣
덕 불 고 필 유 린

덕이 있는 사람은 외롭지 않다. 반드시 이웃(알아주는 사람)이 있기 때
문이다.
-〈이인〉편 25장

3
何以報德 以直報怨 以德報德
하 이 보 덕 이 직 보 원 이 덕 보 덕

그렇다면 덕은 무엇으로 갚겠느냐. 정직함으로 원한을 갚고 덕을 덕
으로 갚는 것이다.
-〈헌문〉편 35장

4

學而時習之 不亦說乎 有朋自遠方來 不亦樂乎
학 이 시 습 지 불 역 열 호 유 붕 자 원 방 래 불 역 락 호

人不知而不慍 不亦君子乎
인 부 지 이 불 온 불 역 군 자 호

배우고 때때로 그것을 익히면 또한 기쁘지 아니한가?
벗이 있어 멀리서 찾아오면 또한 즐겁지 아니한가?
남이 알아주지 않아도 성내지 않으면 또한 군자답지 아니한가?

-〈학이〉편 1장

5

學而不思卽罔 思而不學卽殆
학 이 불 사 즉 망 사 이 불 학 즉 태

배우기만 하고 생각하지 않으면 어두워지고, 생각만 하고 배우지 않
으면 위태로워진다.

-〈위정〉편 15장

6

古之學者 爲己 今之學者 爲人
고 지 학 자 위 기 금 지 학 자 위 인

옛날의 배우는 사람들은 자기 충실을 위해 하였으나, 지금의 배우는
사람들은 남에게 인정받기 위해 한다.

-〈헌문〉편 25장

7

譬如爲山 未成一簣 止 吾止也 譬如平地
비 여 위 산 미 성 일 궤 지 오 지 야 비 여 평 지

雖覆一簣 進 吾往也
수 복 일 궤 진 오 왕 야

산을 쌓는 것에 비유하자면 한 삼태기가 모자라서 그만두었어도 내가 그만둔 것이다. 땅을 메우는 것에 비유하자면 비록 한 삼태기를 덮었더라도 내가 나아간 것이다.
-〈자한〉편 18장

8

學如不及 猶恐失之
학 여 불 급 유 공 실 지

배울 적에는 미치지 못한다 여기듯이 하고, 그것을 놓치지 않을까 두려워해야 한다.
-〈태백〉편 17장

9

三人行 必有我師焉 擇其善者而從之 其不善者而改之
삼 인 행 필 유 아 사 언 택 기 선 자 이 종 지 기 불 선 자 이 개 지

세 사람이 길을 가게 되면 반드시 내 스승이 있다. 좋은 점은 가려 따르고, 좋지 않은 점으로는 자신을 바로잡기 때문이다.
-〈술이〉편 21장

10

忠告而善道之 不可卽止 無自辱焉

충 고 이 선 도 지 불 가 즉 지 무 자 욕 언

(벗을) 충실하게 일러주고 잘 이끌어 주되, 잘 안 되면 그만두어 스스로 욕을 보지는 말아야 한다.

-〈안연〉편 23장

11

子夏曰 小人之過也 必文

자 하 왈 소 인 지 과 야 필 문

소인은 잘못을 저지르면 반드시 까닭을 꾸며 댄다.

-〈자장〉편 8장

12

子貢曰 君子之過也 如日月之食焉 過也 人皆見之

자 공 왈 군 자 지 과 야 여 일 월 지 식 언 과 야 인 개 견 지

更也 人皆仰之

경 야 인 개 앙 지

군자의 잘못은 일식이나 월식 같아서, 그가 잘못하면 사람들이 모두 보게 되고, 그가 잘못을 고치면 사람들이 모두 우러러보게 된다.

-〈자장〉편 21장

13

過而不改 是謂過矣

과 이 불 개 시 위 과 의

잘못하고도 고치지 않는 것, 이것을 바로 잘못이라 한다.

-〈위령공〉편 29장

14

人之過也 各於其黨 觀過 斯知仁矣

인 지 과 야 각 어 기 당 관 과 사 지 인 의

사람들의 잘못은 각기 그의 부류(집단)를 따르게 된다.

잘못을 보면 곧 그의 사람됨(얼마나 인 한가)을 알 수 있다.

-〈이인〉편 7장

15

君子 和而不同 小人 同而不和

군 자 화 이 부 동 소 인 동 이 불 화

군자는 화합하나 서로 다르고, 소인은 서로 같으면서도 화합하지 못
한다.

-〈자로〉편 23장

16

君子 周而不比 小人 比而不周

군 자 주 이 불 비 소 인 비 이 불 주

군자는 두루 화친하되 편당적이지 않고, 소인은 편당적이어서 두루
화친하지 못한다.

-〈위정〉편 14장

17

君子喻於義 小人喻於利

군 자 유 어 의 소 인 유 어 리

군자는 의에 밝고 소인은 이익에 밝다.

-〈이인〉편 16장

18

君子 易事而難說也 說之 不以道 不說也 及其使人也
군 자 이 사 이 난 열 야 열 지 불 이 도 불 열 야 급 기 사 인 야

器之 小人 難事而易說也 說之 雖不以道 說也
기 지 소 인 난 사 이 이 열 야 열 지 수 불 이 도 열 야

及其使人也 求備焉
급 기 사 인 야 구 비 언

군자는 섬기기는 쉬우나 기쁘게 해 주기는 어렵다. 기쁘게 하려 할
때 올바른 도를 따르지 않으면, 그는 기뻐하지 않는다. 또한 사람을
부림에 있어 그릇처럼 능력에 따라 쓴다.
소인은 섬기기는 어려우나 기쁘게 해 주기는 쉽다. 기쁘게 하려 할
때 비록 올바른 도를 따르지 않아도 기뻐한다. 또한 사람을 부림에
있어 능력을 다 갖추고 있기를 바란다.
-〈자로〉편 25장

19

君子 不可小知 而可大受也 小人 不可大受 而可小知也
군 자 불 가 소 지 이 가 대 수 야 소 인 불 가 대 수 이 가 소 지 야

군자는 작은 일은 몰라도 큰일은 맡을 수 있다. 소인은 큰일은 맡을
수 없어도 작은 일은 안다.
-〈위령공〉편 33장

20

君子成人之美 不成人之惡 小人反是
군 자 성 인 지 미 불 성 인 지 악 소 인 반 시

군자는 남의 아름다운 점은 이룩되도록 해 주고 남의 악한 점은 이룩
되지 못하게 하는데, 소인은 이와 반대다.
-〈안연〉편 16장

21

君子 泰而不驕 小人 驕而不泰

군자 태이불교 소인 교이불태

군자는 태연하나 교만하지 않고, 소인은 교만하나 태연하지 않다.

-〈자로〉 편 26장

22

君子 不器

군자 불기

군자는 그릇이 아니다.

-〈위정〉 편 12장

23

君子博學於文 約之以禮 亦可以弗畔矣夫

군자박학어문 약지이례 역가이불반의부

군자가 널리 학문을 연구하고 예禮로써 단속한다면, 비로소 도를 어기지 않게 될 것이다.

-〈옹야〉 편 25장

24

君子之於天下也 無適也 無莫也 義之與比

군자지어천하야 무적야 무막야 의지여비

군자는 천하에 반드시 그래야 한다는 것도 없고 절대로 안 된다는 것도 없다. 의로움을 따를 뿐이다.

-〈이인〉 편 10장

25

君子不以言擧人 不以人廢言
군 자 불 이 언 거 인 불 이 인 폐 언

군자는 말을 근거로 사람을 천거하지 않고, 사람을 근거로 말을 무시하지 않는다.
-〈위령공〉편 22장

26

知者樂水 仁者樂山 知者動 仁者靜 知者樂 仁者壽
지 자 요 수 인 자 요 산 지 자 동 인 자 정 지 자 락 인 자 수

지자는 물을 좋아하고 인자는 산을 좋아하며, 지자는 동적이고 인자는 정적이며, 지자는 즐겁게 살고 인자는 오래 산다.
-〈옹야〉편 21장

27

仁者 安仁 知者 利仁
인 자 안 인 지 자 이 인

인자는 어짊에 몸을 편히 맡기고, 지자는 어짊을 이롭게 여긴다.
-〈이인〉편 2장

28

知者不惑 仁者不憂 勇者不懼
지 자 불 혹 인 자 불 우 용 자 불 구

지혜로운 사람은 미혹되지 않고, 어진 사람은 걱정하지 않고, 용감한 사람은 두려워하지 않는다.
-〈자한〉편 28장

29

唯仁者 能好人 能惡人

유인자 능호인 능오인

오직 어진 사람만이 남을 사랑할 수도 있고 미워할 수도 있다.

-〈이인〉 편 3장

30

子貢曰 君子亦有惡乎 子曰 有惡 惡稱人之惡者

자공왈 군자역유오호 자왈 유오 오칭인지악자

惡居下流而訕上者 惡勇而無禮者 惡果敢而窒者

오거하류이산상자 오용이무례자 오과감이질자

자공이 여쭈었다. "군자도 미워하는 게 있습니까?" 공자가 말씀했
다. "미워하는 게 있지. 남의 나쁜 점을 떠들어 대는 것을 미워하고,
낮은 자리에 있으면서 윗사람을 비방하는 것을 미워하고, 용기는 있
지만 무례한 것을 미워하고, 과감하지만 꽉 막힌 것을 미워한다."

-〈양화〉 편 24-1장

31

曰 賜也, 亦有惡乎 惡徼以爲知者 惡不遜以爲勇者

왈 사야, 역유오호 오요이위지자 오불손이위용자

惡訐以爲直者

오알이위직자

공자가 물었다. "사야(자공)! 너도 미워하는 게 있느냐?" "남의 생각
을 알아내어 자기가 아는 척하는 것을 미워하고, 불손하면서 용감하
다고 여기는 것을 미워하고, 남의 비밀을 폭로하는 것을 정직하다고
여기는 것을 미워합니다."

-〈양화〉 편 24-2장

32

志士仁人 無求生以害仁 有殺身以成仁

지 사 인 인 무 구 생 이 해 인 유 살 신 이 성 인

뜻있는 선비와 어진 사람은, 삶을 추구하기 위하여 어짊을 해치는 일
이 없고, 자신을 죽여서라도 어짊을 이룩한다.

-〈위령공〉편 8장

33

三軍 可奪帥也 匹夫 不可奪志也

삼 군 가 탈 수 야 필 부 불 가 탈 지 야

대군의 장수를 빼앗을 수는 있어도 한 사나이의 뜻은 빼앗을 수가 없
는 것이다.

-〈자한〉편 25장

34

唯上知與下愚不移

유 상 지 여 하 우 불 이

오직 최상급의 지혜로운 사람과 최하급의 어리석은 사람은 바뀌지
않는다.

-〈양화〉편 3장

35

君子 恥其言而過其行

군 자 치 기 언 이 과 기 행

군자는 자신이 말한 것이 행동보다 지나친 것을 부끄러워한다.

-〈헌문〉편 28장

36

古者言之不出 恥躬之不逮也

고 자 언 지 불 출 치 궁 지 불 체 야

옛 사람들이 말을 함부로 하지 않은 것은 자신의 실천이 (말을) 따르
지 못할까 부끄러워했기 때문이다.

-〈이인〉편 22장

37

先行其言 而後從之

선 행 기 언 이 후 종 지

(군자는) 먼저 그 말을 행하고 난 후 그 말을 좇는다.

-〈위정〉편 13장

38

君子 欲訥於言 而敏於行

군 자 욕 눌 어 언 이 민 어 행

군자는 말은 더듬거리지만 행동에는 민첩하다.

-〈이인〉편 24장

39

法語之言 能無從乎 改之爲貴 巽與之言 能無說乎

법 어 지 언　능 무 종 호　개 지 위 귀　손 여 지 언　능 무 열 호

繹之爲貴 說而不繹 從而不改 吾末如之何也已矣

역 지 위 귀　열 이 불 역　종 이 불 개　오 말 여 지 하 야 이 의

올바른 말은 따르지 않을 수 있겠는가? 그 말을 따라 잘못을 고치는
게 소중하다. 자상하게 타이르는 말은 기쁘지 않을 수 있겠는가? 그
말의 참뜻을 찾아 행하는 게 소중하다. 기뻐하면서도 참뜻을 찾아 행
하지 않고, 따르면서도 자기 잘못을 고치지 않는다면, 나도 어찌하는
수가 없다.
-〈자한〉편 23장

40

巧言令色 鮮矣仁

교 언 영 색　선 의 인

교묘한 말을 하고 용모를 보기 좋게 꾸미는 사람에게는 인이 드물다.
-〈학이〉편 3장

41

巧言亂德 小不忍 卽亂大謀

교 언 난 덕　소 불 인　즉 란 대 모

교묘한 말은 덕을 어지럽히고, 작은 일을 못 참는 것은 큰 계획을 어
지럽힌다.
-〈위령공〉편 26장

42

攻乎異端 斯害也已

공 호 이 단 사 해 야 이

이단에 대해 공격하는 것, 이는 해로울 따름이다.

-〈위정〉편 16장

43

天何言哉 四時行焉 百物生焉 天何言哉

천 하 언 재 사 시 행 언 백 물 생 언 천 하 언 재

하늘이 무슨 말씀을 하시더냐? 사철이 돌아가고 있고 만물이 자라고
있지만, 하늘이 무슨 말씀을 하시더냐?

-〈양화〉편 19장

44

道聽而塗說 德之棄也

도 청 이 도 설 덕 지 기 야

길에서 들은 말을 길에서 그대로 얘기한다는 것은 덕을 폐기하는 것
이다.

-〈양화〉편 14장

45

辭達而已矣

사 달 이 이 의

말이란 뜻이 통하면 그뿐이다.

-〈위령공〉편 40장

46

歲寒然後 知松柏之後彫也

세 한 연 후　지 송 백 지 후 조 야

한 해의 날씨가 추어진 뒤에야 소나무와 잣나무는 잎이 시들지 않음을 알게 된다.

-〈자한〉편 27장

47

朽木 不可雕也 糞土之牆 不可杇也

후 목　불 가 조 야　분 토 지 장　불 가 오 야

썩은 나무에는 조각할 수 없고, 마른 똥 흙으로 쌓은 담은 흙손질을 할 수 없다.

-〈공야장〉편 10장

48

性相近也 習相遠也

성 상 근 야　습 상 원 야

본성은 서로 가까운 것이지만, 습성이 서로를 멀어지게 한다.

-〈양화〉편 2장

49

人之生也 直 罔之生也 幸而免

인 지 생 야　직　망 지 생 야　행 이 면

사람의 삶은 정직해야 한다. 정직함이 없이 사는 것은 요행이 화나 면하고 있는 것이다.

-〈옹야〉편 17장

50

可與共學 未可與適道 可與適道 未可與立 可與立
가 여 공 학 미 가 여 적 도 가 여 적 도 미 가 여 립 가 여 립

未可與權
미 가 여 권

함께 배우는 사람이라도 함께 바른길로 나아갈 수는 없으며, 함께 바른길로 나아갈 수 있는 사람이라도 함께 설 수는 없으며, 함께 설 수 있는 사람이라도 함께 사리에 맞게 저울질하여 행동할 수는 없다.

-〈자한〉편 29장

51

其身正 不令而行 其身不正 雖令不從
기 신 정 불 령 이 행 기 신 부 정 수 령 부 종

제 자신이 올바르면 명령하지 않아도 제대로 되고, 제 자신이 올바르지 않으면 비록 명령한다 해도 따르지 않는다.

-〈자로〉편 6장

52

溫故而知新 可以爲師矣
온 고 이 지 신 가 이 위 사 의

옛것을 익히어 새로운 것을 알게 되면, 스승이 될 수 있다.

-〈위정〉편 11장

53

見賢思齊焉 見不賢而內自省也

견 현 사 제 언 견 불 현 이 내 자 성 야

현명한 이를 보면 같아질 것을 생각하고 현명치 못한 사람을 보면 속
으로 반성한다.

-〈이인〉 편 17장

54

知之者 不如好之者 好之者 不如樂之者

지 지 자 불 여 호 지 자 호 지 자 불 여 락 지 자

아는 것은 좋아하는 것만 못하고 좋아하는 것은 즐기는 것만 못하다.

-〈옹야〉 편 18장

55

欲速卽不達 見小利卽大事不成

욕 속 즉 부 달 견 소 리 즉 대 사 불 성

일을 빨리 하려 들면 일이 제대로 이루어지지 않고, 작은 이익을 추
구하면 큰일을 이룩하지 못한다.

-〈자로〉 편 17장

56

暴虎憑河 死而無悔者 吾不與也 必也臨事而懼
폭 호 빙 하 사 이 무 회 자 오 불 여 야 필 야 임 사 이 구

好謀而成者也
호 모 이 성 자 야

맨주먹으로 호랑이를 잡고 맨몸으로 강을 건너면서 죽어도 후회하
지 않는 자와는 함께하지 않겠다. 반드시 일을 앞에 두고 두려워하며
잘 계획하여 일을 성취하는 사람이어야 하겠다.
-〈술이〉 편 10장

57

人無遠慮 必有近憂
인 무 원 려 필 유 근 우

사람이 멀고 깊은 생각이 없다면, 반드시 가까이 걱정이 있게 될 것
이다.
-〈위령공〉 편 11장

58

以約失之者 鮮矣
이 약 실 지 자 선 의

일을 단속하면서 실패하는 자는 드물다.
-〈이인〉 편 23장

302

59

奢則不孫 儉則固 與其不孫也 寧固

사 즉 불 손 검 즉 고 여 기 불 손 야 영 고

사치하면 불손하게 되고 검약하면 고루해지는데, 불손한 것보다는
차라리 고루한 것이 낫다.

-〈술이〉편 35장

60

貧而無怨 難 富而無驕 易

빈 이 무 원 난 부 이 무 교 이

가난하면서 원망하지 않기는 어렵지만, 부유하면서 교만하지 않기는
쉽다.

-〈헌문〉편 11장

61

賢哉, 回也! 一簞食 一瓢飮 在陋巷 人不堪其憂

현 재 , 회 야 ! 일 단 사 일 표 음 재 루 항 인 불 감 기 우

回也不改其樂 賢哉, 回也!

회 야 불 개 기 락 현 재 , 회 야 !

어질도다, 안회여! 한 그릇 밥을 먹고 한 쪽박 물을 마시며 누추한 거
리에 산다면, 남들은 그 괴로움을 감당치 못하거늘, 안회는 그의 즐
거움이 바뀌지 아니하니, 어질도다, 안회여!

-〈옹야〉편 9장

62

不逆詐 不億不信 抑亦先覺者 是賢乎
불 역 사 불 억 불 신 억 역 선 각 자 시 현 호

남이 속일 것이라고 미리 짐작하지 말고, 남이 믿지 않을 것이라고
미리 억측하지 말아야 한다. 그러나 그런 것을 먼저 깨닫는 사람이라
면 현명한 사람이 아닌가.
-〈헌문〉 편 32장

63

躬自厚 而薄責於人 卽遠怨矣
궁 자 후 이 박 책 어 인 즉 원 원 의

자기 자신에 대하여는 엄중하게 책하고, 남에게는 가벼이 책한다면,
곧 원망으로부터 멀어질 것이다.
-〈위령공〉 편 14장

64

克己復禮 爲仁
극 기 복 례 위 인

자기를 이겨 내고 예로 돌아가는 것이 인이다.
-〈안연〉 편 1장

65

己所不欲 勿施於人
기 소 불 욕 물 시 어 인

자기가 바라지 않는 일을 남에게 행하지 말아야 한다.
-〈안연〉 편 2장

66

眾惡之 必察焉 眾好之 必察焉
중 오 지　필 찰 언　중 호 지　필 찰 언

많은 사람이 미워하더라도 반드시 살펴보아야 하며, 많은 사람이 좋아하더라도 반드시 살펴보아야 한다.
-〈위령공〉 편 27장

67

後生可畏 焉知來者之不如今也 四十五十而無聞焉
후 생 가 외　언 지 래 자 지 불 여 금 야　사 십 오 십 이 무 문 언

斯亦不足畏也已
사 역 부 족 외 야 이

후배들이란 두려운 존재이니, 장래의 그들이 오늘의 우리만 못할 것임을 어찌 알겠는가? 사십이나 오십이 되어도 이름이 알려지지 않는다면 그는 두려워할 게 못 되는 사람이다.
-〈자한〉 편 22장

68

其爲人也 發憤忘食 樂以忘憂 不知老之將至云爾
기 위 인 야　발 분 망 식　낙 이 망 우　부 지 노 지 장 지 운 이

그(공자)의 사람됨은 발분하면 밥 먹는 것도 잊고, 즐거움으로 걱정을 잊으며, 늙음이 닥쳐오고 있다는 것도 알지 못하는 이(사람)다.
-〈술이〉 편 18장

69

我非生而知之者 好古敏以求之者也
아 비 생 이 지 지 자 호 고 민 이 구 지 자 야

나는 나면서부터 안 사람이 아니다. 옛것을 좋아하여 부지런히 알기
를 추구한 사람이다.

-〈술이〉편 19장

70

文莫吾猶人也 躬行君子 則吾未之有得
문 막 오 유 인 야 궁 행 군 자 즉 오 미 지 유 득

학문에 있어서는 나도 남만 못하지 않겠지만 몸소 실천하는 군자에
는 아직 이르지 못했다.

-〈술이〉편 32장

71

吾十有五而志于學 三十而立 四十而不惑
오 십 유 오 이 지 우 학 삼 십 이 립 사 십 이 불 혹

五十而知天命 六十而耳順 七十而從心所欲 不踰矩
오 십 이 지 천 명 육 십 이 이 순 칠 십 이 종 심 소 욕 불 유 구

나는 열다섯에 배움에 뜻을 두었고, 서른에 서게(인격을 갖추게) 되었
고, 마흔에 미혹되지 않게 되었고, 쉰에 천명을 알게 되었고, 예순에
귀가 순하게(듣는 바를 순조롭게 이해하게) 되었고, 일흔에는 마음이 원
하는 바를 따라도 법도를 넘지 않게 되었다.

-〈위정〉편 4장

72

吾道一以貫之

오 도 일 이 관 지

나의 도는 하나로 관통되어 있다.

-〈이인〉편 15장

73

人潔己以進 與其潔也 不保其往也

인 결 기 이 진 여 기 결 야 불 보 기 왕 야

사람이 자기 자신을 깨끗이 하고 나아가면 그 깨끗함을 편들어 주어
야지 그의 과거지사에 구애될 게 없다.

-〈술이〉편 28장

74

仁遠乎哉 我欲仁 斯仁至矣

인 원 호 재 아 욕 인 사 인 지 의

인은 멀리 있는 것일까? 내가 어질고자 하면 곧 인이 찾아온다.

-〈술이〉편 29장

75

飯疏食飲水 曲肱而枕之 樂亦在其中矣

반 소 사 음 수 곡 굉 이 침 지 낙 역 재 기 중 의

不義而富且貴 於我 如浮雲

불 의 이 부 차 귀 어 아 여 부 운

거친 밥을 먹고 물을 마시고 팔을 굽혀 베개 삼고 있어도, 즐거움은
그 가운데 있다. 의롭지 않게 부귀해지는 것은 내게는 뜬구름과 같다.

-〈술이〉편 15장

76

富而可求也 雖執鞭之士 吾亦爲之 如不可求 從吾所好
부이가구야 수집편지사 오역위지 여불가구 종오소호

부유한 것이 만약 추구할 만한 일이라면, 비록 채찍을 드는 천한 일
이라도 나는 그것을 하겠다. 만약 추구할 게 못 되는 것이라면 내가
좋아하는 길을 따르겠다.

-〈술이〉편 11장

77

不怨天 不尤人 下學而上達, 知我者 其天乎
불원천 불우인 하학이상달, 지아자 기천호

하늘을 원망하지도 않고 사람들을 탓하지도 않는다. 낮은 것을 배워
서 위의 것까지 도달했으니 나를 알아주는 이는 하늘일 것이다.

-〈헌문〉편 36장

78

廄焚 子退朝曰 傷人乎 不問馬
구분 자퇴조왈 상인호 불문마

마구간이 불에 탔는데 공자가 퇴근하시어 "사람이 다쳤느냐?" 물으
시고, 말에 대하여는 묻지 않았다.

-〈향당〉편 12장

79

子溫而厲 威而不猛 恭而安
자온이려 위이불맹 공이안

공자는 온화하면서도 엄했으며, 위엄이 있으면서도 사납지 않았고,
공손하면서도 편안했다.

-〈술이〉편 37장

80

子絶四 毋意 毋必 毋固 毋我
자 절 사 무 의 무 필 무 고 무 아

공자는 다음 네 가지를 끊으셨다. 억측(근거 없는 추측), 기필(꼭 되어야
함), 고집, 독존이 그것이다.

-〈자한〉편 4장

81

子罕言利與命與仁
자 한 언 이 여 명 여 인

공자가 드물게 말씀한 것은 이익과 천명과 인에 관해서이다.

-〈자한〉편 1장

82

子貢曰 夫子之文章 可得而聞也 夫子之言性與天道
자 공 왈 부 자 지 문 장 가 득 이 문 야 부 자 지 언 성 여 천 도

不可得而聞也
불 가 득 이 문 야

자공이 말하였다. "선생님의 실질적인 예에 관한 가르침은 들을 수
가 있었으나, 선생님이 인간의 본성과 천도에 대해 하시는 말씀은 들
을 수가 없었다."

-〈공야장〉편 13장

83

吾未見好德如好色者也

오 미 견 호 덕 여 호 색 자 야

나는 덕을 좋아하기를 여색女色을 좋아하듯이 하는 사람을 아직 못 보
았다.

-〈자한〉 편 17장

84

獲罪於天 無所禱也

획 죄 어 천 무 소 도 야

하늘에 죄를 지으면 빌 곳이 없게 된다.

-〈팔일〉 편 13장

85

子疾病 子路請禱 子曰 有諸 子路對曰 有之 誄曰

자 질 병 자 로 청 도 자 왈 유 저 자 로 대 왈 유 지 뢰 왈

禱爾于上下神祇 子曰 丘之禱久矣

도 이 우 상 하 신 기 자 왈 구 지 도 구 의

공자가 심한 병이 나자 자로가 기도할 것을 청하였다. 공자가 그
런 선례가 있느냐고 묻자 자로가 대답했다. "있습니다. 뇌(기도문)
에 하늘과 땅의 신에게 강복降福을 빈다고 했습니다." 공자가 말씀했
다. "내가 그런 기도를 드려 온 지는 오래되었다."

-〈술이〉 편 34장

86

顏淵死 子曰 噫 天喪予 天喪予

안 연 사 자 왈 희 천 상 여 천 상 여

안연이 죽자 공자가 말씀하였다. "아아! 하늘이 나를 망치는구나, 하늘이 나를 망치는구나!"

-〈선진〉 편 8장

87

子不語 怪力亂神

자 불 어 괴 력 난 신

공자는 '괴력怪力(괴이한 힘)'과 '난신亂神(세상을 어지럽히는 신)'에 대하여는 말씀하지 않았다.

-〈술이〉 편 20장

88

敬鬼神而遠之 可謂知矣

경 귀 신 이 원 지 가 위 지 의

신은 공경해야 하지만 멀리하는 것이 지혜로운 것이다.

-〈옹야〉 편 20장

89

季路問事鬼神 子曰 未能事人 焉能事鬼 敢問死
계로문사귀신 자왈 미능사인 언능사귀 감문사

曰 未知生 焉知死
왈 미지생 언지사

계로季路가 귀신 섬기는 일에 대하여 묻자, 공자께서 대답했다. "사람
도 제대로 섬기지 못하는데 어찌 귀신을 섬기겠느냐?" "감히 죽음
에 대해 여쭙겠습니다." "삶도 잘 알지 못하는데, 어찌 죽음을 알겠
느냐?"

-〈선진〉편 11장

90

子與人歌而善 必使反之 而後和之
자여인가이선 필사반지 이후화지

공자는 남이 노래하는 자리에 함께 있을 때 잘 부르면 반드시 다시
부르게 하고, 뒤이어 함께 따라 불렀다.

-〈술이〉편 31장

91

子在齊聞韶 三月不知肉味 曰 不圖爲樂之至於斯也
자재제문소 삼월부지육미 왈 부도위악지지어사야

공자는 제나라에서 소 음악을 들으시고 석 달 동안 고기 맛을 잊
으시고는 "음악이 이런 경지에 이를 줄은 생각지도 못했다."고
하시었다.

-〈술이〉편 13장

92

子謂韶 盡美矣 又盡善也 謂武 盡美矣 未盡善也
자 위 소 진 미 의 우 진 선 야 위 무 진 미 의 미 진 선 야

'소'는 아름다움을 다했고 선함도 다했다. '무'는 아름다움을 다했으
나 선함을 다하지는 못했다.

-〈팔일〉편 25장

93

詩三百 一言以蔽之 曰 思無邪
시 삼 백 일 언 이 폐 지 왈 사 무 사

《시경》삼백 편을 한마디로 표현하면, 생각에 사악함이 없다고 하겠다.

-〈위정〉편 2장

94

關雎 樂而不淫 哀而不傷
관 저 낙 이 불 음 애 이 불 상

〈관저〉는 즐거우면서도 지나치지 않고 슬프면서도 마음을 상하게
하지 않는다.

-〈팔일〉편 20장

95

中用之爲德也 其至矣乎 民鮮 久矣
중 용 지 위 덕 야 기 지 의 호 민 선 구 의

중용의 덕성은 지극한 것이다. 사람들 중에 이를 지닌 이가 드물게
된 지 오래되었다.

-〈옹야〉편 27장

96

唐棣之華 偏其反而 豈不爾思 室是遠而 子曰
당체지화 편기반이 기불이사 실시원이 자왈

未之思也 夫何遠之有
미지사야 부하원지유

'당체 꽃이, 펄럭이며 흔들리고 있네. 어찌 그대 그립지 않으리. 그대
집이 너무 머네.'라는 시에 대하여 공자가 말씀했다. "그리움이 부족
한 것이니, 어찌 멀고 말고가 있겠느냐."
-〈자한〉편 30장

97

質勝文卽野 文勝質卽史 文質 彬彬然後 君子
질승문즉야 문승질즉사 문질 빈빈연후 군자

바탕이 겉치레보다 두드러지면 투박하게 되고, 겉치레가 바탕보다
두드러지면 기교적이게 된다. 바탕과 겉치레가 잘 어울려야 군자인
것이다.
-〈옹야〉편 16장

98

先進於禮樂 野人也 後進於禮樂 君子也
선진어예악 야인야 후진어예악 군자야

如用之卽吾從先進
여용지즉오종선진

선대 분들의 예악은 야인들의 질박함이 있었고, 후대 사람들의 예악
은 군자의 세련됨이 있다. 내가 만일 그것들을 골라 쓰게 된다면 선
대 분들을 따를 것이다.
-〈선진〉편 1장

99

惡紫之奪朱也 惡鄭聲之亂雅樂也
오 자 지 탈 주 야 오 정 성 지 란 아 악 야

자줏빛이 빨간색을 탈취하는 것을 미워하고, 정나라 음악이 아악을
어지럽히는 것을 미워한다.

-〈양화〉편 18장

100

興於詩 立於禮 成於樂
흥 어 시 입 어 례 성 어 악

(인간은) 시에서 흥취를 일으키게 되고, 예에서 서게(인격을 갖추게) 되
고, 음악에서 완성된다.

-〈태백〉편 8장

《논어》 20편